100명의 일러스트레이터가 알려주는 돋보이는 작화의 비결

# 인물부터 연출까지 레벨 업 캐릭터 작화

이치업 편집부 저 / 김진아 역

YoungJin.com Y.
영진닷컴

# 시작하면서

이 책을 구입해 주셔서 감사합니다.

이 책을 제작한 주식회사 MUGENUP은 게임이나 출판, 광고업계 등의 기업에서 의뢰를 받아 월간 2,000점 이상에 달하는 일러스트나 만화, 3D, 영상 등을 제작하고 있습니다. 회사에는 100명 이상의 아트 디렉터와 일러스트레이터가 재직하고 있습니다.

'이치업'은 MUGENUP이 프로의 현장에서 얻은 노하우를 알리기 위해 2014년에 개설한 그림 실력의 향상을 돕는 웹사이트입니다. 현재는 월간 100만 PV와 45만 명이 찾는 규모에 이르렀습니다.

이치업에서는 이제까지 700개 이상의 일러스트 실력을 기를 수 있는 콘텐츠를 제공했는데, 이 책은 그 콘텐츠들의 정리가 아니라 도서 콘셉트에 맞춰 새롭게 제작한 것임을 알립니다.

이번에는 디지털 일러스트에 있어 '돋보이는 작화'에 초점을 맞춰, 캐릭터 일러스트를 그리는 테크닉을 소개합니다. 기본적인 것부터 전문가의 기술까지 일러스트 제작에 관한 다양한 포인트를 해설하고 있으니, 그림 실력을 한 단계 높이고 싶은 분께 적합합니다.

SNS의 발전으로 일러스트를 비롯한 디지털 콘텐츠가 많은 사람의 눈에 띠는 시대가 되었습니다. 당신의 손에서 수많은 매력적인 일러스트와 돋보이는 작화가 탄생하길 기원합니다.

이치업 편집부

# 돋보이는 일러스트는 시선을 사로잡는다

X(Twitter)나 pixiv 등 SNS의 발전으로 다양한 매력이 넘치는 일러스트를 무료로 감상할 수 있는 시대가 됐습니다. 눈에 닿으면 곧 자극이 되고, 그림을 그리기 시작하는 계기가 되지요. 그뿐만 아니라 적절한 가격으로 구매할 수 있는 디지털 일러스트 제작 툴의 보급, 태블릿의 가격 하락, iPad와 같은 태블릿 PC의 등장 덕분에 디지털 일러스트를 취미로 할 정도로 진입 장벽이 낮아졌습니다.

최근에는 이치업과 같은 그림 그리기 강좌 사이트만이 아니라, 전문적 현장에서 활약하는 일러스트레이터가 Youtube를 통해서 그림 실력 향상을 위한 테크닉을 가르쳐주기도 합니다. 그 결과, 최근 10년 동안 많은 이들의 그림 실력이 현저하게 상승한 것으로 보입니다.

다만, 그렇게 그린 일러스트만으로는 뭔가가 부족한 것 같다는 고민은 없나요? 그 부족한 요소를 채웠을 때, 당신의 그림은 '돋보이는' 일러스트가 됩니다. 돋보이는 일러스트는 큰 주목을 받기 마련이지요. 그러기 위해 기획한 것이 이 책입니다. 이 책을 읽는 당신의 일러스트가 더욱 매력적으로 발전하여 많은 이들의 시선을 사로잡도록, 돋보이는 작화 테크닉을 해설하고자 합니다.

---

# 돋보이는 작화를 그리기 위한 두 가지 필수 포인트

돋보이는 작화를 그리기 위해서는 어떤 요소가 필요할까요? 이 책에서는 저자가 제시하는 '작화에 대한 고집(중점)'과 '명료성'이라는 두 가지 요소에 무게를 두고 있습니다.

특히 토대가 되는 것이 '작화에 대한 고집'입니다. 자신만의 고집을 가지고 그린 여성 캐릭터는 사랑스럽게 그려지는데, 그렇지 않은 남성 캐릭터는 좀처럼 마음에 드는 결과물로 표현되지 않았던 경험 없나요? 그림 속에 담긴 작가의 고집은 그걸 보는 사람에게도 전해지게 됩니다. 고집이 약하면, 캐릭터를 그리는 경험이나 사고가 부족해지기 쉽죠.

페티시즘 역시 작화에 대한 고집을 지탱하는 중요한 요소라고 할 수 있습니다. 가슴이나 엉덩이, 겨드랑이, 쇄골, 손, 다리 등 당신은 어느 부위에서 매력을 느끼나요? 페티시즘은 그 부위를 더욱 매력적으로 그리려는 작화에 대한 고집과 직결됩니다. '여기에 대한 페티시즘이 있다'라는 고집이 당신의 무기가 되며, 당신이 그리는 그림의 개성이 되지요.

당신이 고집하는 점이 무엇인지 보이기 시작한다면, 다음은 '명료성'에 중점을 두도록 합시다. 일러스트의 어느 부분이 당신의 고집을 담고 있는지, 그걸 알기 쉽게 표현하는 것이지요. 얼굴에 고집하는 점이 있다면 얼굴이 도드라지는 구조나 빛 구도를 고안해야 합니다. 엉덩이를 매력적으로 드러내고 싶다면 엉덩이가 잘 보이는 구조나 포즈를 선택하는 등 보는 사람에게 당신의 고집과 페티시즘을 어필해야 할 거예요.

이 책에서는 전문 일러스트레이터가 '작화에 대한 고집(중점)'과 '명료성'에 대해 해설합니다. 이 책을 계기로 당신만의 '돋보이는 일러스트'를 발견하길 기원합니다.

## PART 1
# 돈보이게 하는 테크닉을 익히자!

### 캐릭터 작화

### 구도 및 포즈

### 빛

# 인기 크리에이터에게 물었다!
# 고집하는 작화 테크닉

# 이 책을 사용하는 법

PART 1에서는 돋보이는 작화를 그리기 위해 필요한 기본 테크닉을 소개합니다.

PART 2에서는 인기 일러스트레이터 일곱 명이 일러스트 메이킹을 통해 각자가 고집하고 중점을 두는 작화 테크닉을 소개합니다.

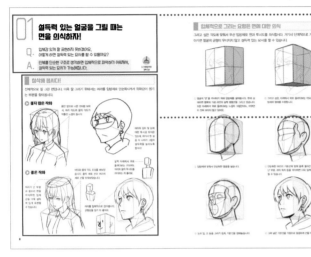

## PART 1

이 항목에서 다루는 테크닉에 대해 MUGENUP 소속의 전문가가 질문에 답합니다.

「좋은 작화」와 「좋지 않은 작화」를 비교하여, 돋보이는 작화를 그리는 요령을 해설합니다.

### 이치업 POINT

작화가 '한 단계' 더 돋보이게 하는 포인트를 해설합니다.

## PART 2

작품 제작 과정을 통해 작화 테크닉을 ·········· 소개합니다.

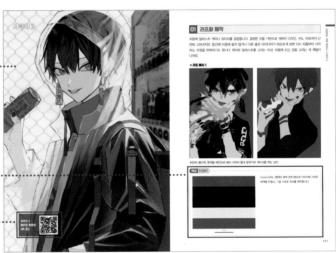

### 핵심 POINT

각 일러스트레이터가 작화에서 고집하고 ·········· 중점을 두는 부분을 해설합니다.

QR 코드로 게재 작품의 메이킹 ·········· 동영상을 시청할 수 있습니다.

# 다운로드 데이터에 관하여

PART 2의 메이킹 데이터(PSD)를 아래 주소에서 다운로드 하세요(즉시 내려받습니다).

https://m.site.naver.com/1epSK

※ 작품 파일은 이 책 구입자의 참조용으로만 이용이 가능합니다. 다른 용도로의 사용 및 배포를 금합니다.

※ 작품 파일을 실행한 결과에 대해 저자 및 출판사는 책임을 지지 않습니다.

# PART 1

## 돋보이게 하는 테크닉을 익히자!

# 캐릭터 작화

이 크리에이터가 알려드립니다!

나가에조우킨

치요마루

U-min

타다요이

아시지로

UNI

하랏파

네코이에 아네고

쿠코

카와바타 로우

오쿠지라

카바네노라

Toome

츠바키

리오

하자마

사와와

# 01 설득력 있는 얼굴을 그릴 때는 면을 의식하자!

**Q.** 입체감 있게 잘 표현하지 못하겠어요.
어떻게 하면 설득력 있는 묘사를 할 수 있을까요?

**A.** 인체를 단순한 구조로 생각하면 입체적으로 파악하기 쉬워져서,
설득력 있는 묘사가 가능해집니다.

나가에조우킨
경력 5년

## 첨삭해 봅시다!

전체적으로 잘 그린 편입니다. 더욱 잘 그리기 위해서는 머리를 입방체로 단순화시켜서 위화감이 생기는 부분을 찾아봅시다.

▶ **좋지 않은 작화**

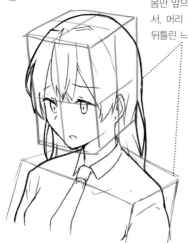

몸만 앞으로 나온 것처럼 보여서, 머리 각도와 몸의 각도가 뒤틀린 느낌이 듭니다.

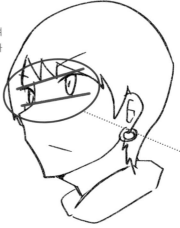

머리의 깊이 및 눈에 대한 투시감 의식은 있는데, 여기서 한 걸음 더 나아가 그림의 설득력을 높이도록 합시다!

살짝 아래에서 위로 올려다보는 구도여도 머리와 몸의 투시도를 의식하는 게 좋아요.

▶ **좋은 작화**

머리와 몸의 각도 조정을 해보았습니다. 몸의 세로 선과 머리의 세로 선을 맞춰보았습니다.

머리가 난 부분과 정수리 면을 의식하면. 입체감을 더욱 설득력 있게 표현할 수 있습니다.

머리를 입체적으로 잡아봅시다. 균형감을 잡기 더 좋아요.

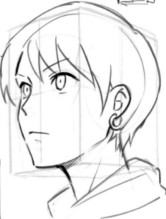

# 입체적으로 그리는 요령은 면에 대한 의식

그리고 싶은 각도에 맞춰서 우선 입방체로 면과 투시도를 의식합시다. 거기서 단계적으로 기본선을 잡아가면 얼굴의 균형이 무너지지 않고 설득력 있는 묘사를 할 수 있습니다.

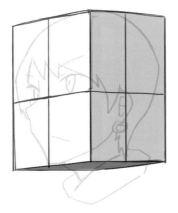

① 얼굴의 '면'을 의식하기 위해 입방체를 넣어봅시다. 현재 상태라면 옆쪽의 가로 라인이 살짝 평행선을 그리고 있습니다. 또한 아래에서 위로 올려다보는 느낌의 그림인데도, 아랫면이 전혀 보이지 않고 있어요.

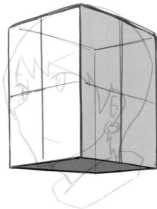

② 그리고 싶은, 아래에서 위로 올려다보는 각도를 고려해서 입방체의 형태를 수정합니다.

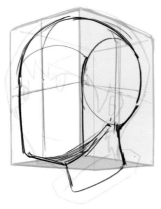

③ 입방체에 맞춰서 단순화한 얼굴을 넣습니다.

④ 단순화한 머리의 기본선에 맞춰 움푹 들어간 눈이나 머리가 난 부분, 귀의 위치 등을 의식하면 더욱 입체적인 느낌을 살릴 수 있습니다.

⑤ 눈과 입, 코 등을 그리기 쉽게, 기본선을 정해놓습니다.

⑥ 그려 넣은 기본선을 기점으로 깔끔하게 선을 따서 완성합니다!

## 단순화하면 입체감을 파악하기 쉽다

머리, 목 주변, 어깨와 이어진 선은 복잡하므로 우선 단순하게 입체적 형태를 잡아봅시다.

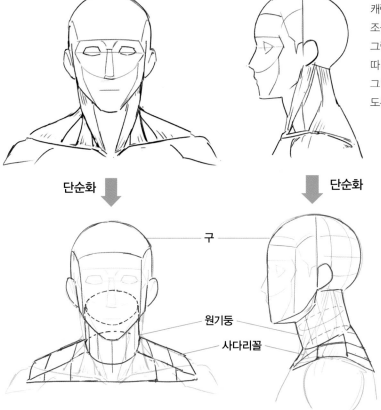

캐릭터 일러스트를 그릴 때, 근육 구조를 제대로 파악해서 그리려 하면 그림의 난이도가 올라가게 됩니다. 따라서 우선 단순화부터 생각하고, 그다음에 서서히 정보량을 높여가도록 하는 게 좋아요.

단순화 → 구

단순화 →

원기둥

사다리꼴

머리통은 구, 목은 원기둥, 쇄골에서 어깨 주변은 사다리꼴이라는 식으로 단순화하면 입체적 형태를 잡기 더 쉽습니다.

### 이치업 POINT

**입체감을 주려면 측면에 대한 의식도 중요!**

더욱 단순화하면 위의 그림처럼 기호화됩니다. 각도를 어떻게 잡을지 고민되면, 이런 기본선을 그려 입체감을 확인해 두는 게 좋습니다.

**둘러싼 부분을 의식해서 입체감을 내자!**

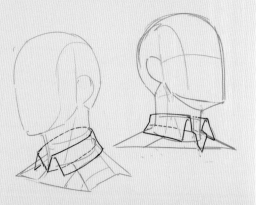

목 주변의 옷깃은 원주를 둘러싼 느낌으로 그립니다. 보이지 않는 부분까지 제대로 그리면, 더욱 설득력 있는 묘사를 할 수 있어요.

# 얼굴의 균형감을 살리는 방법

각도에 따라 얼굴이 보이는 느낌이 달라집니다. 각도에 따라 눈과 코 등의 부위가 어떻게 변하는지 익히고, 균형이 무너지지 않도록 주의합시다.

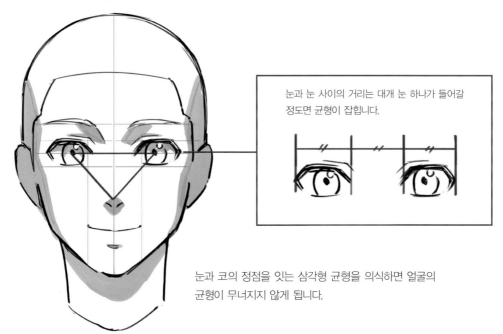

눈과 눈 사이의 거리는 대개 눈 하나가 들어갈 정도면 균형이 잡힙니다.

눈과 코의 정점을 잇는 삼각형 균형을 의식하면 얼굴의 균형이 무너지지 않게 됩니다.

■ **아래에서 위로 올려다봤을 때**

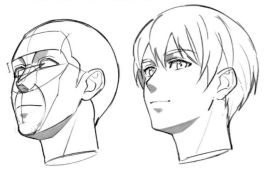

아래에서 위로 올려다본 경우, 삼각형의 세로 폭이 짧아지고, 눈과 눈썹의 거리가 넓어집니다.

■ **위에서 아래로 내려다봤을 때**

위에서 아래로 내려다본 경우, 삼각형의 세로 폭이 넓어지고, 눈과 눈썹의 거리가 짧아집니다.

■ **옆**

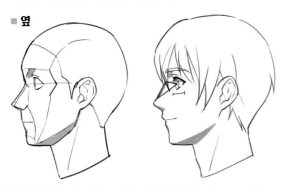

옆의 경우, 눈의 폭이 정면에서 봤을 때보다 더 좁아집니다.

11

# 02 풍부한 표현은 대담한 묘사에서부터!

**Q.** 표정을 잘 그리지 못해서 그림의 패턴이 별로 없습니다.
생기가 넘치는 활발한 캐릭터를 그리려면 어떻게 해야 하나요?

**A.** 얼굴만으로 감정을 표현하는 게 아니라, 눈가와 입, 몸에도
움직임을 넣어보세요!

치요마루
경력 8년

## ▐ 첨삭해 봅시다!

또렷한 눈이 캐릭터를 돋보이게 하고 있어 매력적이긴 하지만, 표정은 다소 굳어 있습니다. 움직임 연출을 의식해 봅시다.

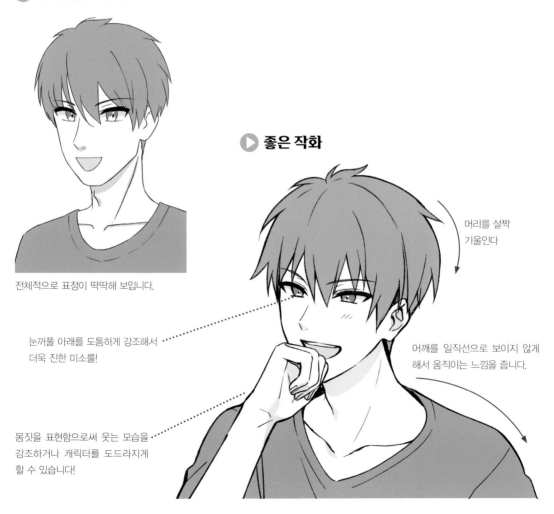

▶ **좋지 않은 작화**

전체적으로 표정이 딱딱해 보입니다.

▶ **좋은 작화**

머리를 살짝 기울인다

눈꺼풀 아래를 도톰하게 강조해서 더욱 진한 미소를!

어깨를 일직선으로 보이지 않게 해서 움직이는 느낌을 줍니다.

몸짓을 표현함으로써 웃는 모습을 강조하거나 캐릭터를 도드라지게 할 수 있습니다!

# 베리에이션을 늘리자!

폭넓은 표정을 그리려면, 희로애락 말고도 다양한 감정을 이해하는 것이 중요합니다!

## ▶ 얼굴을 부위별로 표현해 보자!

눈썹, 눈, 입의 그리는 방식을 변화시켜서 패턴 수를 늘리자!

### ① 눈썹

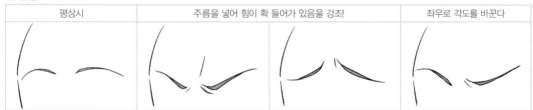

| 평상시 | 주름을 넣어 힘이 확 들어가 있음을 강조! | 좌우로 각도를 바꾼다 |
|---|---|---|

### ② 눈

| 평상시 | 눈썹이나 입이 크게 움직이는 표정은 눈을 찡그리거나 눈꺼풀 아래를 살짝 도톰하게 해서 강조! | 좌우 눈을 비대칭으로 한다 |
|---|---|---|
| | 큰 감정 표현이 아니어도 눈을 가늘게 뜨게 함으로써 감정적인 표정을 만들 수 있다! | 놀라거나 흥분했을 때는 눈동자를 작게 한다 |

### ③ 입

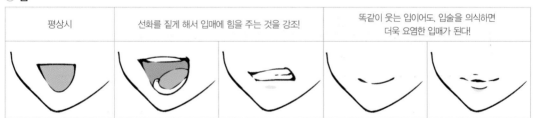

| 평상시 | 선화를 짙게 해서 입매에 힘을 주는 것을 강조! | 똑같이 웃는 입이어도, 입술을 의식하면 더욱 요염한 입매가 된다! |
|---|---|---|

## 🔧 이치업 POINT

①~③을 조합한 예를 참고해 보세요!

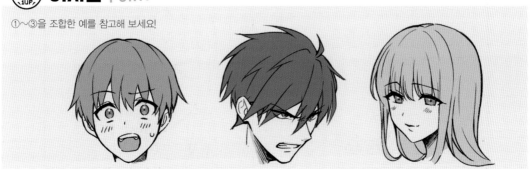

## 과한 표현을 그려보자!

눈썹, 눈, 입 등의 얼굴 부위에 과장된 표현을 넣어봅시다! 재현하고 싶은 표정에 따라 눈과 입을 크게 하거나, 주름을 어떻게 넣느냐에 따라 현실감을 더하기도 하고, 때로는 코믹한 데포르메로 표현하는 것도 효과적이랍니다.

### ① 뺨이 발그레하여 생기 넘치고 귀여운 표정

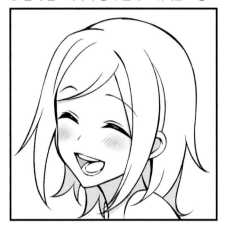

### ② 잔뜩 지친 표정

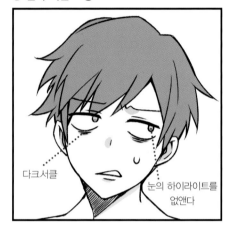

다크서클

눈의 하이라이트를 없앤다

### ③ 장난스러운 표정

눈꺼풀 아래의 도톰함을 강조한다

눈썹을 치켜올린다

입매는 일부러 느슨하게

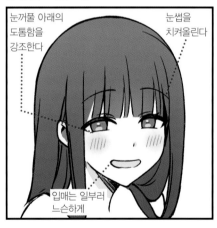

### ④ 조용히 화를 내는 표정

미간의 주름을 늘린다

힘줄

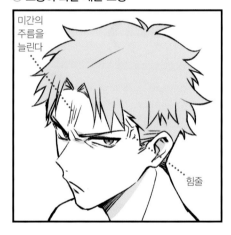

### ⑤ 혼란스러워하는 표정

입과 눈을 데 포르메화한다

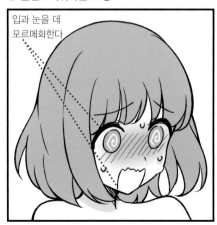

### ⑥ 아파하는 표정

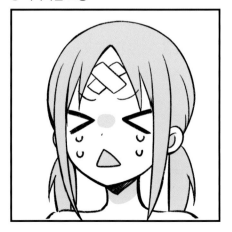

## 다른 연출 방법

얼굴 이외에도 몸짓과 손짓, 음영의 추가로 더욱 풍부한 연출을 표현해 봅시다!

① 몸짓과 손짓을 과장되게!

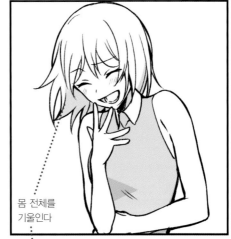

몸 전체를
기울인다

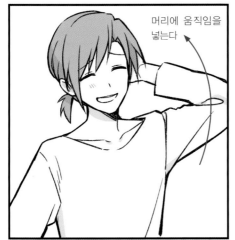

머리에 움직임을
넣는다

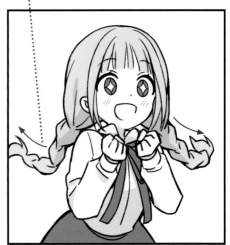

② 음영을 넣어 감정을 강조한다

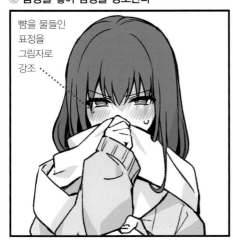

뺨을 물들인
표정을
그림자로
강조

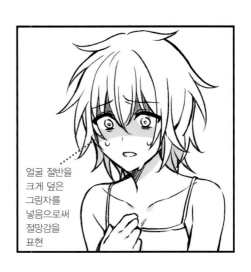

얼굴 절반을
크게 덮은
그림자를
넣음으로써
절망감을
표현

# 03 부위의 강약 조절로 남녀노소를 구분하자

**Q.** 젊은 여자만 그리는 편이어서, 남자나 노인, 어린이를 그리는 게 쉽지 않습니다. 어떻게 구분해서 그릴 수 있을까요?

**A.** 성별이나 나이에 따라 얼굴 부위에 변화가 드러나도록 의식해서 그려보세요!

U-min
경력 9년

## 첨삭해 봅시다!

동안이며 귀여운 맛이 있는 얼굴이지만, 어쩐지 여성스러움이 느껴집니다. 남성의 분위기를 내기 위한 포인트를 해설하겠습니다!

▶ **좋지 않은 작화**

▶ **좋은 작화**

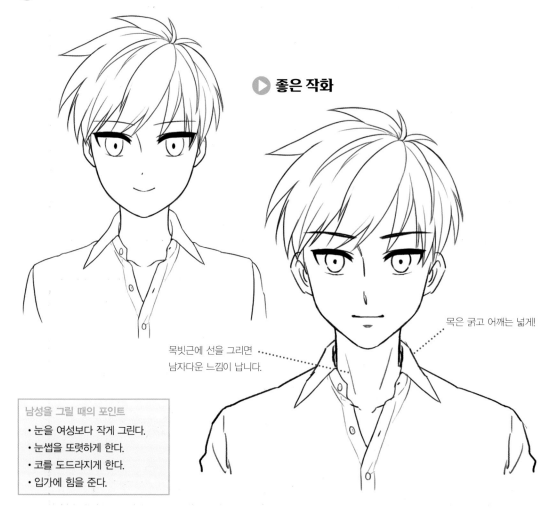

목은 굵고 어깨는 넓게!

목빗근에 선을 그리면
남자다운 느낌이 납니다.

남성을 그릴 때의 포인트
· 눈을 여성보다 작게 그린다.
· 눈썹을 또렷하게 한다.
· 코를 도드라지게 한다.
· 입가에 힘을 준다.

# 남녀 얼굴을 구분하는 방법

윤곽을 그릴 때, 여성은 곡선을 많이 넣고, 남성은 직선과 곡선을 섞어 그리면 얼굴 부위의 들어가고 나온 느낌을 줄 수 있습니다.

## ▶ 남성

【정면】

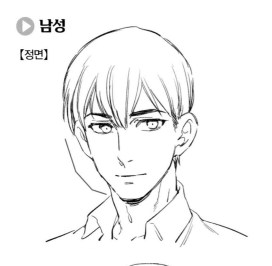

## ▶ 여성

【정면】

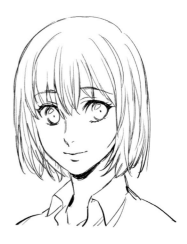

【옆면】

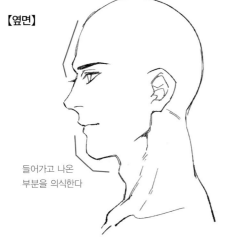

들어가고 나온
부분을 의식한다

【옆면】

이마가 매끄럽게
내려가도록 한다

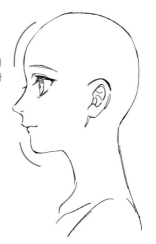

## ▶ 얼굴 부위

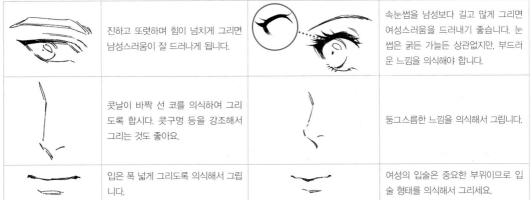

| 남성 | | 여성 | |
|---|---|---|---|
| (눈 그림) | 진하고 또렷하며 힘이 넘치게 그리면 남성스러움이 잘 드러나게 됩니다. | (눈 그림) | 속눈썹을 남성보다 길고 많게 그리면 여성스러움을 드러내기 좋습니다. 눈썹은 굵든 가늘든 상관없지만, 부드러운 느낌을 의식해야 합니다. |
| (코 그림) | 콧날이 바짝 선 코를 의식하여 그리도록 합시다. 콧구멍 등을 강조해서 그리는 것도 좋아요. | (코 그림) | 둥그스름한 느낌을 의식해서 그립니다. |
| (입 그림) | 입은 폭 넓게 그리도록 의식해서 그립니다. | (입 그림) | 여성의 입술은 중요한 부위이므로 입술 형태를 의식해서 그리세요. |

# 과한 표현을 그려보자!

어린이, 젊은이, 노인에 따라 어떻게 그림이 달라지는지 해설합니다. 각각의 특징을 의식해서 작화를 그려봅시다!

## ▶ 어린이

어린이를 그릴 때는 얼굴 부위를 코 근처로 모읍니다. 아기의 경우, 얼굴 부위를 윤곽의 아래쪽으로 두면 더욱 느낌이 살아납니다.

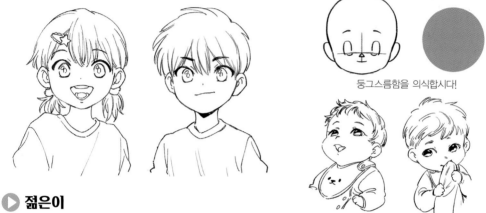

둥그스름함을 의식합시다!

## ▶ 젊은이

중학생~40대 정도까지는 기다란 윤곽으로 그리도록 의식합시다. 중고생의 경우, 코는 짧고 눈을 크게 하여 윤곽을 다소 짧게 조절합니다. 30대 후반 정도부터는 주름을 넣습니다!

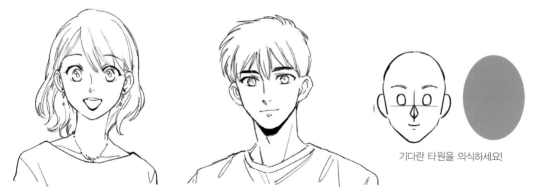

기다란 타원을 의식하세요!

## ▶ 노인

노인을 그릴 때는 눈가와 처진 뺨을 의식해야 합니다. 귓불을 크게 그리면 더욱 그 느낌이 살아납니다. 목 주변은 나이가 잘 드러나므로 축 처진 선을 넣는 것도 좋습니다!

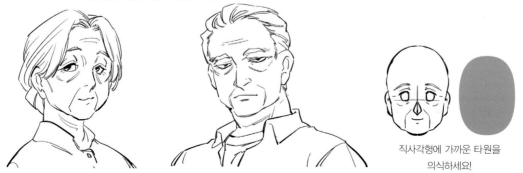

직사각형에 가까운 타원을
의식하세요!

# 몸을 구분해 그리는 방법

얼굴을 구분해 그리는 것도 중요하지만, 몸을 구분하는 것도 중요합니다. 의식적으로 몸을 더욱 구별화하여 그려봅시다!

▶ **성인**

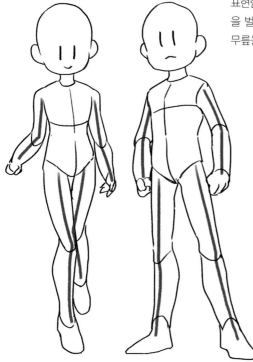

남녀의 구분은 얼굴만이 아니라 몸을 어떻게 그리느냐에 따라서도 표현할 수 있습니다. 남성은 덩치가 커 보이게끔 양쪽 팔꿈치와 무릎을 벌리게 하고, 반대로 여성은 작은 몸집으로 보이도록 양 팔꿈치와 무릎을 오므리게 하는 것이 포인트입니다!

▶ **어린이**

무릎을 오므리면 귀여운 어린 소녀의 인상을 줄 수 있고, 무릎을 벌리면 장난꾸러기 소년의 인상을 줄 수 있습니다.

## 이치업 POINT

자세를 구분해 그리는 것만으로도
나이를 표현할 수 있답니다!

억지로 몸을 쭉 펴는 모습을
그리면 매우 어린이다운 느낌

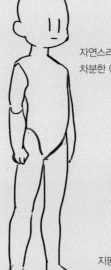

자연스러운 자세를 그리면
차분한 어른의 느낌

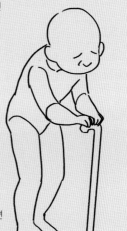

지팡이에 중심을 두면
노인의 느낌

19

# 04 눈에 개성을 넣자!

**Q.** 남녀 모두 비슷한 눈 디자인이어서 재미도 없고 낡은 느낌만 듭니다.
최근 유행하는 눈 그리는 방법에 대해 알려주세요!

**A.** 약간의 요령만으로도 그리고 싶은 캐릭터나 나만의 개성을 지닌
눈 디자인을 그릴 수 있습니다. 다음의 예를 통해 자신의 그림체에
맞는 방법을 찾아 베리에이션을 넓혀봅시다!

타다요이
경력 8년 이상

## 첨삭해 봅시다!

전체적으로 둥그스름한 느낌의 깜찍하고 귀여운 캐릭터입니다. 그 특징을 더욱 강조하는 데 초점을 두
세요!

▶ **좋지 않은 작화**

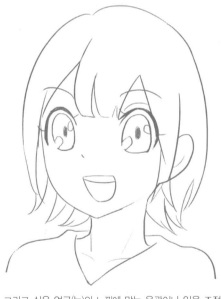

그리고 싶은 얼굴(눈)의 느낌에 맞는 윤곽이나 입을 조절
해서 그려보자!

▶ **좋은 작화**

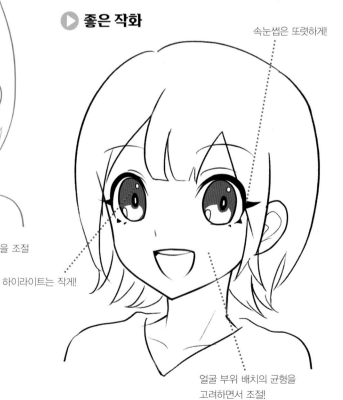

속눈썹은 또렷하게!

하이라이트는 작게!

얼굴 부위 배치의 균형을
고려하면서 조절!

# 다양한 눈의 예

폭넓게 다양한 눈을 그리고 싶으면, 일단 눈을 형성하는 부위를 분해해서 각 부위의 형태를 짜 맞춰보세요! 그중에서 어떤 형태가 마음에 드는지 시행착오를 거치기도 하고, 여러 조합을 고민해 보면 표현하고자 했던 디자인을 찾아낼 수 있을 거예요.

## ▶ 기본형

형태만으로도 효과가 상당히 달라지니, 그리고 싶은 그림체와 캐릭터에 맞춰 정합니다. 형태를 정한 뒤에는 치켜뜬 눈, 처진 눈, 동공, 속눈썹의 두께나 양, 형태 등을 고려해 봅시다!

## ▶ 아이라인

【세로로 긴 형태】

【가로로 긴 형태】

【곡선적, 둥근 형태】

【직선적, 사각, 삼각의 형태】

## ▶ 눈동자

## 🚀 이치업 POINT

**아이라인, 눈동자의 형태에 따라 인상이 달라집니다!**

- 세로로 긺 → 데포르메, 어린이
- 가로로 긺 → 현실적, 어른
- 곡선적이며 둥굶 → 귀여움, 발랄 및 활발함 등
- 직선적이며 각이 긺 → 시원하고 멋짐, 차분함 등

# 눈 작화, 과거와 현재의 느낌을 비교해 보자!

과거와 현재는 눈을 표현하는 작화도 크게 다릅니다. 하이라이트가 크고 단순했던 예전에 비해, 현재는 디지털 일러스트의 보급 덕분에 더 다양한 표현이 늘어가고 있어요.

▶ **1990년대~**

하이라이트가 큰 편이어서 눈의 형태가 또렷한 삼각형이거나 타원형이고, 먹칠도 많은 느낌.

▶ **2015년대~**

하이라이트는 작은 편이면서 검은 눈동자는 둥그스름하게 하여 전체적으로 현실적인 눈의 비율이 되었는데, 색칠로 디포르메 느낌과 현실감 사이를 조절.

하이라이트가 크게 들어가면서, 가로로 긴 눈 모양.

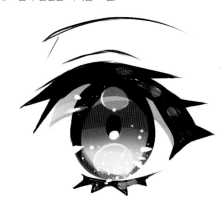

자잘한 하이라이트가 많고, 빛으로 빛나는 느낌을 다수 사용. 기다란 속눈썹에도 하이라이트 표현!

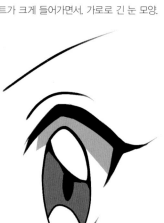

위아래에 하이라이트가 큼지막하게 들어가면서, 세로로 긴 눈 모양.

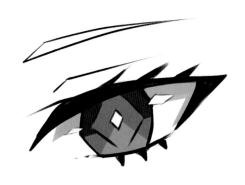

2차원 캐릭터이기에 가능한 디자인 표현. 캐릭터에 맞는 도형이나 기호, 마크 등을 넣으면 개성이 듬뿍!

# 최근 유행하는 눈의 공통점

최근 일러스트에서 자주 찾아볼 수 있는 특징으로 '많은 정보량'을 꼽을 수 있습니다. 남녀 불문하고 속눈썹을 섬세하게 표현하기도, 동공 주변의 표현법도 폭넓어지는 등 개성 넘치는 눈을 그리는 법을 일반적인 눈부터 총 여섯 가지로 나누어 해설합니다!

## ▶ 일반적인 눈

### 【현실감을 좀 더 더한 예】

현실적인 일러스트를 그릴 때 추천합니다. 속눈썹이나 눈의 묘사를 조금 세밀하게 하는 것만으로도 현실감 넘치는 눈동자가 됩니다!

### 【눈동자를 은은히 빛나게 한 예】

과감하게 동공을 하이라이트로 변경하여 눈의 색을 밝게 하는 등, 현실에서는 있을 수 없는 발광 표현을 넣은 눈. 흰자위의 색조를 조금 어둡게 하면 눈의 빛이 도드라집니다.

### 【눈동자를 반짝거리게 한 예】

빛이 밤하늘처럼 보이는 표현, 보석처럼 날카로운 표현, 수면과 같은 표현 등 자연물을 통해 아이디어를 얻는 것도 좋습니다! 이 예시처럼 검은 눈이 도드라지게 흰자위의 음영을 조절하는 것도 추천합니다.

### 【속눈썹을 특징적으로 그린 예】

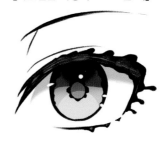

속눈썹의 형상을 응용하여 눈을 강조! 속눈썹에 맞춰서 동공을 개성적인 형태로 그리는 등, 오리지널리티를 드러냅시다.

### 【눈동자를 특징적으로 그린 예】

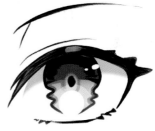

파문을 일으키거나 일그러트리는 등, 과감하게 눈동자 형태를 원형에서 다른 것으로 바꿔보면 인상적인 눈동자를 그릴 수 있습니다.

### 【동공이 특징적인 예】

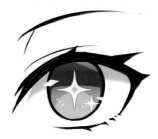

동공에 맞춰 하이라이트나 속눈썹을 날카롭게! 지금까지 본 패턴과 마찬가지로, 눈 형태의 정합성은 생각하지 말고, 개성을 드러내는 것에 중점을 두고 생각해 봅시다.

# 05 쇼트 헤어는 머리털이 난 부위를 블록별로 의식하자

**Q.** 쇼트 헤어를 그리면 얼굴보다 머리가 더 크게 보이곤 합니다. 머리칼의 흐름도 감을 잡을 수 없어서 그리기가 꺼려질 정도예요. 어떻게 하면 잘 그릴 수 있을까요?

**A.** 머리카락의 라인이 뒤통수보다 커지는 건 당연한 시각이지만, 너무 커지지 않도록 블록별로 기본선을 넣어 전체적으로 균형을 잡으면서 그리는 게 좋아요!

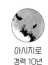

아시지로
경력 10년

## 첨삭해 봅시다!

뒤통수까지 머리 크기의 기본선을 넣고, 또 큼지막한 블록으로 기본선을 넣습니다. 머리카락이 돋아난 부분의 위치가 바뀌면 좌우의 머리칼 양과 길이가 달라지면서 머리의 균형이 무너지니, 머리칼의 좌우 균형을 의식합시다!

▶ **좋지 않은 작화**

머리칼 뿌리의 위치를 설정하지 않고 무작정 머리칼 끝부분만 의식해서 그리면, 머리털이 돋아나는 부분을 따라 머리카락 다발이 굵어질 수 있습니다. 또는 굵어진 다발을 정리하려다가 머리가 커지게 그려질 수 있으니 조심하세요!

▶ **좋은 작화**

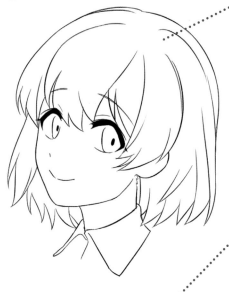

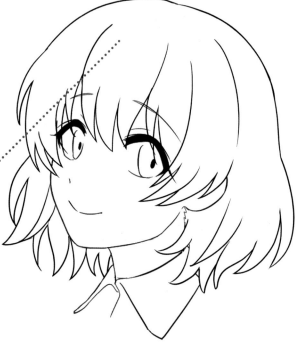

정수리만이 아니라 머리카락이 돋아난 부분에 기본선을 넣어 그리면 머리가 지나치게 커지지 않습니다!

# 가마를 의식한 작화 방법

머리카락이 돋는 방식에는 규칙성이 있습니다. 머리 형태에 따라 다르지만, 기본적으로는 가마에서 머리카락의 흐름이 시작됩니다. 머리칼을 그릴 때는 머리통 어딘가에 가마 위치를 설정하여 그리도록 합시다!

① 머리통에 가마 위치를 설정한다

② 대략 기본선을 넣는다

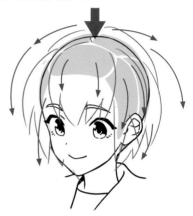

둥그스름한 머리를 상상하면 머리카락 흐름에 대한 감을 잡기 쉽습니다!

가마에 난 머리카락의 흐름에 따라 머리통 전체에서 머리카락이 돋아난 것처럼, 머리가 난 부위별로 블록을 의식하도록 합니다!

③ 기본선을 참고로 세부적으로 묘사한다

블록별로 머리카락이 돋아난 느낌입니다!

【곱슬머리의 경우】

【가마가 옆에 위치한 경우】

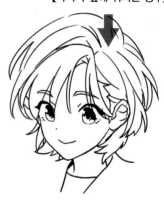

**이치업** POINT

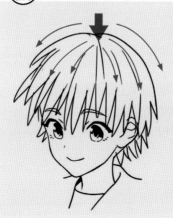

【부자연스러운 예】

가마 한 곳에서 모든 머리칼이 돋아나게 그리면, 입체감이 사라지고 부자연스럽게 됩니다.

25

## 머리칼이 난 부분이 보이는 머리 형태의 작화 방법

앞머리를 넘기거나 쓸어올린 형태의 짧은 머리처럼 머리칼이 난 부분이 보이는 머리 형태는, 가마가 아니라 가르마에서 머리카락의 흐름이 시작됩니다!

① 머리의 가르마를 설정한다

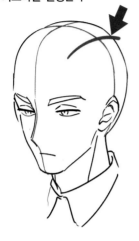

② 기본선을 잡는다

가르마에 따라 머리칼이 난 부분의 블록에 대해 기본선을 잡습니다.

③ 기본선을 참고로 세부적으로 묘사한다

【앞머리가 있는 경우】

일단 가르마를 그린 후, 앞머리를 덧그리면 균형을 잡기 쉽습니다!

### 이치업 POINT

옆으로 머리칼이 돋아난 부분이나 목덜미에서 위화감이 느껴진다면, 귀 뒤편에서 바로 머리칼이 돋아나게 그린 탓일 수 있습니다. 귀와 머리카락이 난 부분의 간격을 벌리면 더욱 현실감을 부여할 수 있습니다.

# 머리 다발이 뭉친 머리 형태의 작화 방법

단발 형태 중에서 중력을 거스른 것처럼 머리 다발이 뭉쳐서 솟은 표현을 자주 볼 수 있지요. 일러스트이기에 가능한 표현입니다. 박력 넘치는 머리 모양의 작화에 대해 해설합니다!

▶ **예시 ①**

머리카락이 불안정한 경우에도, 머리칼이 돋아난 부분을 확실히 잡아두면 느낌이 살아납니다!

▶ **예시 ②**

가마

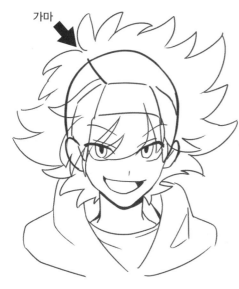

현실에서는 있을 수 없는 유형의 머리 모양이라도 머리통 안쪽의 깊이가 느껴지도록 머리칼의 입체감을 의식하면, 그림으로써 설득력 있게 표현할 수 있답니다!

# 06 롱 헤어는 실루엣이 생명!

**Q.** 찰랑거리는 롱 헤어를 그리고 싶은데, 머리칼이 덩어리처럼 뭉쳐 보입니다.
섬세한 머리칼을 그리려면 어떻게 해야 좋을까요?

**A.** 뭉침의 원인에는 실루엣이 있습니다. 자연스러운 머리칼의 움직임을
상상하여 일러스트로서 매력적으로 보이는 실루엣을 그리는 게
좋아요!

UNI
경력 7년

## 첨삭해 봅시다!

바람에 흩날리는 검고 긴 머리가 아주 사랑스럽지만, 다소 촌스럽게 보이는 느낌이 아쉽습니다. 전체적인 실루엣과 색칠법을 조정해 봅시다.

▶ **좋지 않은 작화**

▶ **좋은 작화**

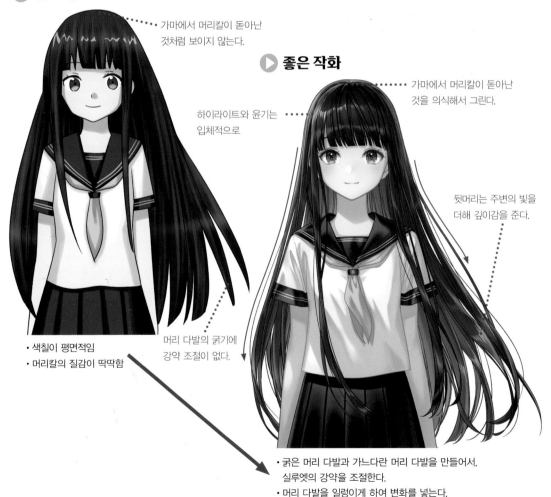

가마에서 머리칼이 돋아난
것처럼 보이지 않는다.

하이라이트와 윤기는
입체적으로

가마에서 머리칼이 돋아난
것을 의식해서 그린다.

뒷머리는 주변의 빛을
더해 깊이감을 준다.

• 색칠이 평면적임
• 머리칼의 질감이 딱딱함

머리 다발의 굵기에
강약 조절이 없다.

• 굵은 머리 다발과 가느다란 머리 다발을 만들어서,
실루엣의 강약을 조절한다.
• 머리 다발을 일렁이게 하여 변화를 넣는다.

# 롱 헤어를 쉽게 그리는 방법

긴 머리를 그릴 때도 짧은 머리와 마찬가지로 흐름을 의식하면서, 전체적인 실루엣을 대략 잡아봅니다.
그리고 싶은 길이나 볼륨 등이 정해지면, 실루엣을 가이드 삼아 머리통에서 머리칼 끝을 향해 조금씩
머리 다발을 묘사해 갑니다!

### ① 머리통의 기본선을 잡는다

머리통에 난 가마에서 모든 머리카락이 돋아나는 것이 아니라, 머리통 전체에 있는 모공에서 나는 것입니다. 짧은 머리라면 위쪽으로 뾰족뾰족 돋아나게, 긴 머리라면 무게 때문에 아래로 처지게 머리칼을 흐르게 합니다.

머리칼이 돋아난 부분의 기본선도 가볍게 그려두면, 헤어 스타일 구조를 잡기 쉽습니다!

### ② 러프를 그린다

자연스러운 흐름을 의식하면서, 머리의 러프를 대략 그립니다!

### ③ 앞머리를 그린다

부위별로 나누어 그리면 머리 다발이 어떻게 자연스럽게 모이는지 알기 쉽습니다!

### ④ 옆머리의 머리카락을 그린다

옆으로 흐르는 머리칼, 귀 뒤로 넘긴 머리칼을 의식하면서 다듬어가며 자연스럽고 아름다운 형태로 그립니다!

### ⑤ 뒷머리도 마찬가지로 그린다

어디에서 난 머리칼인지, 부자연스럽지 않도록 의식합니다!

### ⑥ 이리저리 튀어나온 머리칼도 추가한다

들어가고 나온 부분이나 앞뒤 느낌을 떠올리기 쉽게 마무리 짓는 것이 가장 이상적이에요!

전체적인 균형을 다듬어서 완성합니다!

29

## 머리카락의 흐름을 아름답게 보이게 하는 작화

장발은 단발보다 길이가 긴 만큼 움직임과 어레인지의 자유도가 높아서, 머리칼 움직임만으로도 캐릭터를 돋보이는 연출까지 크게 달라집니다. 머리 흐름을 대담하고 아름답게 보이는 방법을 해설하겠습니다.

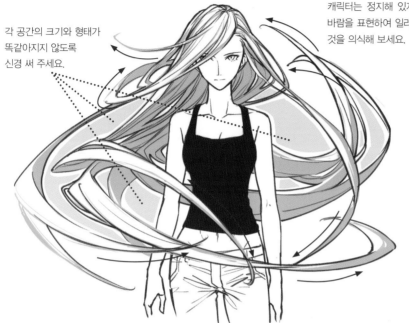

각 공간의 크기와 형태가 똑같아지지 않도록 신경 써 주세요.

캐릭터는 정지해 있지만, 롱 헤어로 랜덤하게 부는 바람을 표현하여 일러스트를 스타일리시하게 보이는 것을 의식해 보세요.

머리칼은 가벼워서 바람이나 특수 효과, 캐릭터의 움직임 등 여러 가지의 영향을 받아 그 형태를 자유자재로 바꿉니다. 처음부터 '머리칼에 어떤 역할을 줄 것인가?', '머리칼이 어떤 영향을 받는가?'를 정해두면 이미지를 결정하기 쉽습니다! 화면을 대담하게 연출하고 싶을 때는 앞쪽과 안쪽의 머리칼 표현, 머리 다발의 굵기, 곡선 각도에 강약을 넣는 것이 중요합니다.

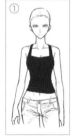 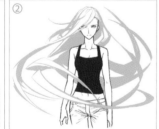  

 **이치업** POINT

**작법의 예를 살펴봅시다**

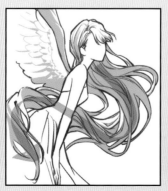

머리칼이 공중에 흩날리듯 배치하여, 일러스트의 우아함을 연출합니다. S자의 완만한 커브로 머리카락의 부드러움과 부유감을 표현해 보세요!

캐릭터의 움직임에 맞춰서 머리칼을 크게 휘날림으로써 구도에 힘을 실어줍니다. 대담한 커브와 깊이감으로 힘찬 느낌을 표현해 봅시다!

# 묶은 머리의 작화 및 작법 예시

헤어 어레인지로 머리를 묶은 스타일을 그릴 때는 기존과 머리 흐름이 달라집니다. 가마보다는 머리카락이 돋아난 이마에서 흐름이 시작될 때가 많아요. 작법 예시를 참고로 29페이지의 순서를 응용하면서 묶은 머리를 그려봅시다!

## ▶ 작법 예시 ① 하프 업

내린 머리 때와 마찬가지로 머리통에 머리칼이 난 부분에 기본선을 넣고, 머리칼의 흐름은 러프화 단계에서 미리 어느 정도 정확히 묘사하면 좋아요!

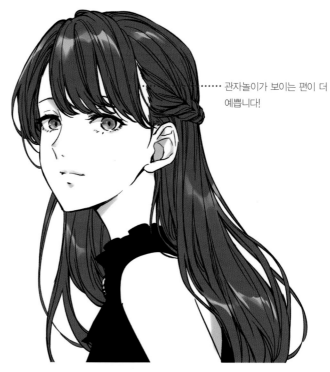

관자놀이가 보이는 편이 더 예쁩니다!

## ▶ 작법 예시 ② 트윈 테일

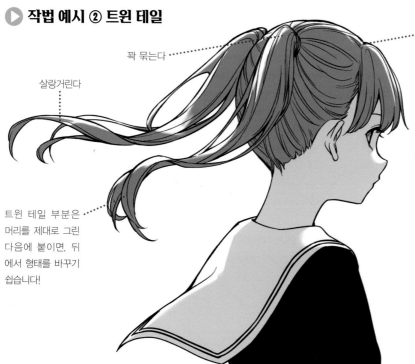

꽉 묶는다

살랑거린다

머리칼이 난 부분에서 묶인 부분까지 향하는 머리카락은 두상을 의식하면서, 포개지는 머리 다발을 고려하면서 묘사하면 자연스럽습니다.

트윈 테일 부분은 머리를 제대로 그린 다음에 붙이면, 뒤에서 형태를 바꾸기 쉽습니다!

# 입체적인 손은 도형을 의식하자!

**Q.** 손을 그릴 때 도저히 입체감이 생기지 않습니다.
어떻게 하면 좋을까요?

**A.** 간단한 도형을 넣어 형태의 균형을 잡고, 손의 들어가고 나온 부분을
이해해서 각 부위별로 길이에 차이를 둔 투시도를 의식하며 그리는 게
중요합니다!

하랏파
경력 6년

## 첨삭해 봅시다!

손의 부드러움과 각도는 매력적입니다! 골격부터 관절 위치와 각 관절의 길이를 의식해 보도록 하세요.

▶ **좋지 않은 작화**

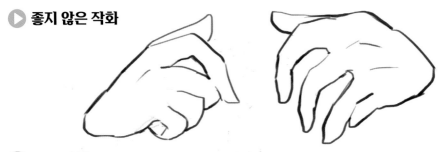

▶ **좋은 작화**

깊이감을 표현하기 위해 집게손가락부터 가운뎃손가락의 관절을 짧게 합니다.
(가운뎃손가락의 뼈가 제일 튀어나와 있으므로)

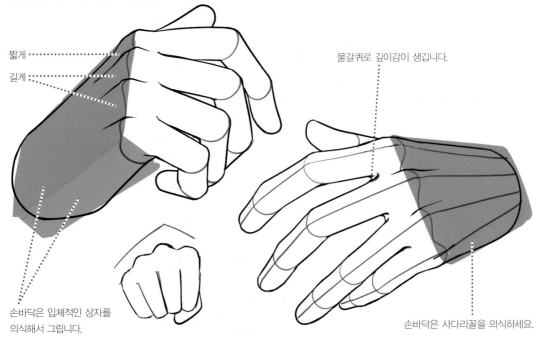

짧게 ⋯⋯

길게 ⋯⋯

물갈퀴로 깊이감이 생깁니다.

손바닥은 입체적인 상자를
의식해서 그립니다.

손바닥은 사다리꼴을 의식하세요.

## 기본적인 손 그리는 법

손은 캐릭터 일러스트 중에서도 특히 복잡한 움직임을 하고 있어서 그리는 것을 어려워하는 사람이 많습니다. 우선 형태를 단순화하여 분해하고, 손을 구성하는 부위의 형태와 비율을 익혀보도록 합시다.

① 도형으로 생각한다      ② 뼈에 해당하는 기본선을 넣는다

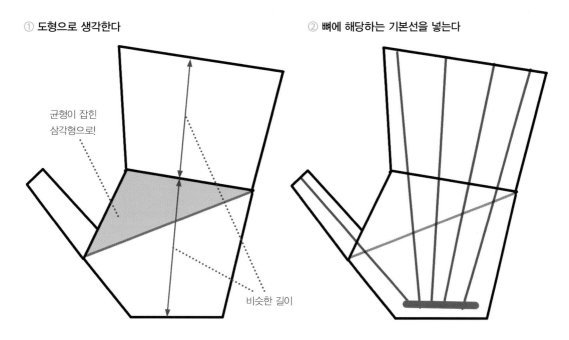

균형이 잡힌
삼각형으로!

비슷한 길이

③ 각 관절의 길이를 생각하면서 균형을 잡는다      ④ 근육의 들어가고 나온 부분과 관절을 의식하면서
        살점을 붙인다

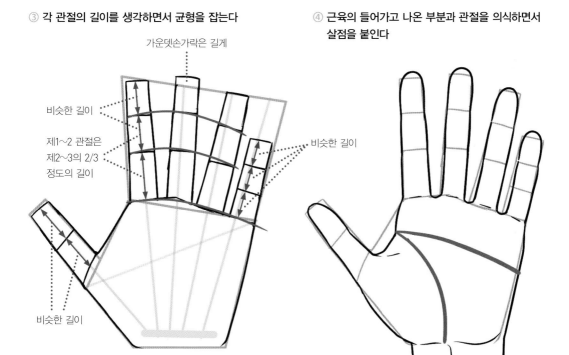

가운뎃손가락은 길게

비슷한 길이

제1~2 관절은
제2~3의 2/3
정도의 길이

비슷한 길이

비슷한 길이

## 주먹을 쥔 손의 작화

손 그리기에서 특히나 어려운 주먹을 앞 페이지에서 본 '기본적인 손 그리는 법'을 응용해서 여러 각도로 그려봅시다! 주먹을 쥔 손은 손바닥과 손가락 두께를 특히 의식해서 그리는 것이 중요해요.

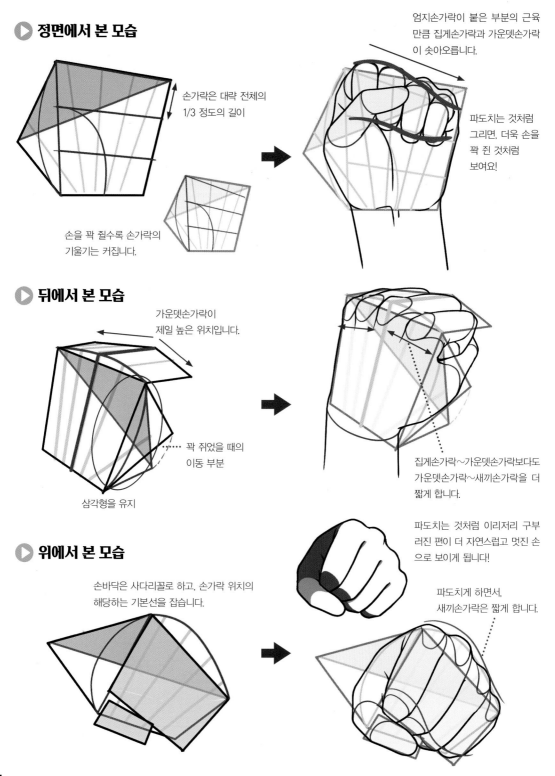

### ▶ 정면에서 본 모습

손가락은 대략 전체의 1/3 정도의 길이

손을 꽉 쥘수록 손가락의 기울기는 커집니다.

엄지손가락이 붙은 부분의 근육만큼 집게손가락과 가운뎃손가락이 솟아오릅니다.

파도치는 것처럼 그리면, 더욱 손을 꽉 쥔 것처럼 보여요!

### ▶ 뒤에서 본 모습

가운뎃손가락이 제일 높은 위치입니다.

꽉 쥐었을 때의 이동 부분

삼각형을 유지

집게손가락~가운뎃손가락보다도 가운뎃손가락~새끼손가락을 더 짧게 합니다.

파도치는 것처럼 이리저리 구부러진 편이 더 자연스럽고 멋진 손으로 보이게 됩니다!

### ▶ 위에서 본 모습

손바닥은 사다리꼴로 하고, 손가락 위치의 해당하는 기본선을 잡습니다.

파도치게 하면서, 새끼손가락은 짧게 합니다.

# 브이를 그리는 손 작화

이번에는 브이를 그리는 손을 여러 각도에서 그려봅시다! 주먹과는 달리 절반만 편 손과 꽉 쥔 손의 복합형이라고 볼 수 있어요.

## ▶ 면에서 본 모습

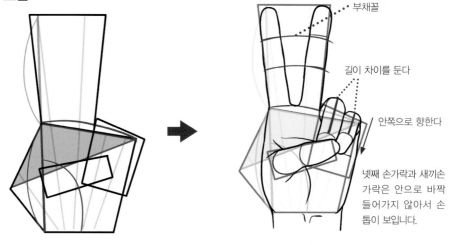

부채꼴

길이 차이를 둔다

안쪽으로 향한다

넷째 손가락과 새끼손가락은 안으로 바짝 들어가지 않아서 손톱이 보입니다.

## ▶ 옆에서 본 모습

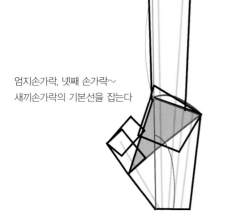

엄지손가락. 넷째 손가락~
새끼손가락의 기본선을 잡는다

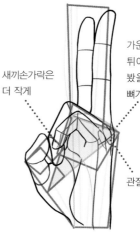

새끼손가락은
더 작게

가운뎃손가락이 제일 툭튀어나오므로. 옆에서 봤을 때 집게손가락의 뼈가 보이지 않아요.

관절은 가지런해집니다!

## ▶ 위에서 본 모습

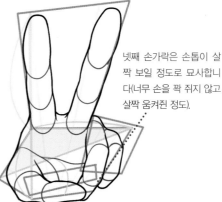

넷째 손가락은 손톱이 살짝 보일 정도로 묘사합니다(너무 손을 꽉 쥐지 않고 살짝 움켜진 정도).

# 08 손으로 작화를 돋보이게 하자!

**Q.** 손을 그려도 어딘지 모르게 부자연스러운 인상을 줘요.
어떻게 하면 좋을까요?

**A.** 각각의 손가락 굵기나 길이가 너무 차이나면 부자연스럽게 보이는
원인이 됩니다. 숨은 부분에도 기본선을 잡아서 길이와 굵기에
주의하세요!

네코이에 아네고
경력 7년

## ▮ 첨삭해 봅시다!

두 가지 손 작화 모두 손바닥이나 손가락 위치의 균형이 잘 잡혀 있습니다. 관절 길이도 너무 늘어나거나 줄어들지 않도록 주의하세요. 또한 옷 등으로 숨은 부분이 이어져 있다는 점도 의식해서 그리면 좋습니다.

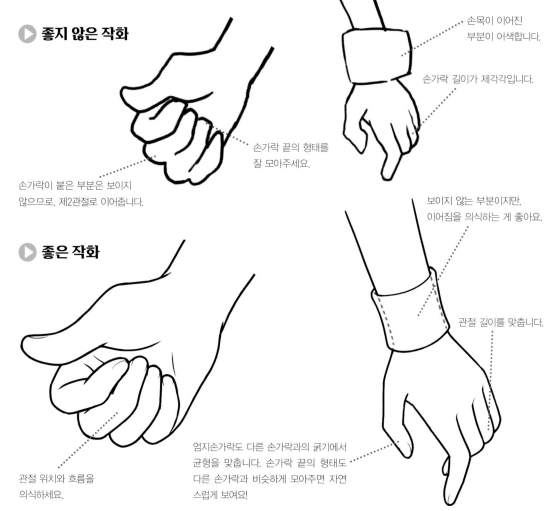

▶ **좋지 않은 작화**

손목이 이어진
부분이 어색합니다.

손가락 길이가 제각각입니다.

손가락 끝의 형태를
잘 모아주세요.

손가락이 붙은 부분은 보이지
않으므로, 제2관절로 이어줍니다.

보이지 않는 부분이지만,
이어짐을 의식하는 게 좋아요.

▶ **좋은 작화**

관절 길이를 맞춥니다.

엄지손가락도 다른 손가락과의 굵기에서
균형을 맞춥니다. 손가락 끝의 형태도
다른 손가락과 비슷하게 모아주면 자연
스럽게 보여요!

관절 위치와 흐름을
의식하세요.

## 일상생활 속의 손 작화

뭔가를 들고, 쥐고, 지탱하는 등 일상생활에서 자주 하는 동작의 손 묘사에 대해 포인트를 짚어보겠습니다!

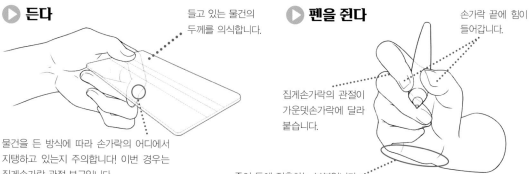

▶ **든다**

들고 있는 물건의 두께를 의식합니다.

물건을 든 방식에 따라 손가락의 어디에서 지탱하고 있는지 주의합니다! 이번 경우는 집게손가락 관절 부근입니다.

▶ **펜을 쥔다**

손가락 끝에 힘이 들어갑니다.

집게손가락의 관절이 가운뎃손가락에 달라 붙습니다.

종이 등에 접촉하는 부분입니다.

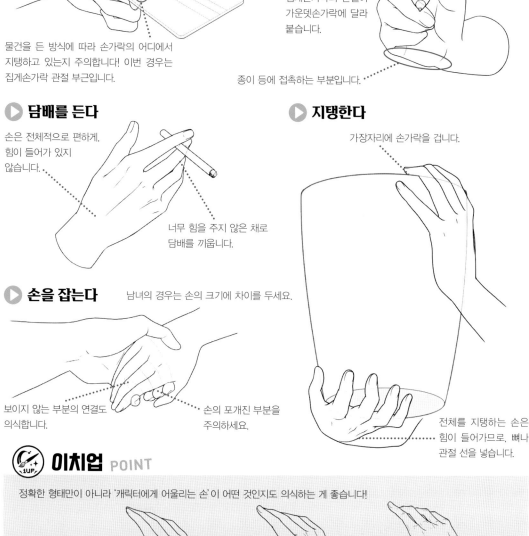

▶ **담배를 든다**

손은 전체적으로 편하게. 힘이 들어가 있지 않습니다.

너무 힘을 주지 않은 채로 담배를 끼웁니다.

▶ **지탱한다**

가장자리에 손가락을 겁니다.

▶ **손을 잡는다**

남녀의 경우는 손의 크기에 차이를 두세요.

보이지 않는 부분의 연결도 의식합니다.

손의 포개진 부분을 주의하세요.

전체를 지탱하는 손은 힘이 들어가므로, 뼈나 관절 선을 넣습니다.

🎮 **이치업** POINT

정확한 형태만이 아니라 '캐릭터에게 어울리는 손'이 어떤 것인지도 의식하는 게 좋습니다!

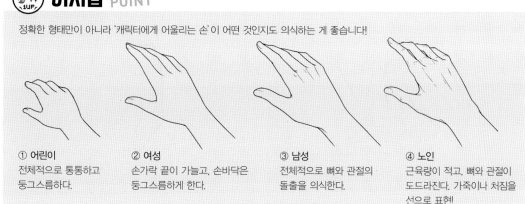

① 어린이
전체적으로 통통하고 동그스름하다.

② 여성
손가락 끝이 가늘고, 손바닥은 둥그스름하게 한다.

③ 남성
전체적으로 뼈와 관절의 돌출을 의식한다.

④ 노인
근육량이 적고, 뼈와 관절이 도드라진다. 가죽이나 처짐을 선으로 표현!

# ▶ 스마트폰을 든다

## ① 한 손

새끼손가락 등에 얹어
지탱한다.

## ② 두 손

스마트폰을 지탱한다.

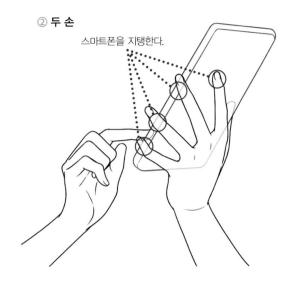

# ▶ 안경을 만진다

엄지손가락과 집게손가락은 앞으로 튀어나와 있으므로 조금
크게 그립니다. 안경다리는 안쪽으로 갈수록 가늘어지게 하면
원근감이 생깁니다.

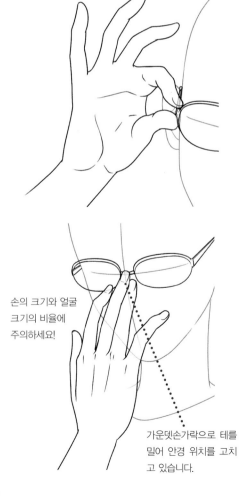

손의 크기와 얼굴
크기의 비율에
주의하세요!

가운뎃손가락으로 테를
밀어 안경 위치를 고치
고 있습니다.

안경 위치를 고치는
몸짓은 안경다리가 테
에 붙은 부분에 손가
락을 댑니다.

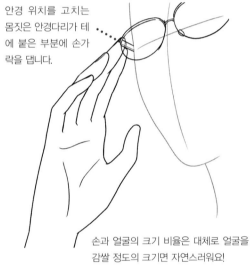

손과 얼굴의 크기 비율은 대체로 얼굴을
감쌀 정도의 크기면 자연스러워요!

## 🎮 이치업 POINT

손가락의 뉘앙스를 바꾸는 요령

【예시】

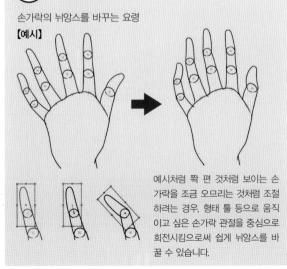

예시처럼 쫙 편 것처럼 보이는 손
가락을 조금 오므리는 것처럼 조절
하려는 경우, 형태 툴 등으로 움직
이고 싶은 손가락 관절을 중심으로
회전시킴으로써 쉽게 뉘앙스를 바
꿀 수 있습니다.

# 액션 장면에서의 손 작화

무기를 쥔 손, 힘이 들어간 손의 작화 예시와 포인트를 소개합니다.

## ▶ 잔뜩 힘을 준 손

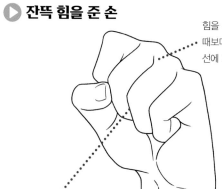

힘을 주어 주먹을 쥐면, 가볍게 쥐었을 때보다 관절 위치의 아치 형태가 일직 선에 가까워집니다.

손가락과 손가락 사이에 틈이 사라집니다.

손가락에 힘을 준 상태에서 벌린 손은 근육과 힘줄이 도드라집니다.

## ▶ 무기를 쥔 손

무기를 쥐게 할 경우, 단단히 쥐고 있지 않으면 무기가 가 벼워 보일 수 있습니다. 중량 이 있는 무기일수록 손가락 에 힘이 들어갑니다.

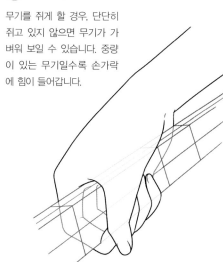

방아쇠에 손가락을 걸어서, 손가락이 너무 늘어나지 않 도록 주의합니다.

손의 각도와 총의 각도를 맞춥니다.

무기에 따라 엄지손가락을 쭉 펴서 쥐면 더욱 생동감 있게 보일 때가 있습니다!

## 🖌 이치업 POINT

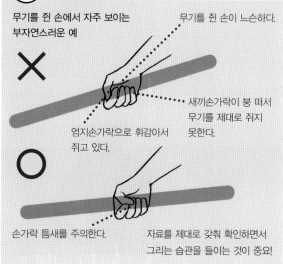

무기를 쥔 손에서 자주 보이는 부자연스러운 예

무기를 쥔 손이 느슨하다.

✕

새끼손가락이 붕 떠서 무기를 제대로 쥐지 못한다.

엄지손가락으로 휘감아서 쥐고 있다.

○

손가락 틈새를 주의한다.

자료를 제대로 갖춰 확인하면서 그리는 습관을 들이는 것이 중요!

# 근육 묘사는 의식하는 순서가 중요하다

Q. 듬직한 남성을 그리고 싶은데, 두툼한 근육을 그리는 게 너무 어려워요.

A. 단순한 입체로 변환해서 생각하기, 단면을 의식하기, 광원에 맞춰 그림자 넣기 등으로 근육에 입체감을 더해보세요!

나가에조우킨
경력 5년

---

### ▌ 첨삭해 봅시다!

근육 하나하나는 잡혀 있지만, 입체감을 드러내기 위해서는 단면을 의식하거나 그림자를 드리워보면 더욱 좋은 그림이 됩니다! 근육 구조나 포개짐은 복잡하므로 반드시 자료를 보고 그리도록 하세요!

▶ **좋지 않은 작화**　　　▶ **좋은 작화**

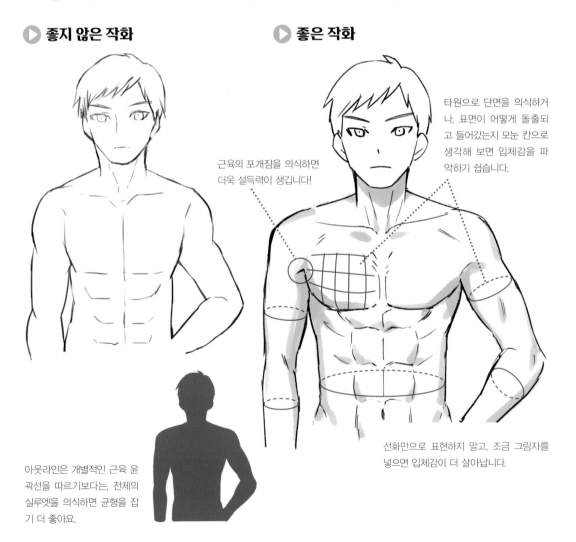

근육의 포개짐을 의식하면 더욱 설득력이 생깁니다!

타원으로 단면을 의식하거나, 표면이 어떻게 돌출되고 들어갔는지 모눈 칸으로 생각해 보면 입체감을 파악하기 쉽습니다.

선화만으로 표현하지 말고, 조금 그림자를 넣으면 입체감이 더 살아납니다.

아웃라인은 개별적인 근육 윤곽선을 따르기보다는, 전체의 실루엣을 의식하면 균형을 잡기 더 좋아요.

40

# 돋보이는 상반신 근육의 작화

그저 몸의 근육 라인을 넣는 것만으로는 평면적으로 보이게 됩니다. 근육을 블록별로 형태를 익혀, 단면이나 그림자 넣는 법을 의식하여 입체감을 살릴 수 있게 합시다!

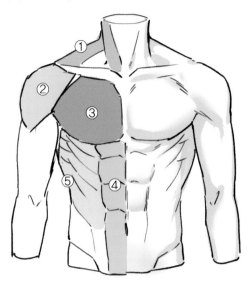

① 목 주변의 근육(승모근, 목빗근)

② 삼각근

③ 대흉근

④ 배곧은근

⑤ 배곧은근 옆의 근육군(전거근+외복사근)

②~④는 상반신을 그릴 때 특히 도드라지는 근육이어서 자료를 보고 근육이 어떻게 포개지는지 익히고 난 뒤, 간단한 입체로 변환하여 입체감을 파악하는 게 중요합니다!

# 실제로 그려봅시다!

① 근육이 붙어 있지 않은 몸통을 그립니다.

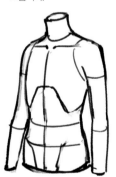

② 각각의 근육에 대략의 기본선을 넣습니다.

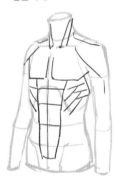

③ 입방체나 타원 등 간단한 입체로 근육의 입체감을 살립니다.

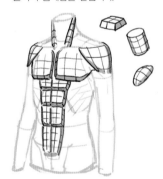

④ ③을 기본으로 선화를 넣습니다.

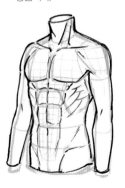

⑤ 그림자를 넣어 일체감을 더하면 완성입니다!

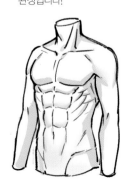

## 이치업 POINT

선화만으로 입체감을 내고 싶은 경우, 선화의 강약을 조절하거나 그림자가 들어가는 부분에 터치를 넣음으로써 표현할 수 있습니다!

## 돋보이는 하반신 근육의 작화

상반신과 마찬가지로 근육을 블록별로 나눈 뒤 기호화하여, 각 블록의 위치와 기본형을 익히도록 합니다! 다리 근육은 세세한 근육이 많이 모여 있어서 앞, 안쪽, 뒤, 바깥쪽을 큰 블록으로 이해하는 게 좋습니다.

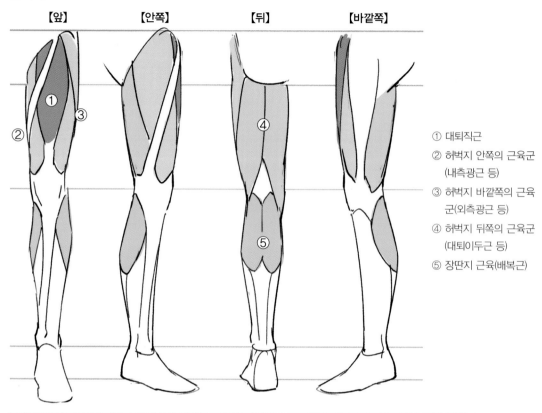

【앞】　　【안쪽】　　　【뒤】　　　【바깥쪽】

① 대퇴직근
② 허벅지 안쪽의 근육군
　(내측광근 등)
③ 허벅지 바깥쪽의 근육
　군(외측광근 등)
④ 허벅지 뒤쪽의 근육군
　(대퇴이두근 등)
⑤ 장딴지 근육(배복근)

## 작법 예시

다리는 상당히 단련하지 않는 한, 상반신에 비해 쉽게 근육이 갈라지지 않기 때문에 다리를 굽힌 포즈 등이 근육을 표현하기 더 쉽습니다. 근육을 강조하고 싶다면, 특히 ①과 ⑤의 입체감을 의식하면 더 보기 좋게 그릴 수 있습니다!

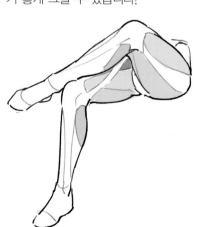

**【크라우칭 스타트 자세】**
근육의 경계를 의식해서 그림자를 넣습니다. 너무 또렷하게 넣으면 심하게 도드라져 보이기 때문에 부드럽게 넣는 것이 좋아요!

## 돋보이는 등 근육의 작화

이제까지와 마찬가지로 근육을 블록별로 나눈 뒤 기호화하여, 각 블록의 위치와 기본형을 익히도록 합니다! 등 근육은 큰 근육이 많아서, 구조가 복잡하지 않습니다.

① 승모근
② 삼각근
③ 견갑골 부근의 근육(극하근, 소원근, 대원근)
④ 광배근

① 승모근과 ④ 광배근은 앞까지 둘러싸고 있으므로, 정면에서도 보이는 근육입니다(④ 광배근은 겨드랑이 아래까지 둘러싸고 있어서 팔의 포즈에 따라 숨을 수 있음)!

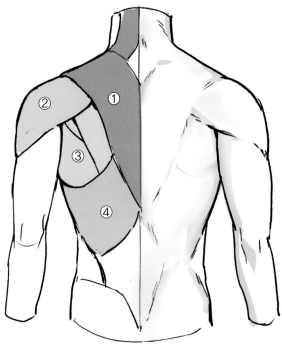

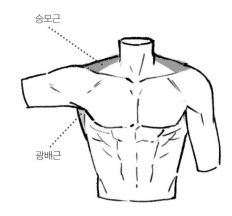

승모근

광배근

## 작법 예시

다리와 마찬가지로 등도 많이 단련한 사람이 아니라면 근육의 돌출이 심하지 않아서, 움직임을 주어야만 표현하기 쉬운 부위입니다. 팔 움직임에 맞춰 움직이기 때문에 등과 팔의 흐름이 따로 놀지 않도록 주의하세요!

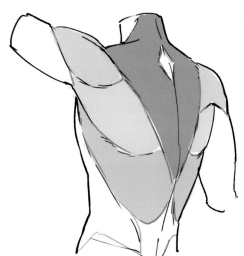

**【높은 곳으로 손을 뻗는 자세】**
팔에 움직임이 들어간 경우, 근육의 들어가고 나옴을 그리는 것 말고도 견갑골을 의식한 라인을 넣으면 등의 움직임을 잘 표현할 수 있답니다!

# 10 돋보이는 가슴을 자연스럽게 그리는 법

**Q.** 가슴 형태를 잘 못 잡겠어요. 좀 더 부드러운 가슴을 그리고 싶은데 어떻게 하면 좋을까요?

**A.** 지방은 부드러워서, 중력과 옷 등의 영향을 크게 받아 변형하기 쉽다는 점을 의식하세요!

쿠코 : ⋚
경력 7년

## 첨삭해 봅시다!

가슴이 동그랗고 귀여운 인상을 주지만, 형태에는 다소 위화감이 있습니다. 속옷이나 수영복을 착용한 경우, 와이어나 패드, 컵 등으로 보정된 형태를 의식하도록 합니다!

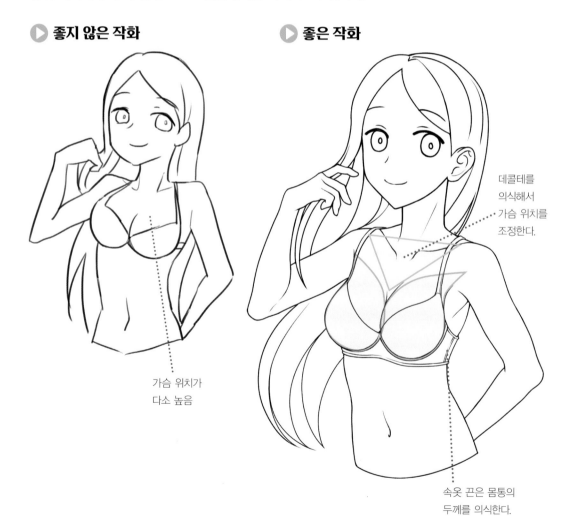

▶ 좋지 않은 작화

▶ 좋은 작화

데콜테를 의식해서 가슴 위치를 조정한다.

가슴 위치가 다소 높음

속옷 끈은 몸통의 두께를 의식한다.

## 기본적인 가슴을 그리는 법

가슴의 성질상, 포즈와 움직임에 의해 형태나 위치 변화가 심한데, 우선은 기본적인 가슴의 위치와 자연스러운 형태부터 익히도록 합시다!

① 가슴은 흉판 위에 지방이 얹힌 느낌이므로, 우선 평평한 상태의 몸통을 그립니다.

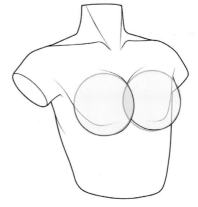

② 단순한 형태부터 그리기 위해, 일단 흉판 위에 원을 얹습니다.

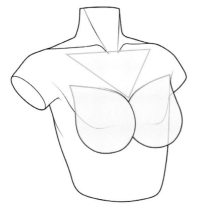

③ 쇄골과 목 사이의 공간(데콜테)을 의식해서, 원의 위치를 좀 낮추고 가슴이 붙은 부분과 선을 잇습니다. 데콜테는 역삼각형의 이미지로 생각하면 됩니다!

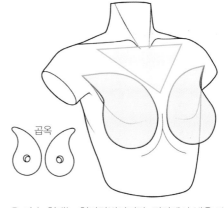

곱옥

④ 가슴 형태는 천차만별이지만, 정면에서 봤을 때 곱옥 같은 형태를 떠올리면 자연스러운 형상을 잡을 수 있습니다. 속옷 등으로 보정되지 않은 경우, 기본적으로 가슴 사이가 깊이 파이지 않습니다.

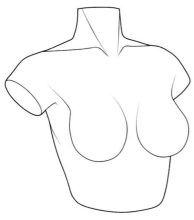

⑤ 선을 넣으면 완성입니다!

### 이치업 POINT

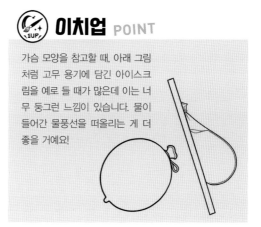

가슴 모양을 참고할 때, 아래 그림처럼 고무 용기에 담긴 아이스크림을 예로 들 때가 많은데 이는 너무 둥그런 느낌이 있습니다. 물이 들어간 물풍선을 떠올리는 게 더 좋을 거예요!

## 변화에 의한 형태 변화

가슴의 움직임에 맞춰서 그 형태가 어떻게 변화하는지 생각해 봅시다! 또한, 옷이 몸을 감싼 상태를 묘사하면 가슴 두께와 입체감 표현으로도 이어질 수 있습니다. 더욱 설득력 있는 묘사에 따라 캐릭터의 매력도 올라갑니다!

### ▶ 팔을 올린 자세

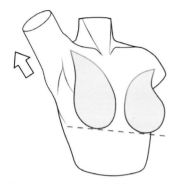 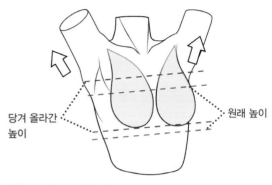

당겨 올라간
높이

원래 높이

팔을 올리면 근육이 끌려 올라가서 가슴 높이가 달라지며 세로 방향으로 약간 늘어납니다.

### ▶ 팔을 오므린 자세

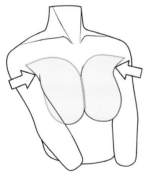

팔을 오므리면 좌우의 가슴끼리 접촉해서, 가슴 사이의 굴곡 형태가 V가 아니라 I가 됩니다.

### ▶ 팔을 벌린 자세

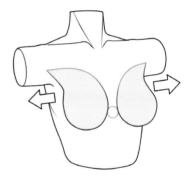

팔을 쭉 벌리면, 근육이 당겨서 가슴 사이가 넓게 벌어집니다.

### ▶ 속옷을 착용했을 때

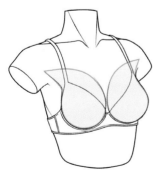

속옷을 착용하면 형태가 보정되어, 가슴 정점의 위치(톱)가 높아집니다. 또한 가슴 사이가 깊게 파입니다.

### ▶ 옷을 착용했을 때

가슴 아래는 그림처럼 틈새가 생깁니다.

# 가슴을 돋보이게 하는 연출을 고려한다

가슴은 포즈나 크기에 따라 폭넓은 표현이 가능한데, 부드러우면서도 매력적으로 보이는 연출의 작법 예시를 소개합니다!

## ▶ 앞으로 몸을 기울인 표현

몸에서 가슴이 멀어지고 중력에 의해
당겨지기에 가슴이 뾰족해집니다.

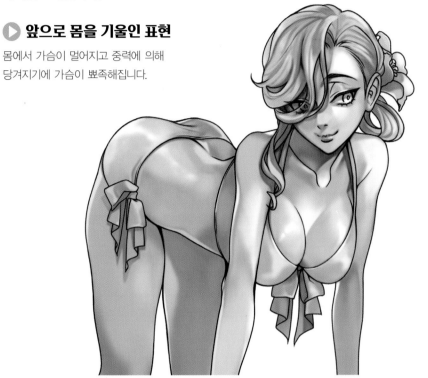

## ▶ 몸을 젖힌 표현

팔을 들면 가슴의 높이가 달라지지만,
가슴 크기가 달라져도 가슴이 부풀기
시작하는 위치는 변함이 없습니다.

# 11

## 쇄골은 아주 단순하게 생각하자

Q. 쇄골 표현에 집착하는 편입니다. 여러 각도에서 캐릭터를 그리고 있는데,
쇄골을 포함한 목에서 어깨 부분을 잘 그릴 수가 없어요.

A. 뼈와 근육 구조를 이해하면 자연스러운 작화가 됩니다!

카와바타 로우
경력 11년

### ▎ 첨삭해 봅시다!

어깨 각도에 맞춰 쇄골이 연동되게 한 것은 훌륭하지만, 피부 아래에 있는 뼈와 근육의 구조를 이해하
면 더욱 표현력이 좋아집니다!

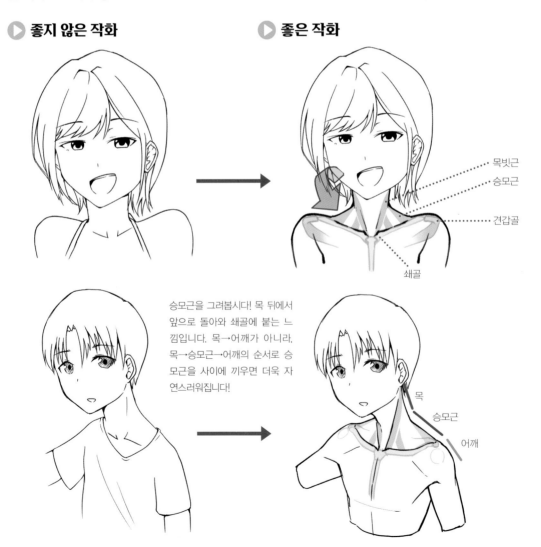

▶ 좋지 않은 작화

▶ 좋은 작화

목빗근
승모근
견갑골
쇄골

승모근을 그려봅시다! 목 뒤에서
앞으로 돌아와 쇄골에 붙는 느
낌입니다. 목→어깨가 아니라,
목→승모근→어깨의 순서로 승
모근을 사이에 끼우면 더욱 자
연스러워집니다!

목
승모근
어깨

48

# 목~어깨 주변의 구조를 이해하자!

목~어깨 주변은 인체 중에서도 특히 입체적이고 복잡한 구조를 띠고 있어서 그릴 때 혼란이 생기기 쉽습니다. 우선 뼈와 근육 구조를 이해해서, 그리기 쉽게 단순한 도형으로 정리해 정보를 이해하도록 합니다!

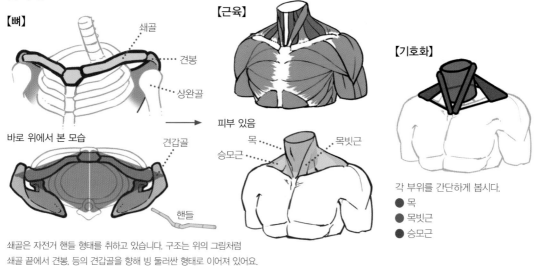

【뼈】
쇄골
견봉
상완골
바로 위에서 본 모습
견갑골
핸들

【근육】
피부 있음
목
승모근
목빗근

【기호화】
각 부위를 간단하게 봅시다.
● 목
● 목빗근
● 승모근

쇄골은 자전거 핸들 형태를 취하고 있습니다. 구조는 위의 그림처럼 쇄골 끝에서 견봉, 등의 견갑골을 향해 빙 둘러싼 형태로 이어져 있어요.

# 실제로 그려봅시다!

① 우선 목 주변을 두 개의 부위로 나눕니다.

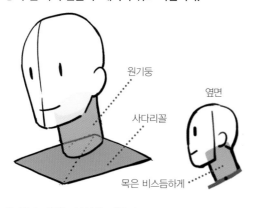

원기둥
사다리꼴
옆면
목은 비스듬하게

② 승모근과 목빗근의 기본선을 정합니다.

녹색 점의 위치는 대략으로 정해도 됩니다. 원기둥 위에서 점을 잡으면 듬직한 목이, 아래쪽으로 점을 잡으면 가녀린 목이 됩니다.

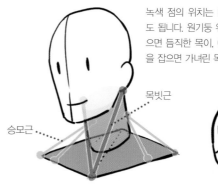

목빗근
승모근
옆면

③ 선이 겹치는 부분을 지운다.

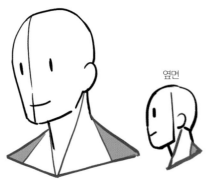

옆면

④ 뼈와 살점의 요철을 의식해서 그려 넣는다.

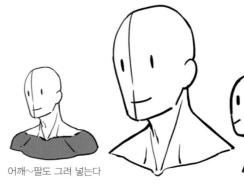

옆면
어깨~팔도 그려 넣는다

목에서 어깨 주변의 묘사는 투시도를 의식해야 하고, 쇄골이 유연히 움직여서 매우 어려운 부분입니다.
여러 각도의 작법 예를 통해 그리는 포인트를 해설합니다!

▶ **정면**

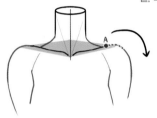

우선 목과 기본선인 사다리꼴, 쇄골 위치를 정합니다.

쇄골의 끝부분(A)에서 원을 그리듯 팔로 이어 줍니다. 마지막으로 목에서 어깨에 걸쳐 승모근 라인을 넣으면 그리기 쉽습니다.

▶ **사선**

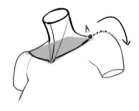

▶ **옆**

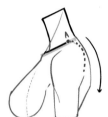

▶ **위에서 내려다본 모습**

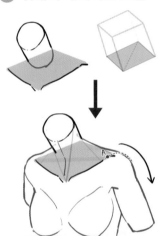

▶ **아래에서 올려다본 모습**

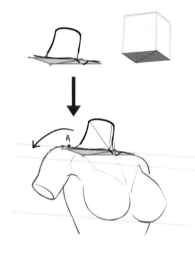

기본선인 사다리꼴은 정육면체를 의식하면서 눈높이를 그리면, 목 주변의 데생이 잘 무너지지 않게 돼요!

 **이치업** POINT

어깨 움직임에 따라 쇄골도 연동합니다. 쇄골은 좌우로 따로따로 움직이기도 하기에 기본선인 사다리꼴은 두 개로 분할해서 생각하는 게 좋아요. 오른쪽 어깨 관절이 움직일 수 있는 영역을 이해하여 억지스러운 포즈가 되지 않도록 주의합시다!

【어깨 관절이 움직일 수 있는 영역】

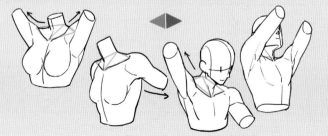

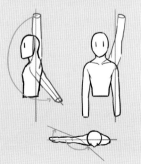

# 쇄골이 돋보이는 연출을 생각해 보자

쇄골을 돋보이게 하려면 상반신이 크게 드러나는 구도를 추천합니다. 상황과 소품도 중요합니다. 옷의 틈새에서 얼핏 보이거나, 목걸이 등을 착용하게 하면 더욱 섹시한 분위기가 나서 가슴 뛰는 그림을 그릴 수 있습니다. 그림자도 아주 중요해서 빛이 닿는 장소는 옅게, 그림자가 드리우는 장소는 진하게 하면, 쇄골 주변의 골격이나 근육 라인이 또렷해져서 들어가고 나온 느낌을 줄 수 있습니다.

## ▶ 작법 예시

# 12 배의 육감적 표현

**Q.** 들어가고 나온 부분이 없는 평평한 배만 그리게 됩니다.
육감적이고 부드러운 배는 너무 그리기 어려워요.

**A.** 배에는 뼈가 없으므로, 부근에 있는 늑골과 골반을 가지고
근육과 지방 등 볼록한 느낌을 묘사해 봅시다.

오쿠지라
경력 4년

## ▎ 첨삭해 봅시다!

인물의 균형은 확실히 잡혀 있습니다. 더욱 완성도를 높이려면 배를 축으로 한 몸의 움직임을 드러내거나 음영을 넣음으로써 일러스트에 입체감을 살립시다.

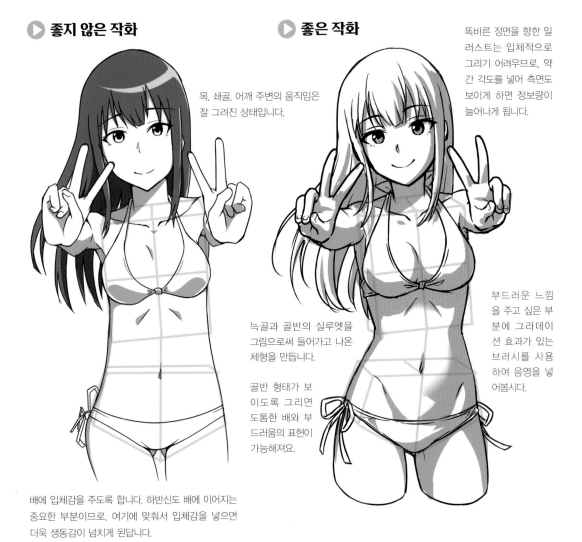

▶ **좋지 않은 작화**

▶ **좋은 작화**

목, 쇄골. 어깨 주변의 움직임은 잘 그려진 상태입니다.

똑바른 정면을 향한 일러스트는 입체적으로 그리기 어려우므로, 약간 각도를 넣어 측면도 보이게 하면 정보량이 늘어나게 됩니다.

늑골과 골반의 실루엣을 그림으로써 들어가고 나온 체형을 만듭니다.

골반 형태가 보이도록 그리면 도톰한 배와 부드러움의 표현이 가능해져요.

부드러운 느낌을 주고 싶은 부분에 그라데이션 효과가 있는 브러시를 사용하여 음영을 넣어봅시다.

배에 입체감을 주도록 합니다. 하반신도 배에 이어지는 중요한 부분이므로, 여기에 맞춰서 입체감을 넣으면 더욱 생동감이 넘치게 된답니다.

# 배의 구조 이해

구조를 이해함으로써 생각하는 대로 캐릭터의 배를 자유자재로 그릴 수 있게 됩니다.

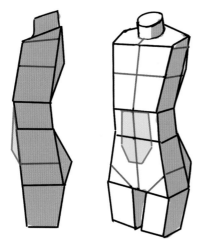

▲ 늑골이나 골반을 직방체 등의 간단한 형태로 변환하여 구조를 익히면 그리기 쉽습니다.

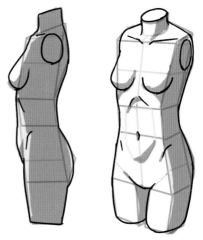

▲ 파란색 범위가 배의 입체감을 살릴 때 핵심이 됩니다. 배꼽 아래쪽에 도톰한 느낌을 주면 여성스러운 복부가 됩니다.

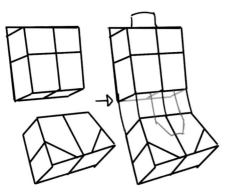

▲ 늑골과 골반은 형태가 변하지 않으므로, 지표로 삼아 그림을 그립니다. 늑골과 골반 각도를 정한 다음, 그 사이를 메우듯 배를 그립니다.

▲ 이 방법을 쓰면, 과감한 각도에서의 몸통도, 더 복잡한 포즈도 그리기 쉬워집니다.

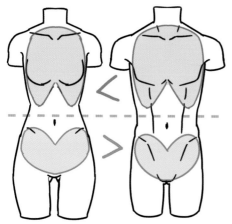

▲ 여성과 남성은 골반과 늑골 크기에 차이가 있습니다.

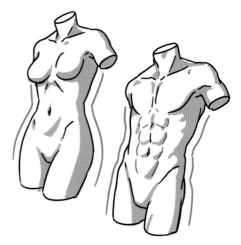

▲ 여성은 늑골과 골반 사이에 여유가 있어 잘록한 부분이 생깁니다. 남성은 근육이 크게 그려지기 쉽기에 실루엣이 드러납니다.

## 들어가고 나온 복부의 표현 방법

복부의 표현 방법도 그리고 싶은 캐릭터에 따라 달라집니다. 복부의 각 포인트에 주목하면서 각각 어떻게 되어 있는지 확실히 이해하도록 합시다.

▼ 비교적 탄탄한 배라도 들어가고 나온 부분을 이해하여 음영을 넣음으로써 부드러운 표현을 할 수 있습니다.

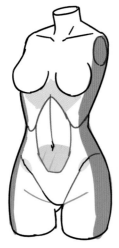

● 측면
● 늑골이 튀어나온 부분
— 복선 라인(들어간 곳)
● 아랫배의 볼록한 부분
● 골반이 튀어나온 부분
— 다리가 붙은 곳의 주름

▼ 빛이 위쪽 사선에서 닿는 것으로 상정하여, 튀어나온 부위는 진하게, 그렇지 않은 부분은 연하게 그림자를 넣습니다.

복부 라인을 옅게 넣으면 탄탄하게 조여진 배로 보이게 됩니다.

부드럽게 보이고 싶은 부분은 그라데이션을 넣으면 표현하기 쉽습니다.

▼ 지방 표현을 넣으면 더 부드러운 느낌으로 그릴 수 있습니다. 배 주변에 지방이 생기기 쉬운 부분을 아래의 그림으로 살펴봅시다.

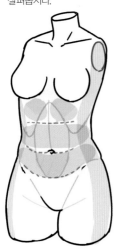

살짝 풍만하게 그리고 싶은 경우

● 지방이 튀어나오기 쉬운 부분

··· 몸을 굽혔을 때 주름이 지기 쉬운 부분

▼ 복근 라인을 옅게 하고, 늑골 아래 그림자도 옅게 하면 완만한 지방이 들어간 배가 됩니다.

배꼽을 옆으로 뭉개진 형태로 만들면 지방의 부드러운 느낌이 더해집니다.

골반이 튀어나온 부위에는 지방이 거의 붙어 있지 않습니다.

 **이치업** POINT

· 몸을 비틀어 지방의 주름을 강조하거나, 몸을 젖혀 배의 부푼 부위를 실루엣으로 드러내는 등 살짝 실루엣의 안쪽으로 이어지는 선을 그림으로써 앞과 뒤의 구분감을 주는 표현이 생겨 입체감을 강조할 수 있답니다.

· 실선으로 그리지 않고 음영으로 입체감을 주면 부드러운 인상을 주기 쉽습니다.

## 복부가 돋보이는 연출을 생각해 보자

몇 가지 작법 예시를 통해, 배가 돋보이는 연출을 소개합니다.

◀ 『누워 있는 구도』

배를 돋보이게 하고 싶은 경우, 우선 화면에 배가 크게 드러나게 하는 것이 중요합니다. 누워 있는 구도에도 여러 가지가 있지만, 이 일러스트처럼 로-앵글 구도로 하면 복부가 주인공이 되기 좋답니다.

▶ 『위에서 내려다보는 구도』

이 구도처럼 한가운데 크게 배를 그림으로써 복부를 주인공으로 만들 수 있습니다. 또한, 위에서 본 구도가 되어 있어서 배의 입체감도 표현하기 쉽습니다.

◀ 『몸을 젖힌 포즈』

움직임이 있는 포즈 또한 배가 돋보이는 구조가 됩니다. 예를 들어 이 일러스트처럼 몸을 젖힌 포즈에서는 탄탄한 복부를 그릴 수 있습니다. 반대로 지방이 얹힌 느낌을 주고 싶은 경우, 앞으로 몸을 숙인 포즈를 추천해요.

# 13 겨드랑이 근육은 단순하게

**Q.** 겨드랑이에 매력을 느껴서 섹시한 겨드랑이를
그리고 싶지만 잘 안 돼요.

**A.** 근육 아웃라인과 빛을 익히면 섹시한 느낌을 표현할 수 있답니다.

카바네노라
경력 6년

## 첨삭해 봅시다!

인체의 관절 움직임을 어느 정도 이해한 상태라고 할 수 있습니다. 여기서 더 나아가 겨드랑이를 매력적으로 그리기 위해 근육의 아웃라인과 빛이 닿는 포인트를 알아봅시다.

### ▶ 좋지 않은 작화

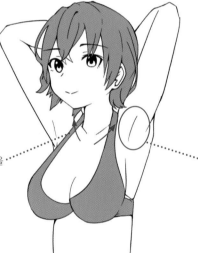

팔의 움직임에 맞춰 쇄골이 연동된다는 점을
잘 이해하고 있네요.

가슴에서 뻗은 이 겨드랑이 라인은 이
부위를 매력적으로 보이게 하기 위한
중요한 포인트입니다. 다만, 이쪽 라인
은 뻗은 끝이 어디로 연결되어 있는지
좀 애매해요. 근육 위치와 움직임을
파악함으로써 매력적인 라인을 그릴
수 있게 됩니다.

### ▶ 좋은 작화

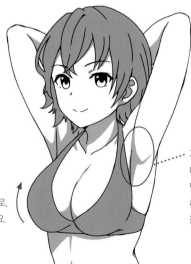

가슴이 올라가면 가슴 근육도 올라가므로,
가슴 움직임도 의식해서 그리는 게 좋아요.

가슴에서 뻗은 라인은 어깨 근육과 이어집니
다. 근육을 표현하는 선을 너무 세세하게 그리
면 근육질이라는 느낌을 주므로 도드라지게
하고 싶은 라인을 제외하고는 빛으로 입체감
을 드러내는 것을 추천합니다.

## 겨드랑이의 구조를 이해하자

겨드랑이에는 여러 근육이 모여 있어서, 현실성을 추구하다 보면 묘사가 더 어려워집니다. 따라서 여기서 추천하는 것이 바로 근육의 단순화입니다. 단순화함으로써 구조를 이해하기 쉬워지고, 작화에 필요한 부분만 묘사하면 되니 그리기도 쉬워지지요. 단순화하여 그려야 할 아웃라인과 빛을 넣기만 해도 겨드랑이 작화는 훨씬 좋아진답니다.

### ▶ 겨드랑이 주변의 근육 구조

겨드랑이 주변에는 여러 근육이 모여 있습니다. 모든 근육을 이해하는 것은 어려우니, 겨드랑이를 그리는 데 필요한 근육 부위를 알아두도록 합니다.

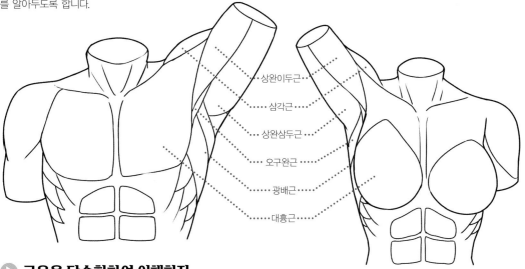

상완이두근
삼각근
상완삼두근
오구완근
광배근
대흉근

### ▶ 근육을 단순화하여 이해하자

근육을 단순화하여 색으로 구분했습니다. 이것만으로도 구조 이해가 더 쉬워질 거예요.

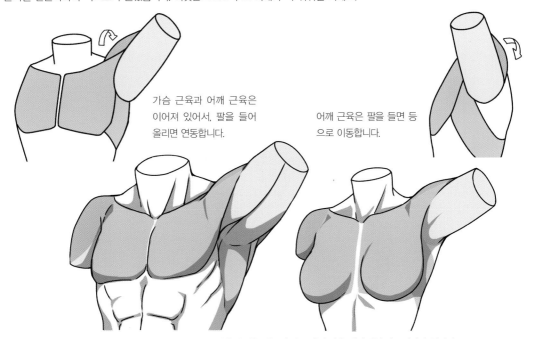

가슴 근육과 어깨 근육은 이어져 있어서, 팔을 들어 올리면 연동합니다.

어깨 근육은 팔을 들면 등으로 이동합니다.

빛을 넣어, 가슴에서 어깨로 이어지는 아웃라인을 깔끔하게 그리면 더욱 매력적인 겨드랑이가 됩니다.

57

## 여러 포즈와 각도에서 보는 겨드랑이 표현을 익히자

다양한 포즈와 각도에서 겨드랑이를 그릴 줄 알게 되면, 매력을 전달할 표현법이 늘어나게 됩니다. 색으로 구분한 각 근육의 움직임을 이해해서 자신의 캐릭터 일러스트에 반영해 봅시다.

### ▶ 팔을 올리면 가슴도 올라간다

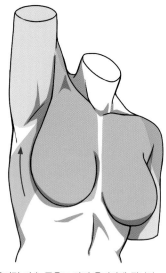

팔을 들어 올리면 가슴 근육도 같이 올라가게 됩니다.

### ▶ 겨드랑이를 강조하는 포즈

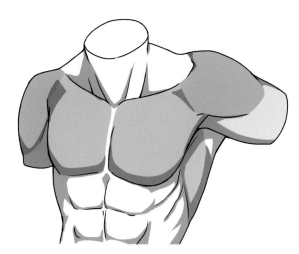

팔을 별로 크게 들지 않은 상태에서도 가슴과 팔의 이어진 부분을 그림으로써 겨드랑이를 강조할 수 있습니다.

### ▶ 다양한 각도에서 본 겨드랑이의 작화

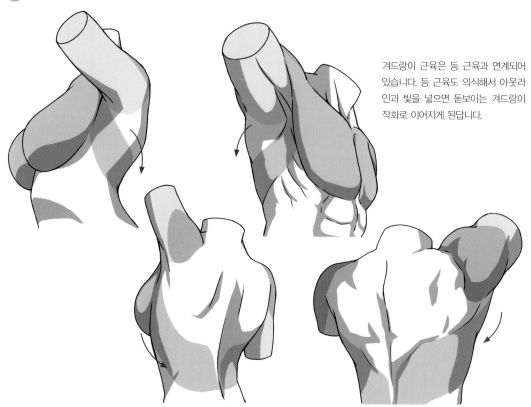

겨드랑이 근육은 등 근육과 연계되어 있습니다. 등 근육도 의식해서 아웃라인과 빛을 넣으면 돋보이는 겨드랑이 작화로 이어지게 된답니다.

## 겨드랑이가 돋보이는 연출을 생각해 보자

겨드랑이가 돋보이는 포즈나 연출을 작법 예시와 함께 소개합니다.

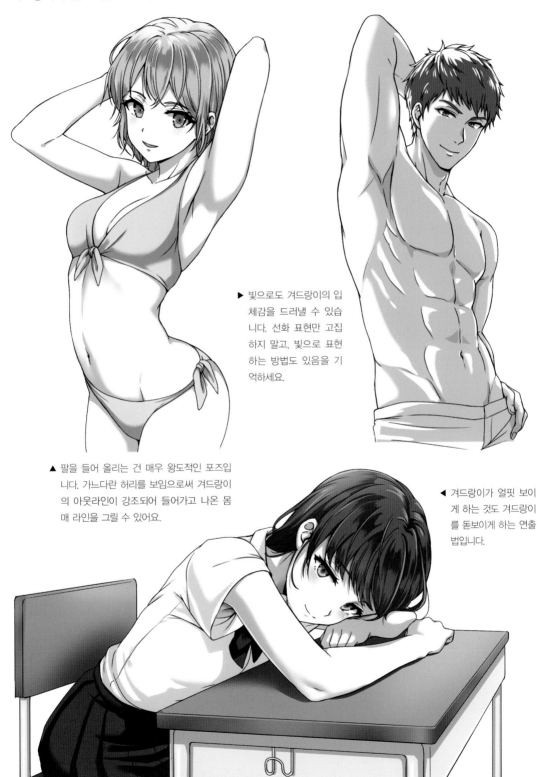

▶ 빛으로도 겨드랑이의 입체감을 드러낼 수 있습니다. 선화 표현만 고집하지 말고, 빛으로 표현하는 방법도 있음을 기억하세요.

▲ 팔을 들어 올리는 건 매우 왕도적인 포즈입니다. 가느다란 허리를 보임으로써 겨드랑이의 아웃라인이 강조되어 들어가고 나온 몸매 라인을 그릴 수 있어요.

◀ 겨드랑이가 얼핏 보이게 하는 것도 겨드랑이를 돋보이게 하는 연출법입니다.

59

# 14 엉덩이의 구조를 이해하자

**Q.** 엉덩이와 다리가 시작되는 경계를 표현할 때마다 어려움을 느낍니다. 어떻게 하면 엉덩이를 아름답게 그릴 수 있나요?

**A.** 우선 엉덩이의 구조와 다른 부위와 어떻게 연결되어 있는지 정확히 이해해야 해요. 그러면 어느 각도에서 봐도 돋보이는 엉덩이를 그릴 수 있습니다.

Toome
경력 10년

## 첨삭해 봅시다!

곡선적인 몸매가 사는 여성스러운 표현이 잘 되어 있습니다. 여기에 안쪽의 골격과 근육을 이해하면 설득력을 더할 수 있어요. 우선 등뼈의 흐름과 허리 방향을 정하고, 대략 밑그림을 그려봅시다.

### ▶ 좋지 않은 작화

그냥 손이 가는 대로 그려서 작화에 위화감이 생긴 상태입니다. 골반이나 그 위로 내려오는 근육의 기본선을 넣어 그려봅시다.

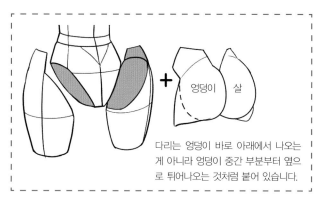

다리는 엉덩이 바로 아래에서 나오는 게 아니라 엉덩이 중간 부분부터 옆으로 튀어나오는 것처럼 붙어 있습니다.

### ▶ 좋은 작화

도톰한 엉덩이의 살은 근육 위에 지방이 올라가 있는 것으로 보면 됩니다.

근육은 이 그림의 붉은 부분처럼 골반을 덮는 형태로 붙어 있습니다. 위보다 아래의 근육이 더 크고, 지방도 주로 아래쪽에 붙어 있어서 서 있는 자세에서는 엉덩이가 아래로 불룩하게 처진 형태가 됩니다.

여성의 경우, 지방이 많으므로 안쪽 근육의 형태는 거의 보이지 않습니다. 그리고 싶은 일러스트에 따라 캐릭터에 맞는 엉덩이를 그리도록 합시다.

일반적으로 서 있는 상태에서는 주로 붉은색으로 표시된 범위가 부풀어 오릅니다.

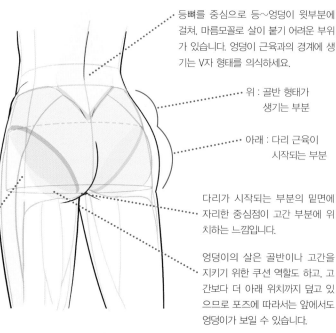

등뼈를 중심으로 등~엉덩이 윗부분에 걸쳐, 마름모꼴로 살이 붙기 어려운 부위가 있습니다. 엉덩이 근육과의 경계에 생기는 V자 형태를 의식하세요.

위 : 골반 형태가 생기는 부분

아래 : 다리 근육이 시작되는 부분

다리가 시작되는 부분의 밑면에 자리한 중심점이 고간 부분에 위치하는 느낌입니다.

엉덩이의 살은 골반이나 고간을 지키기 위한 쿠션 역할도 하고, 고간보다 더 아래 위치까지 덮고 있으므로 포즈에 따라서는 앞에서도 엉덩이가 보일 수 있습니다.

# 엉덩이의 구조 이해

골반이나 근육의 형태, 위치를 제대로 이해합시다. 엉덩이는 성별에 따라 크게 다르므로, 남녀별로 나누어 소개하겠습니다.

## ▶ 골반

【여성】 　　　　　　　　　【남성】

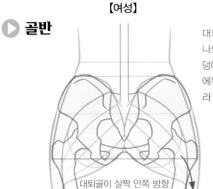

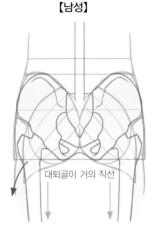

대퇴골은 바깥쪽으로 튀어 나오는 것처럼 붙어 있고, 엉덩이 근육은 뼈의 돌출부를 에두르는 듯 몸의 측면을 따라 흐릅니다.

대퇴골이 살짝 안쪽 방향

대퇴골이 거의 직선

여성의 골반은 남자보다 넓고 곡선적입니다.

남성의 골반은 여성보다 좁고 직선적입니다.

## ▶ 근육

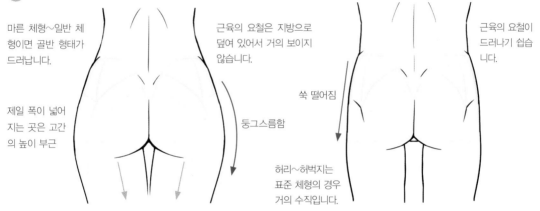

마른 체형~일반 체형이면 골반 형태가 드러납니다.

근육의 요철은 지방으로 덮여 있어서 거의 보이지 않습니다.

근육의 요철이 드러나기 쉽습니다.

제일 폭이 넓어지는 곳은 고간의 높이 부근

둥그스름함

쑥 떨어짐

허리~허벅지는 표준 체형의 경우 거의 수직입니다.

## ▶ 옆에서 본 모습

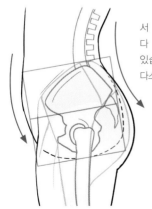

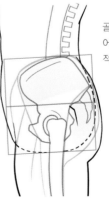

서 있는 상태에서 여성은 남성보다 허리 전체가 앞으로 기울어져 있습니다. 그래서 엉덩이와 배가 다소 튀어나와 있습니다.

골반이 거의 수직으로 붙어 있어서 여성보다 직선적인 느낌을 줍니다.

61

# 다양한 포즈와 각도에서 본 엉덩이의 표현

엉덩이를 그리는 법은 다리의 움직임이나 허리를 젖힌 정도에 따라 변화합니다. 다리와 허리 각도에 의해 달라지는 엉덩이 형태의 기본을 알아두면, 조합에 따라 다양한 패턴의 엉덩이를 그릴 수 있습니다.

## ▶ 기본형

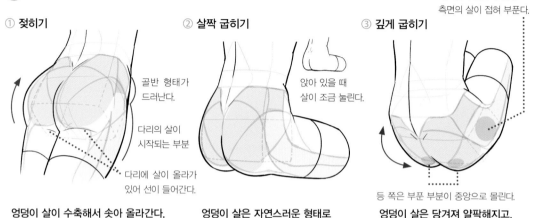

① 젖히기

골반 형태가 드러난다.

다리의 살이 시작되는 부분

다리에 살이 올라가 있어 선이 들어간다.

엉덩이 살이 수축해서 솟아 올라간다.

② 살짝 굽히기

앉아 있을 때 살이 조금 눌린다.

엉덩이 살은 자연스러운 형태로 다리 쪽으로 흐른다.

③ 깊게 굽히기

대퇴골의 돌출과 함께 측면의 살이 접혀 부푼다.

등 쪽은 부푼 부분이 중앙으로 몰린다.

엉덩이 살은 당겨져 얄팍해지고, 다리가 붙은 부분이 부푼다.

## ▶ 다리를 앞뒤로 벌리기

오른쪽 다리는 ①, 왼쪽 다리는 ②의 형태

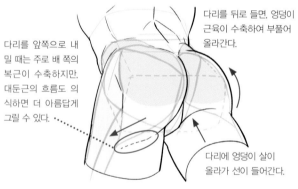

다리를 앞쪽으로 내밀 때는 주로 배 쪽의 복근이 수축하지만, 대둔근의 흐름도 의식하면 더 아름답게 그릴 수 있다.

다리를 뒤로 들면, 엉덩이 근육이 수축하여 부풀어 올라간다.

다리에 엉덩이 살이 올라가 선이 들어간다.

왼쪽 다리는 ③, 오른쪽 다리는 ①의 형태

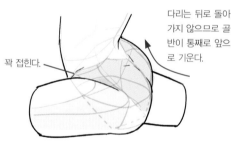

다리는 뒤로 돌아가지 않으므로 골반이 통째로 앞으로 기운다.

꽉 접힌다.

고관절은 앞쪽으로 크게 돌아가지만, 뒤쪽으로는 거의 돌아가지 않습니다. 뒤쪽으로 크게 다리를 벌릴 때는 골반 전체가 앞으로 기울게 됩니다. 리듬체조나 피겨 스케이팅 선수를 잘 관찰해 보세요.

## ▶ 다리를 옆으로 벌리기

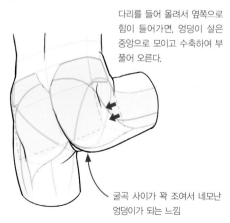

다리를 들어 올려서 옆쪽으로 힘이 들어가면, 엉덩이 살은 중앙으로 모이고 수축하여 부풀어 오른다.

굴곡 사이가 꽉 조여서 네모난 엉덩이가 되는 느낌

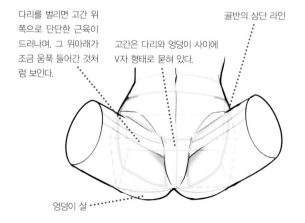

다리를 벌리면 고간 위쪽으로 단단한 근육이 드러나며, 그 위아래가 조금 움푹 들어간 것처럼 보인다.

고간은 다리와 엉덩이 사이에 V자 형태로 묻혀 있다.

골반의 상단 라인

엉덩이 살

# 엉덩이가 돋보이는 연출을 생각해 보자

엉덩이에 눈이 절로 눈이 가는 매력적인 포즈나 구도의 예를 소개하겠습니다. 여성의 경우, 엉덩이의 크기를 강조하기 위해 허리를 가늘게 하거나, 몸매 실루엣을 굴곡지게 하는 것도 한 가지 방법이랍니다.

**【원근법을 넣어 볼륨을 강조한다】**

아래에서 위로 올려
다보는 시점으로 엉
덩이를 실물보다 훨
씬 크게 보이게 하
고 있습니다.

의상을
꽉 끼게 하여
부드러운 지방을
표현합니다.

**【격투 장면을 힘차게 표현한다】**

힘이 들어간 근육은
불룩하게 솟아오르게
됩니다.

**【일부러 숨겨서 상상력을 자극한다】**

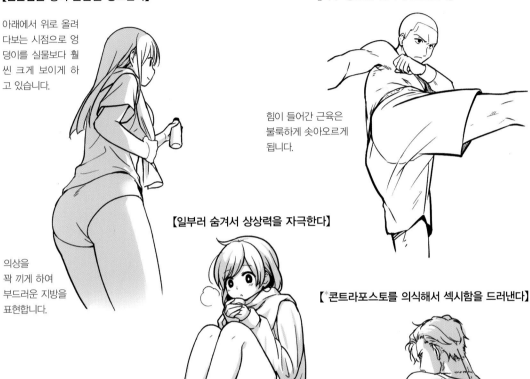

**【*콘트라포스토를 의식해서 섹시함을 드러낸다】**

**【보이고 싶은 부분에 빛을 넣어 돋보이게 한다】**

가슴 언저리를 어둡게 하여,
얼굴과 엉덩이를 두드러지게
하고 있습니다.

기울어진 어깨와 반대
방향으로 골반을 기울
임으로써 포즈에 뉘앙
스를 줄 수 있습니다.

*콘트라포스토(contraposto) : 대칭적 조화를 의미하며, 한쪽 발에
무게 중심을 두고, 다른 쪽 발의 무릎은 자연스럽게 구부려서 전체
적으로 완만한 S자 모양으로 살짝 틀어져 있는 자세.

63

# 15 일러스트다운 다리 그리는 법

**Q.** 다리가 자꾸만 막대기처럼 그려집니다.
어떻게 하면 매력적인 다리를 그릴 수 있을까요?

**A.** 다리의 균형과 관절의 움직임, 남녀의 차이 등을 잘 이해합시다!

츠바키
경력 6년

## 첨삭해 봅시다!

다리 윤곽이 곡선이어서 첫눈에 봐도 여성의 다리임은 알 수 있습니다. 그러나 균형이 어긋나 있어서 엉성한 다리 모양으로 보이고 있어요. 다리의 부풀고 들어간 부분의 균형을 의식함으로써 알맞은 형태의 다리를 그리도록 합니다.

▶ 좋지 않은 작화          ▶ 좋은 작화

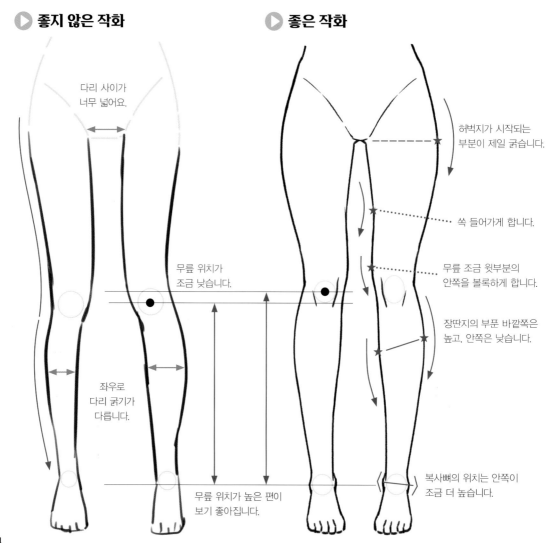

다리 사이가
너무 넓어요.

무릎 위치가
조금 낮습니다.

좌우로
다리 굵기가
다릅니다.

무릎 위치가 높은 편이
보기 좋아집니다.

허벅지가 시작되는
부분이 제일 굵습니다.

쏙 들어가게 합니다.

무릎 조금 윗부분의
안쪽을 볼록하게 합니다.

장딴지의 부푼 바깥쪽은
높고, 안쪽은 낮습니다.

복사뼈의 위치는 안쪽이
조금 더 높습니다.

# 기본적인 다리 그리는 법

다리 표현은 남녀와 그 상태에 따라 크게 달라집니다. 그리고 싶은 일러스트 캐릭터가 어떤 상태인지를
확실히 상상한 다음, 그 다리의 움직임을 이해합시다.

## ▶ 똑바로 서 있을 때

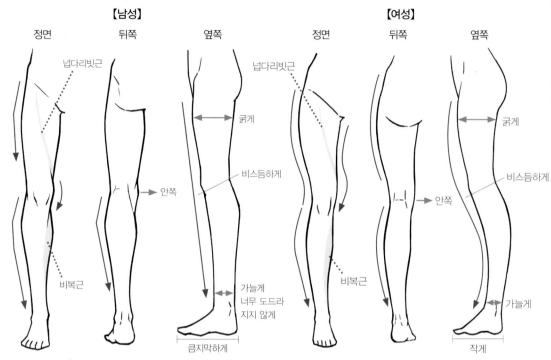

【남성】

정면　　　　뒤쪽　　　　옆쪽

넙다리빗근

넙다리빗근

굵게

비스듬하게

안쪽

비복근

가늘게
너무 도드라
지지 않게

큼지막하게

【여성】

정면　　　　뒤쪽　　　　옆쪽

굵게

비스듬하게

안쪽

비복근

가늘게

작게

남성의 다리를 정면이나 뒤에서 그릴 때, 라인을 살짝 각지게
그립니다. 또한, 옆으로 본 다리를 그릴 때는 직선적인 라인과
발 사이즈를 크게 그리는 것을 의식하세요.

여성의 다리는 둥그스름한 느낌을 의식합니다. 몸이 가녀려도
넙다리빗근과 비복근을 의식함으로써 설득력 있는 입체감을
드러낼 수 있습니다. 또한, 옆에서 보면 여성의 다리는 S자와
같은 곡선이며 발끝으로 갈수록 가늘어집니다.

## ▶ 다리를 굽혔을 때

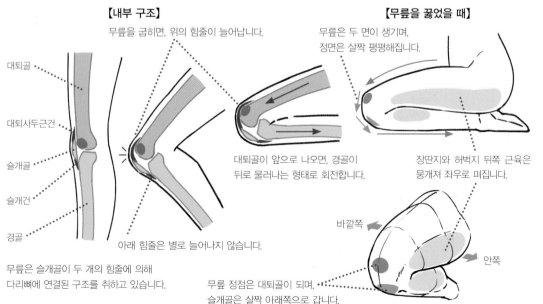

【내부 구조】

무릎을 굽히면, 위의 힘줄이 늘어납니다.

대퇴골

대퇴사두근건

슬개골

슬개건

경골

대퇴골이 앞으로 나오면, 경골이
뒤로 물러나는 형태로 회전합니다.

아래 힘줄은 별로 늘어나지 않습니다.

무릎은 슬개골이 두 개의 힘줄에 의해
다리뼈에 연결된 구조를 취하고 있습니다.

【무릎을 꿇었을 때】

무릎은 두 면이 생기며,
정면은 살짝 평평해집니다.

장딴지와 허벅지 뒤쪽 근육은
뭉개져 좌우로 퍼집니다.

바깥쪽

안쪽

무릎 정점은 대퇴골이 되며,
슬개골은 살짝 아래쪽으로 갑니다.

# 다양한 포즈와 각도에서 본 다리의 표현

작품의 표현 폭을 넓히기 위해, 여러 가지 다리를 그리도록 합니다. 움직이는 고관절, 무릎, 복사뼈까지 세 점을 축으로 각각의 움직임을 살펴봅시다. 원통형 단면의 선과 중심선을 그리면 입체감을 내기 쉽습니다.

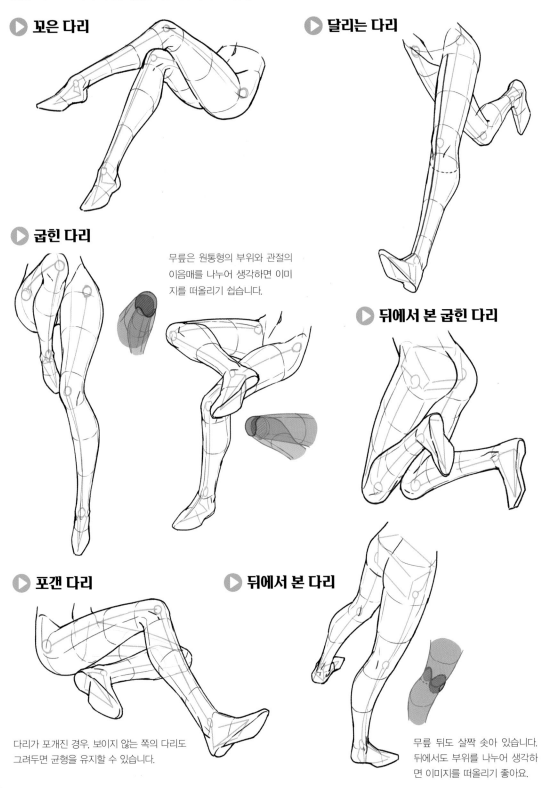

▶ **꼬은 다리**

▶ **달리는 다리**

▶ **굽힌 다리**

무릎은 원통형의 부위와 관절의 이음매를 나누어 생각하면 이미 지를 떠올리기 쉽습니다.

▶ **뒤에서 본 굽힌 다리**

▶ **포갠 다리**

▶ **뒤에서 본 다리**

다리가 포개진 경우, 보이지 않는 쪽의 다리도 그려두면 균형을 유지할 수 있습니다.

무릎 뒤도 살짝 솟아 있습니다. 뒤에서도 부위를 나누어 생각하 면 이미지를 떠올리기 좋아요.

# 다리가 돋보이는 연출을 생각해 보자

여기서는 다리가 매력적으로 보이게 하는 포즈 예를 남녀별로 나누어 소개합니다.

▶ **여자**　　　　　　　　　　　▶ **남자**

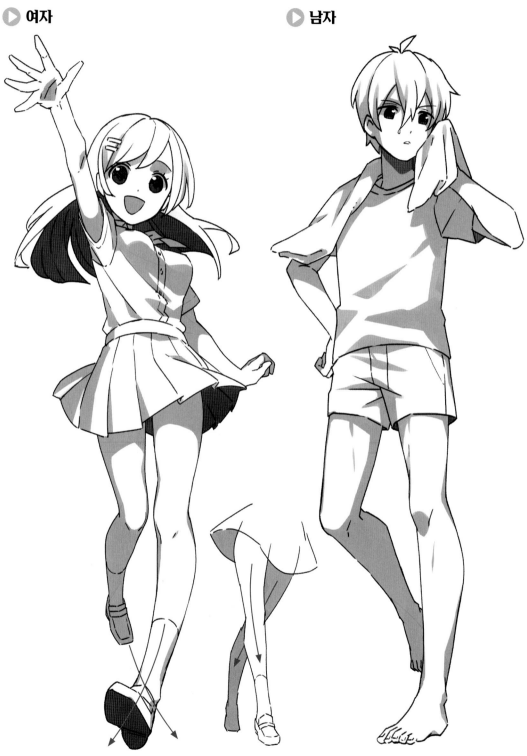

다리가 엇갈리는 실루엣으로 표현하면
여성스러운 낭창한 포즈가 됩니다.

근육 라인을 의식하면 늘씬하면서도
남성답게 단단한 인상을 주게 됩니다.

# 16 그리기의 시작은 발부터

**Q.** 발가락 표현이 잘 안 돼서 입체적이지 않은 평평한 발이 되고 맙니다.
어떻게 하면 잘 그릴 수 있을까요?

**A.** 발은 발가락이나 복사뼈 등 세부적인 부위까지 의식해서
그리면 입체감이 살아납니다.

리오
경력 8년

## ▌ 첨삭해 봅시다!

발은 단번에 그리는 게 아니라, 부위별로 분해해서 각각의 주의점이나 의식할 부분을 이해하는 것이 좋습니다. 분해해서 생각함으로써 세세한 곳까지 의식할 수 있기 때문이지요.

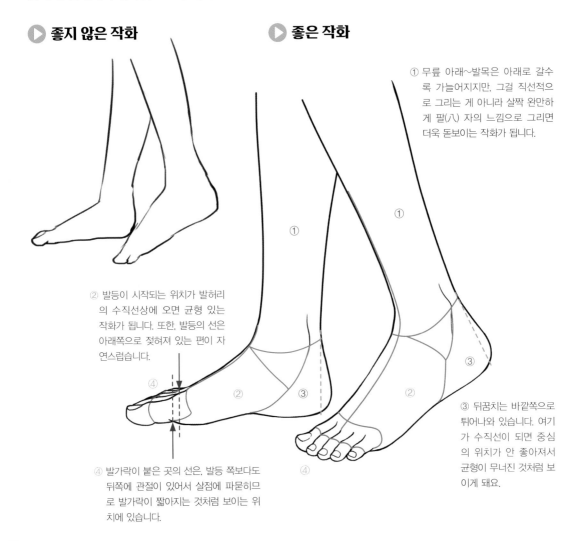

▶ 좋지 않은 작화

▶ 좋은 작화

① 무릎 아래~발목은 아래로 갈수록 가늘어지지만, 그걸 직선적으로 그리는 게 아니라 살짝 완만하게 팔(八) 자의 느낌으로 그리면 더욱 돋보이는 작화가 됩니다.

② 발등이 시작되는 위치가 발허리의 수직선상에 오면 균형 있는 작화가 됩니다. 또한, 발등의 선은 아래쪽으로 젖혀져 있는 편이 자연스럽습니다.

③ 뒤꿈치는 바깥쪽으로 튀어나와 있습니다. 여기가 수직선이 되면 중심의 위치가 안 좋아져서 균형이 무너진 것처럼 보이게 돼요.

④ 발가락이 붙은 곳의 선은. 발등 쪽보다도 뒤쪽에 관절이 있어서 살점에 파묻히므로 발가락이 짧아지는 것처럼 보이는 위치에 있습니다.

68

# 발의 구조 이해

발의 형태를 그릴 때, 우선 간략화된 도형부터 그리면 완성된 이미지를 머릿속으로 그려내기 쉽습니다. 거기에 복사뼈나 발뒤꿈치, 발가락 등을 덧그려 나가세요.

## ① 기본선을 그린다

장방형과 삼각형으로 기본선을 잡습니다. 발목은 장방형, 발의 토대를 삼각형으로 보면 기본선을 잡기 쉬워요.

옆으로 향한 발을 그릴 때, 복사뼈에서 발끝까지 길이가 발목 폭의 대략 3배 정도가 됨을 의식하세요.

## ② 발의 세부적인 위치와 형태를 정한다

여기서 실제 구조에 따라 기본선을 그립니다. 그리고 싶은 일러스트의 발 형태나 방향을 여기서 정합니다.

정면 :
- 발목은 사선으로 그립니다.
- 복사뼈는 바깥쪽과 안쪽 높이가 다르며, 바깥쪽이 낮습니다.
- 발등 단면은 살짝 안쪽으로 기울어진 아치 형태가 됩니다.
- 발가락은 위에서 봤을 때 커브가 들어간 것처럼 붙어 있습니다.

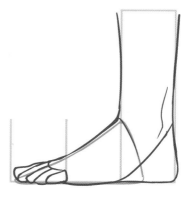

옆면 :
- 발목에 쏙 들어간 부분을 넣습니다.
- 발뒤꿈치의 두께를 더합니다.

## ③ 구체적으로 묘사한다

그리고 싶은 기본선을 베이스로, 원하는 일러스트에 맞게 선을 조정하거나 힘줄 등을 넣습니다. 아래의 일러스트에서는 복사뼈 선을 강조하고, 발가락 방향은 엄지발가락만 과장하고 있습니다.

## 여러 각도에서 본 발의 표현

어떤 방향에서도 발을 정확히 그리기 위해, 각각의 각도에서 본 발을 소개합니다.

▶ **정면**

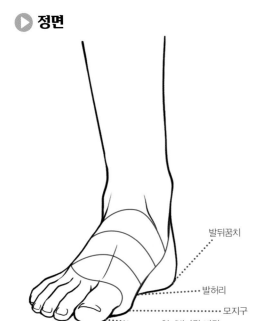

발뒤꿈치
발허리
모지구
엄지발가락 바닥

발가락의 퍼짐을 부채꼴 형식으로 그리면 깊이감을 살릴 수 있습니다. 발의 여러 부위를 보일 수 있게 되어 실루엣에 요철을 드러낼 수 있는 각도가 됩니다.

▶ **뒷면**

복사뼈를 그림으로써 발끝이 안쪽을 향하는 각도에 설득력을 더할 수 있습니다. 묘사 부분이 적은 앵글이므로 뒤꿈치의 힘줄을 그리면 더욱 입체감이 살아납니다.

▶ **옆면(바깥쪽)**

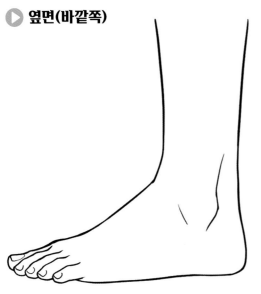

▶ **옆면(안쪽)**

**바깥쪽과 안쪽의 차이**
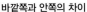
- 안쪽에서는 복사뼈가 눈에 띄지 않습니다.
- 발허리는 바깥쪽에서 보이지 않습니다.
- 발가락 사이즈에 따라 다르지만, 바깥쪽에서는 모든 발가락이 부채꼴로 늘어선 것이 보입니다.
  안쪽에서는 거의 엄지발가락만 보이게 됩니다.

## 발이 돋보이는 연출을 생각해 보자

여기서는 발이 돋보이는 일러스트 예를 몇 가지 소개합니다. 자신이 그리고 싶은 일러스트에 맞는 발을 그릴 수 있도록 구도를 생각해 봅시다.

▶ **투시감을 넣은 구도**

▶ **곡선을 보이고 싶은 구도**

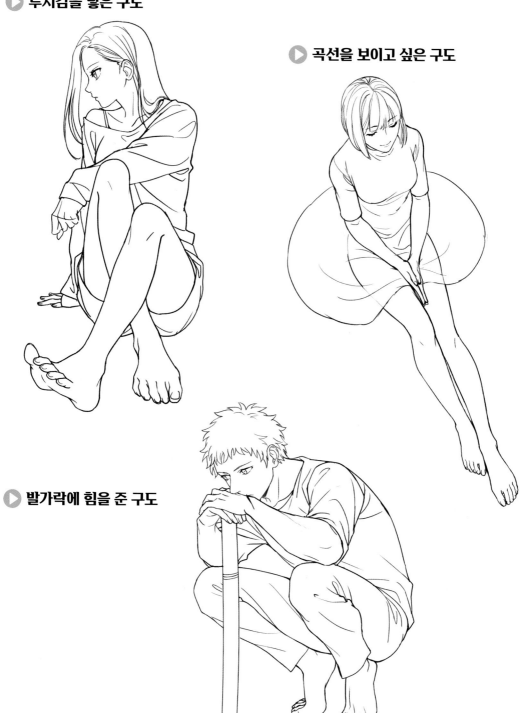

▶ **발가락에 힘을 준 구도**

# 17 옷 주름 잡는 법

**Q.** 옷의 두께나 질감, 움직임에 맞는 주름을 그리는 방법이 궁금해요.

**A.** 토대가 되는 몸, 주름의 기본 법칙, 천의 소재. 이 세 가지 요소를 의식하세요.

하자마
경력 10년

## ▶ 첨삭해 봅시다!

특징적인 주름은 잡혀 있지만, 옷과 그 안의 체형이 일치하지 않는 것처럼 보입니다. 몸의 입체감에 따라 주름을 넣는 방식을 생각해 봅시다.

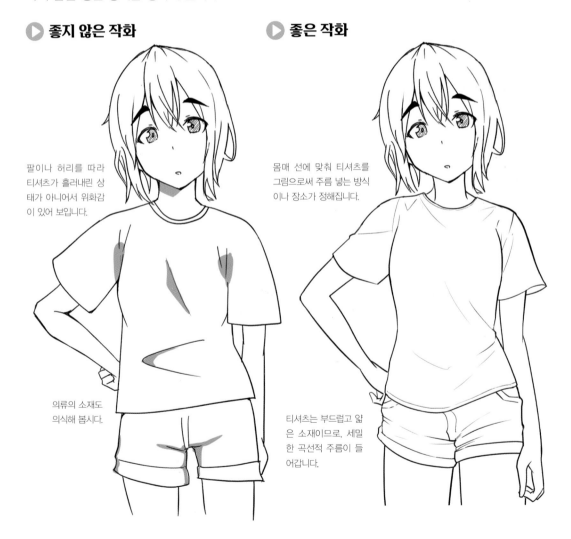

▶ **좋지 않은 작화**

팔이나 허리를 따라 티셔츠가 흘러내린 상태가 아니어서 위화감이 있어 보입니다.

의류의 소재도 의식해 봅시다.

▶ **좋은 작화**

몸매 선에 맞춰 티셔츠를 그림으로써 주름 넣는 방식이나 장소가 정해집니다.

티셔츠는 부드럽고 얇은 소재이므로, 세밀한 곡선적 주름이 들어갑니다.

# 주름을 그릴 때의 세 가지 요소

기본적인 의류나 주름의 성질을 이해합시다. 이 세 가지 요소를 이해하면 그리고 싶은 의류에 맞는 주름을 어느 정도 파악할 수 있습니다.

## ▶ 토대가 되는 몸과 주름의 기본 법칙

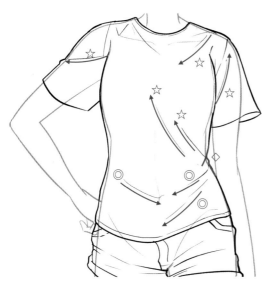

옷 주름은 잡아 당겨지거나 접히고, 처지는 천의 구김에 의해 생깁니다. 토대가 되는 몸의 형태를 확실히 잡고, 어떤 부위에 어떤 주름이 생기는지를 살펴봅시다.

### ☆ 잡아 당겨지는 주름
어깨, 가슴, 무릎, 팔을 뻗는 방향 등, 당겨지는 부분으로 생기는 주름입니다.

### ◇ 접히는 주름
이 일러스트의 경우, 허리가 살짝 올라가면서 구부러져 있어서 이런 주름이 생깁니다. 팔이나 다리 등의 관절 부분에도 천이 몰려서 이러한 주름이 생겨요.

### ◎ 처지는 주름
중력에 의해 천이 흘러내릴 때 생기는 주름입니다. 이 일러스트의 경우, 허리의 당겨진 부분에서 몸의 곡선을 따라 주름이 아래 방향으로 생긴 상태입니다.

## ▶ 천의 소재

【얇은 천·두꺼운 천】

천이 두꺼워서 접힘이나 각도도 전체적으로 둥그스름합니다.

얇은 소재 :
주름 폭 → 가늘다
주름 개수 → 많다

두꺼운 소재 :
주름 폭 → 두껍다
주름 개수 → 적다

【단단한 천·부드러운 천】

단단한 소재 :
주름 형태 → 직선적

부드러운 소재 :
주름 형태 → 곡선적

### 🔼 이치업 POINT

【재봉선에 따른 차이】

팔을 아래로 내렸을 때, 어깨 방향으로 잡아 당겨지는 주름이 생기기 쉽습니다.

슈트 등은 원래 소매가 아래로 내려가 있는 상태로 제작되어 있으므로, 어깨를 향해 잡아 당겨지는 주름은 두드러지지 않습니다.

# 다양한 소재를 사용한 주름 표현

포즈와 의류 소재에 따라 어떤 주름이 생기는지 소개합니다.

## ▶ 한쪽 팔을 든 포즈

☆…잡아 당겨지는 주름 ◇…접히는 주름 ◎…처진 주름

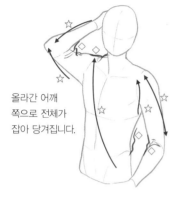

○ 소재·기본적인 주름

올라간 어깨 쪽으로 전체가 잡아 당겨집니다.

○ 셔츠(얇음·단단함)

중력에 의해 천이 아래로 처져 쌓입니다.

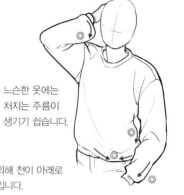

○ 트레이닝복(두꺼움·부드러움)

느슨한 옷에는 처지는 주름이 생기기 쉽습니다.

## ▶ 돌아보는 포즈

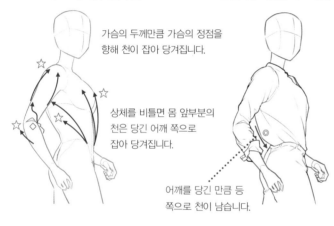

○ 소재·기본적인 주름

가슴의 두께만큼 가슴의 정점을 향해 천이 잡아 당겨집니다.

상체를 비틀면 몸 앞부분의 천은 당긴 어깨 쪽으로 잡아 당겨집니다.

○ 블라우스(얇음·부드러움)

어깨를 당긴 만큼 등 쪽으로 천이 남습니다.

○ 다운재킷(두꺼움·부드러움)

앞을 여미지 않은 겉옷은 상체를 비튼 포즈에도 별다른 영향을 받지 않습니다.

## ▶ 주머니에 손을 넣는 포즈

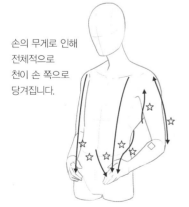

○ 소재·기본적인 주름

손의 무게로 인해 전체적으로 천이 손 쪽으로 당겨집니다.

○ 스웨트 후디(두꺼움·부드러움)

◎ 스웨트 후디는 천이 두껍고, 소매도 좁혀져 있어서 이 위치에서 천이 처집니다.

○ 마운틴 파카(두꺼움·단단함)

나일론제의 천은 각이 진 실루엣 형태를 취할 때가 많습니다.

# 효과적인 옷의 주름

주름은 그저 있으니까 그리는 것이 아니라 질감과 움직임 등을 표현하는 역할도 합니다. 여기서는 몇 가지 표현 방법을 소개합니다.

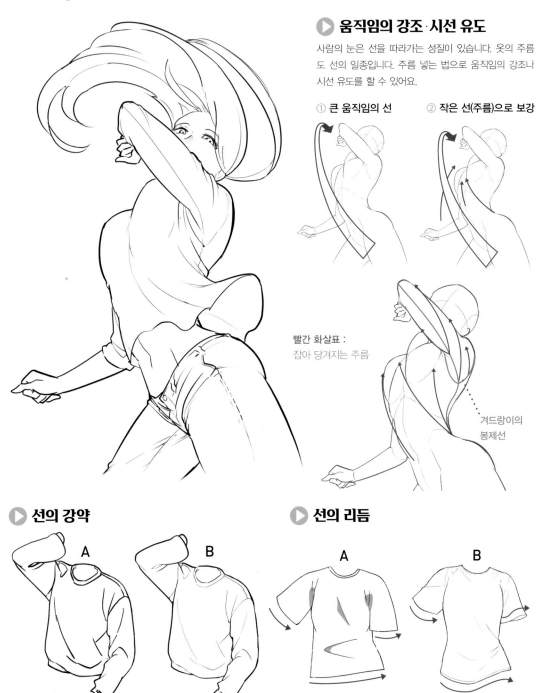

## ▶ 움직임의 강조 · 시선 유도

사람의 눈은 선을 따라가는 성질이 있습니다. 옷의 주름도 선의 일종입니다. 주름 넣는 법으로 움직임의 강조나 시선 유도를 할 수 있어요.

① 큰 움직임의 선    ② 작은 선(주름)으로 보강

빨간 화살표 :
잡아 당겨지는 주름

겨드랑이의
봉제선

## ▶ 선의 강약

A

B

A : 모든 선을 일정한 굵기로 그리면 딱딱하고 평면적인 인상을 주게 됩니다.
B : 윤곽선과 주름 선의 굵기를 바꿔봅시다. 주름 선을 더욱 가늘게 그림으로써 부드러운 인상을 줍니다.

## ▶ 선의 리듬

A

B

A는 옷자락과 소매 형태가 일정하여 정적인 인상을 줍니다. 반면에 B처럼 좌우로 선 형태를 바꾸거나 선의 변화를 주면 움직임이 생깁니다.

# 18 하의에 쓸 수 있는 두 가지 주름

**Q.** 옷의 두께나 질감, 움직임에 맞춰서 주름을 구분해 그릴 수가 없어요.
어떻게 하면 좋을까요?

**A.** 발은 발가락이나 복사뼈 등 세부적인 부위까지 의식해서
그리면 입체감이 살아납니다.

사와
경력 3년

## 첨삭해 봅시다!

옷 안에 들어 있는 몸을 의식해서, 어디에 주름이 생기기 쉬운지 생각하면 더욱 자연스러운 주름 묘사를 할 수 있습니다. 옷 소재나 주름이 들어가는 법칙도 맞춰서 이해하는 게 좋아요.

▶ **좋지 않은 작화**

● 「잡아 당겨지는 주름」
옷 재봉선에 맞춰 천이 잡아 당겨져 생기는 주름입니다. 관절 부분에 생기기 쉽고, 방사형으로 가지가 뻗어 나가듯 쭉 늘어납니다.

▶ **좋은 작화**

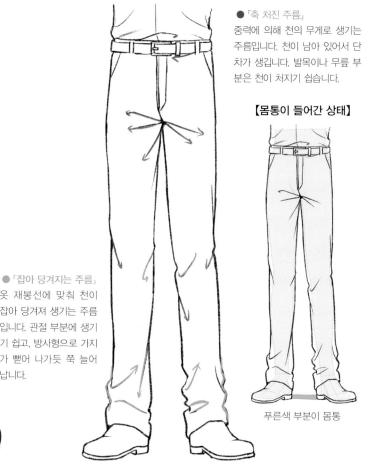

● 「축 처진 주름」
중력에 의해 천의 무게로 생기는 주름입니다. 천이 남아 있어서 단차가 생깁니다. 발목이나 무릎 부분은 천이 처지기 쉽습니다.

**【몸통이 들어간 상태】**

푸른색 부분이 몸통

# 기본적인 주름 작화를 의식하자

주름의 작화에는 일정한 규칙이 있습니다. 주름이 생기기 쉬운 부분이나 의식해야 할 포인트의 기초를
이해합시다. 여기서는 그 순서를 소개합니다.

## ① 그리고 싶은 실루엣을 결정한다

이 단계에서는 의상의 천이나 질감을 확정합니다.

## ▶ ② 주름의 흐름을 결정한다

관절을 의식해서 '잡아 당겨지는 주름'과 '처지는 주
름'을 만듭니다.

● 「잡아 당겨지는 주름」 : 재봉선이나 관절 부근에서
　잡아 당겨지기 때문에 주름의 흐름을 대략 그린다.

● 「축 처진 주름」 : 천이 포개져 있어서 둥그스름한
　선을 의식하면 좋은 주름을 그릴 수 있다.

## ③ 흐름에 따라 주름과 단차를 넣는다

'축 처진 주름' 부분은 실루엣에 단차를 추가합니다.

## 질감에 따른 주름 표현

천의 질감에 따라 주름 넣는 방식이나 양이 달라집니다. 각각의 특징을 이해함으로써 환경과 질감 등에 맞춰 설득력 있는 작화를 그릴 수 있게 됩니다. 특히 단단한 천은 주름이 많고, 부드러운 천은 주름이 덜 생긴다는 점을 기억하세요.

### ▶ 스키니 바지

단단하고 얇은 천입니다. 몸에 바짝 붙는 실루엣이 나와요. 특히 관절 부분에 주름이 많이 생깁니다.

### ▶ 데님 바지

단단하고 두꺼운 천입니다. 직선적이고 묵직한 주름이 들어가요. 천이 두꺼워서 스키니 바지와 달리 큼지막한 주름이 들어갑니다.

### ▶ 치노·웨스트 팬츠

부드럽고 두툼한 천입니다. 헐렁한 실루엣에, 선은 곡선적으로 나옵니다. 느슨하게 처진 주름이 들어가기 쉬워요.

### ▶ 슬랙스

부드럽고 얇은 천입니다. 선은 곡선이 되면서, 중력을 따라 아래로 툭 떨어지는 이미지로 주름이 들어갑니다.

# 돋보이는 연출을 고려하자

캐릭터에 움직임을 주거나, 헐렁한 복장으로 주름을 돋보이게 합니다. 주름에 따라 그림자를 넣음으로써 작화에 설득력과 입체감을 가미할 수 있으니 이 점을 의식하세요.

## ▶ 바지

【그림자가 들어간 바지】

몸통과 움직임에 따라서 잡아 당겨지는 주름, 처지는 주름이 또렷하게 보입니다. 바지는 다리를 굽히는 방법이나 위치에 따라 주름이 들어가는 방식이 달라지므로, 세부적인 주름이 어떻게 들어가는지 잘 관찰해 보세요.

## ▶ 스커트

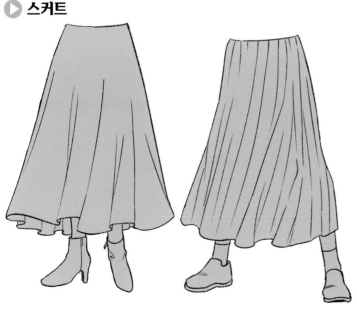

【그림자가 들어간 스커트】

스커트는 몸통 라인이 직접적으로 드러나지 않으므로, 잡아 당겨진 주름이나 처진 주름이 별로 보이지 않게 됩니다. 몸과 의복이 밀착된 허리, 그리고 여기에 이어지는 다리 움직임을 의식하면서 주름을 넣으세요. 디자인으로 들어가 있는 옷 주름보다도 움직임에 따라 들어가는 주름이 일러스트를 그릴 때 더 우선됩니다.

# 일러스트 제작 환경

## 당신의 일러스트 제작 환경을 알려주세요!

### ■ 사용하는 컴퓨터는?

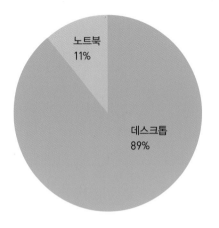

노트북
11%

데스크톱
89%

### ■ 컴퓨터의 OS는?

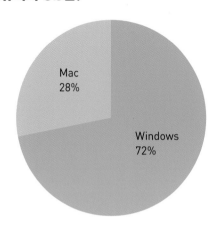

Mac
28%

Windows
72%

### ■ 사용하는 펜 태블릿은?

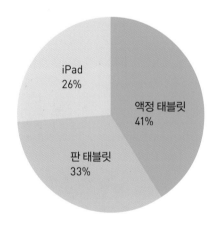

iPad
26%

액정 태블릿
41%

판 태블릿
33%

### ■ 일러스트 제작 툴은?

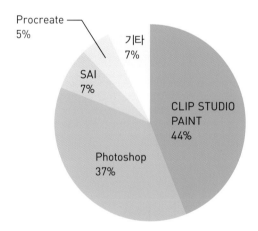

Procreate
5%

기타
7%

SAI
7%

CLIP STUDIO
PAINT
44%

Photoshop
37%

### ■ 편리함으로 추천할 만한 툴은?

👑 1위 : Pinterest
일러스트 제작에서 꼭 필요한 사진 자료 수집을 위해
많은 크리에이터가 애용 중입니다.

👑 2위 : Design Doll
데생 인형으로 사용. CLIP STUDIO PAINT의
3D 모델도 마찬가지로 사용됩니다.

👑 3위 : Blender
3D로 배경이나 오브젝트의 간단한 기본선을 잡는 데
사용하기 매우 좋습니다.

### ■ 추천할 만한 기법서는?

👑 1위 : 『컬러 앤 라이트』 제임스 거니 지음

👑 2위 : 『비전』 한스 P. 바커 지음

👑 3위 : 『최신 기법의 아나토미 @ 조형 회화 애니메이션
창작을 위한 인체 해부도감』 울디스 자린스,
산디스 콘드라트츠 지음

# 돋보이게 하는 테크닉을 익히자!

# 구도 및 포즈

이 크리에이터가 알려드립니다!

바바

미야

이와나카

호시카와 아키라

# 19 스탠딩 일러스트는 몸통이 생명

**Q.** 캐릭터의 스탠딩 일러스트를 그리는 게 어렵습니다.
어떻게 하면 잘 그릴 수 있을까요?

**A.** 막대기처럼 그냥 서 있는 분위기를 없애기 위해 손발 포즈에 앞뒤의
느낌을 더하거나, 캐릭터의 밝은 분위기에 맞춰 발의 움직임을
넣어보세요.

바바
경력 4년

## 첨삭해 봅시다!

인물의 균형은 확실히 잡혀 있습니다. 더욱 좋게 하기 위해서는 캐릭터에 적절한 표정이나 얼굴 움직임을 넣도록 합시다.

▶ **좋지 않은 작화**　　　　　▶ **좋은 작화**

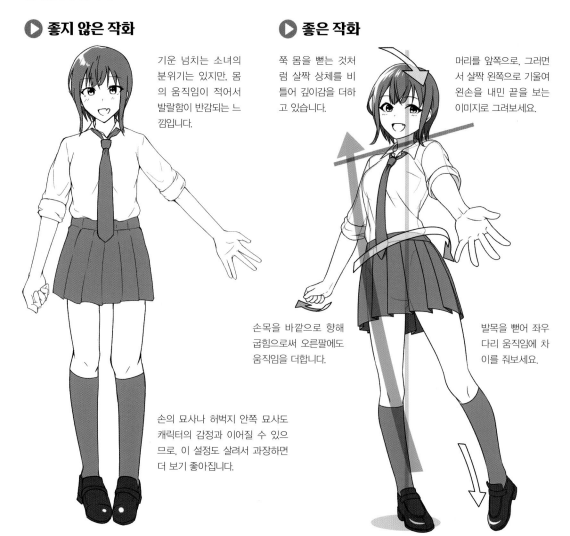

기운 넘치는 소녀의 분위기는 있지만. 몸의 움직임이 적어서 발랄함이 반감되는 느낌입니다.

쭉 몸을 뻗는 것처럼 살짝 상체를 비틀어 깊이감을 더하고 있습니다.

머리를 앞쪽으로, 그러면서 살짝 왼쪽으로 기울여 왼손을 내민 끝을 보는 이미지로 그려보세요.

손목을 바깥으로 향해 굽힘으로써 오른팔에도 움직임을 더합니다.

발목을 뻗어 좌우 다리 움직임에 차이를 줘보세요.

손의 묘사나 허벅지 안쪽 묘사도 캐릭터의 감정과 이어질 수 있으므로, 이 설정도 살려서 과장하면 더 보기 좋아집니다.

# 기본선 그리기부터 살펴보자!

스탠딩 일러스트를 그릴 때 가장 기본이 되는 것이 기본선입니다. 기본선이 무너지면 상상했던 대로 완성하기 어렵습니다. 기본선을 확실히 잡아두면 캐릭터에 적합한 스탠딩 일러스트를 자유자재로 그릴 수 있게 됩니다.

## ▶ 기본선 그리는 법

❶ 머리 방향을 정하고, 막대기로 그린 인간의 전체 균형을 결정합니다. 특히 다리의 착지 위치를 먼저 정하면 균형을 잡기 쉬워요.

❷ 막대기로 그린 인간을 기초로 살점을 더해갑니다. 가슴이나 허리 부분 같은 요소에 부분적으로 살을 더함으로써 입체감을 파악하기 쉬워요.

❸ 회색 선처럼 기울임을 넣음으로써, 막대기처럼 꼿꼿한 느낌이 사라지면서 보기 좋은 느낌이 납니다.

❹ 팔과 다리가 붙은 부분을 의식하여 몸통에서 돋아난 느낌으로 그립니다. 몸통과 허리 위치를 의식하면 이미지대로 그리기 쉬워져요.

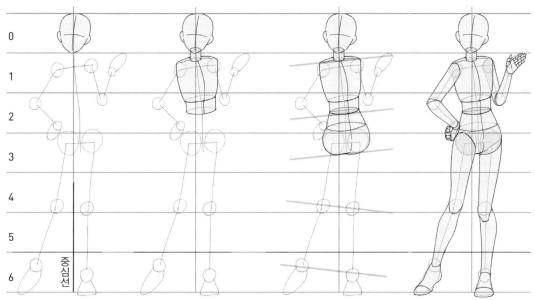

❺ 기본선에 맞춰서 캐릭터에 살점을 더하면 몸통이 완성됩니다.

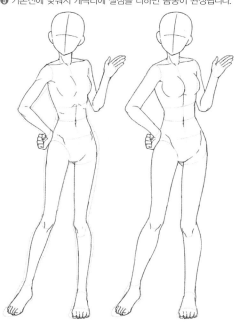

### 이치업 POINT

【기운 넘치는 인상이 도드라지는 포즈】　【소녀다운 느낌이 도드라지는 포즈】

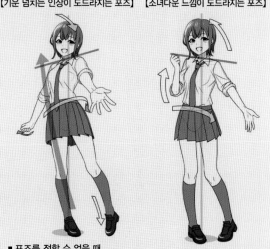

■ 포즈를 정할 수 없을 때
그리고 싶은 캐릭터의 성격이나 대사, 표정을 먼저 이미지로 떠올려 보세요. 캐릭터의 설정이 정해지면 포즈도 정하기 쉬워져요.

# 인체 비율이 무너지지 않게 하자

인물을 그릴 때, 아름답게 보이게 하려면 균형이 중요합니다. 그리고 싶은 캐릭터에 따라 인체 비율이 변하지만, 표준을 익혀두면 짐작하기 쉬워져서 편리해요.

## ▶ 표준적인 인체 비율

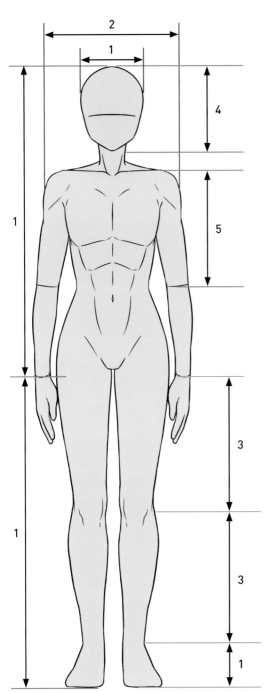

## ▶ 손과 얼굴의 비율

▲ 손과 얼굴의 크기는 거의 비슷합니다.

## ▶ 팔과 다리의 비율

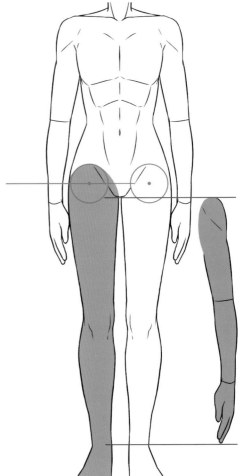

팔의 길이

다리가 붙은 부분 ~ 발뒤꿈치

# 실제로 캐릭터를 그려보자

그리고 싶은 캐릭터의 이미지가 결정됐으면, 그 캐릭터에 적합한 스탠딩 일러스트를 생각해 봅니다. 여기서는 남녀 각각의 설정을 예시로 삼고, 의식하는 포인트를 소개합니다.

### 【남성】 (나이 : 25~30세)

• 가슴을 폈을 때, 어깨를 바깥쪽으로 활짝 펴는 느낌으로
• 가슴둘레와 허리 폭(엉덩이)이 비슷한 정도로
• 발끝을 바깥으로 향합니다.
  ㄴ 묵직하게 여유가 넘치는 것처럼 보임
• 허벅지 중앙 근처, 장딴지에서 약간 윗부분을 강조(굵직하게)합니다.

### 【여성】 (나이 : 17~24세)

• 가슴을 활짝 폈을 때, 견갑골 사이를 꽉 조입니다.
  ㄴ 어깨를 등 가운데 쪽으로 당기는 이미지
• 잘록한 허리는 더욱 가녀리게 합니다.
  ㄴ 엉덩이를 크게 하면 몸매의 굴곡이 살게 됨
• 목은 머리 크기에 비해 남자보다 가늡니다.
• 무릎은 가능한 밖을 향하지 않게 합니다.
  ㄴ 무술 자세나 운동할 때 등 의도하여 용감한 태도를 보이고 싶을 때는 예외임
• 고관절(다리가 붙은 부분의 위치)이 넓은 편입니다.

### 【각각의 콘트라포스토】

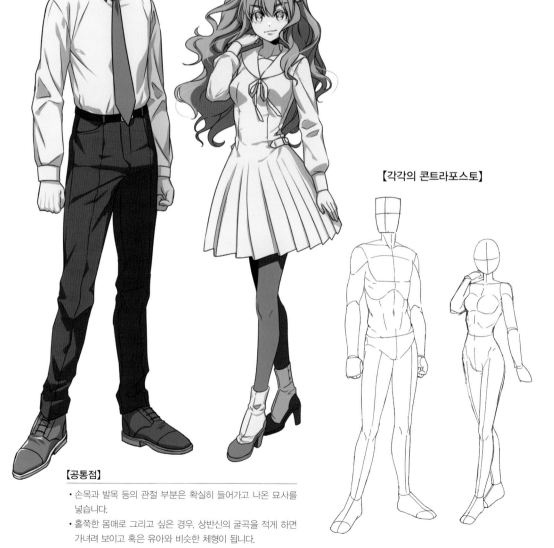

### 【공통점】

• 손목과 발목 등의 관절 부분은 확실히 들어가고 나온 묘사를 넣습니다.
• 홀쭉한 몸매로 그리고 싶은 경우, 상반신의 굴곡을 적게 하면 가녀려 보이고 혹은 유아와 비슷한 체형이 됩니다.

# 20 위화감 없는 포즈

**Q.** 포즈에 위화감이 있어요.
어떻게 하면 멋지고 좋은 포즈를 그릴 수 있을까요?

**A.** 인간의 자연스러운 움직임과 구조를 이해해 봅시다.
그렇게 하면 포즈의 위화감이 사라져요.

미야
경력 6년

## 첨삭해 봅시다!

등신의 균형이 잘 잡혀 있습니다. 그리고 중심을 의식하여, 거기에 맞춰 몸의 세부 부위가 어떤 움직임
을 취하는지 이해함으로써 움직임에 설득력을 줄 수 있습니다.

▶ **좋지 않은 작화**

손이 좌우 반대로 되어 있습
니다. 그리고 방향과 각도를
의식해 보는 게 좋습니다.

옷의 구조와 주름이 들어가는
방식도 의식하세요.

발의 방향도 확실히 생각해 보세요.
이 상태는 몸의 오른쪽 절반에만
체중이 실려 쓰러지고 맙니다.

▶ **좋은 작화**

배꼽을 중심으로
중심선을 그립니다.

한쪽 팔을 들면 올린
만큼 다른 한쪽의 어
깨는 내려갑니다.

다리 중심이 한가운데
에 왔는지를 살펴봅시
다. 하반신 전체를 봤을
때 좌우로 균등하게 무
게가 배분됐는지를 의
식하면 다리 위치를 정
할 수 있고, 균형도 잡
을 수 있습니다.

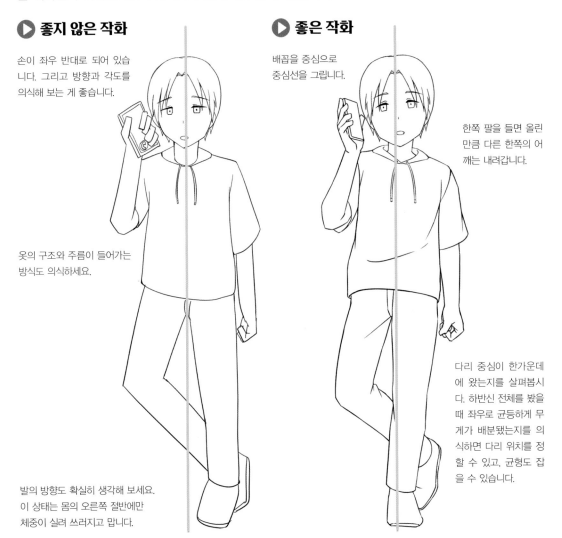

## 포즈를 생각해 보자

포즈를 고려할 때 중요한 점은 그리고 싶은 포즈 구조를 잘 이해하고 있는지 여부입니다. 그리고 싶은 포즈의 사진을 찍거나 인터넷에 있는 구도 등을 참고로 하여 그려보세요. 여기서는 단순한 포즈 몇 가지를 소개하겠습니다.

▶ 서 있는 포즈

▶ 앉은 포즈

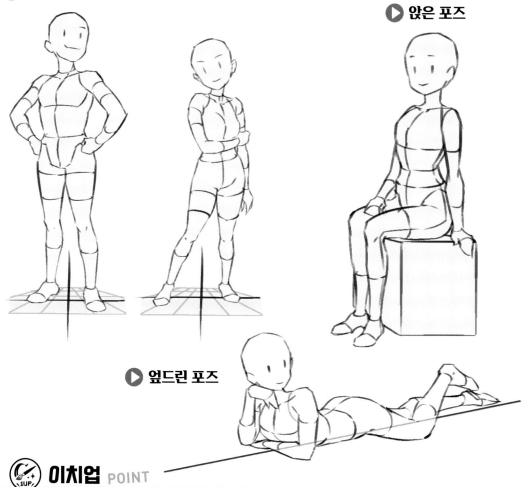

▶ 엎드린 포즈

### 🎮 이치업 POINT

【실제로 움직일 수 있는 영역】    【일러스트용】

균형을 잡기 위해서는 실제 사람을 참고로 하는 게 중요하지만, 그중에는 예외도 있습니다.

팔과 엉덩이 양쪽을 드러내는 포즈를 그리고 싶은 경우, 평범한 사람은 왼쪽 일러스트 정도로만 허리를 비틀게 됩니다. 그 정도로는 과감한 멋이 살아나지 않기에, 오른쪽 일러스트처럼 조금 과장되게 비트는 게 좋아요.

## 관절 움직임을 의식하자

주된 관절부가 움직일 수 있는 영역과 그리는 방법을 소개합니다. 어느 정도까지 움직일 수 있는지 영역을 파악함으로써 어떤 구도에서도 위화감 없는 인물을 그릴 수 있어요.

### ▶ 팔

팔꿈치는 손끝만큼 바로 돌아가지 않습니다. 반대쪽에서 봐야 겨우 보일 정도예요.

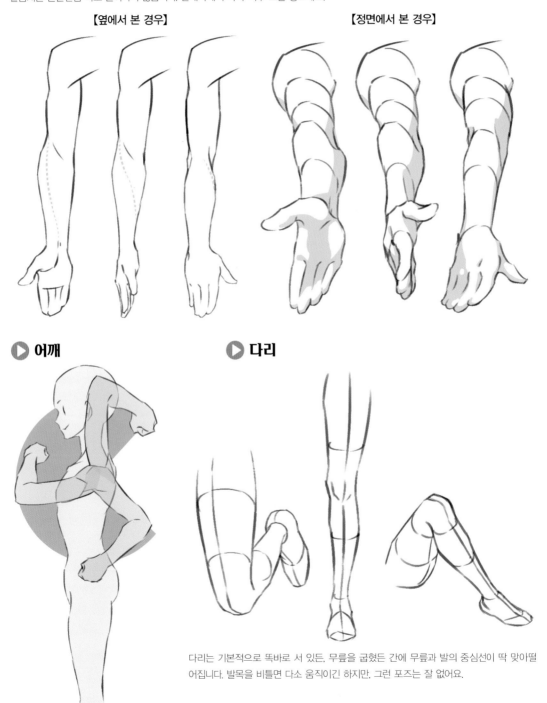

【옆에서 본 경우】　　　　　　　　　　　　　　【정면에서 본 경우】

### ▶ 어깨

### ▶ 다리

다리는 기본적으로 똑바로 서 있든, 무릎을 굽혔든 간에 무릎과 발의 중심선이 딱 맞아떨어집니다. 발목을 비틀면 다소 움직이긴 하지만, 그런 포즈는 잘 없어요.

# 인체의 자연적인 동작을 의식하자

인체의 자연스러운 포즈는 평소에 의식하지 않으면 익히기 어렵습니다. 자연스러운 캐릭터 일러스트를 그리고 싶은 경우, 일상적인 인간의 몸 구조나 움직임을 잘 관찰해 보세요. 예시로 몇 가지 인물의 세부적인 움직임에 따른 일러스트 변화를 소개합니다.

## ▶ 사람이 서 있는 방식

【일반적】　　　　【굽은 등】

기본적으로 가슴을 쫙 펴고, 엉덩이를 든 캐릭터가 멋지게 보입니다.

앞으로 몸을 굽힌 상반신을 세우기 위해 허리가 튀어나옵니다. 그 결과, 배에는 살이 모이게 되는 것이 특징이에요.

## ▶ 팔을 드는 구조

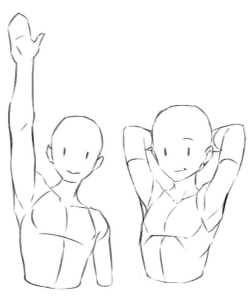

한쪽 팔을 든 경우, 올린 쪽의 어깨가 올라가고 반대쪽은 내려갑니다. 양쪽을 동시에 올렸을 때는 등이 조여들면서, 가슴을 펴는 포즈가 됩니다.

## ▶ 움직임이 있는 포즈

인체 움직임의 흐름을 의식함으로써, 생동감 넘치는 일러스트가 되어 설득력을 가미할 수 있습니다. 움직임이 있는 포즈에서는 비트는 표현이 중요합니다.

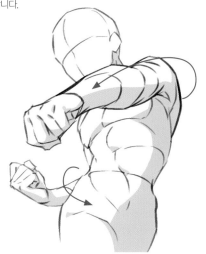

【압축 표현을 잘 활용하자】

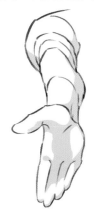

위팔은 짧게, 아래팔은 너무 짧지 않게 그리면 전체적으로 깔끔한 팔이 됩니다. 그때 팔꿈치나 팔꿈치 뒷부분은 확실히 그리도록 하세요.

# 21 구도는 보이고 싶은 부분을 주인공으로

**Q.** 멋들어지게 보이는 구도를 알려주세요.

**A.** 어디가 제일 도드라지게 보일 것인가를 생각하면, 일러스트를 보는 사람에게도 강한 인상을 줄 수 있습니다.

이와나카
경력 10년 이상

## 첨삭해 봅시다!

괜찮은 캐릭터를 그렸어도, 구도가 확실히 잡혀 있지 않으면 그 캐릭터의 매력을 표현하기 어렵습니다. 구도를 이해하여 일러스트를 보강합시다.

▶ **좋지 않은 작화**

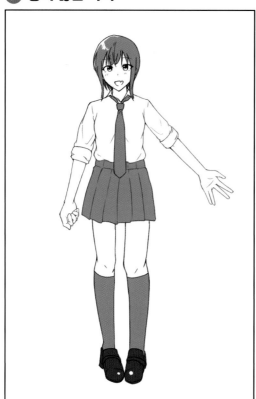

▶ **좋은 작화**

이 일러스트는 얼굴, 손, 포즈 등 어느 것도 별 특징이 없어서 딱 봤을 때 큰 인상을 받지는 못합니다. 그린 캐릭터의 어디에 주목해주길 바라는가를 생각하면 좋은 구도를 잡을 수 있게 돼요.

카메라를 갖다 대기만 해도 캐릭터의 인상을 강하게 할 수 있습니다. 예를 들어, 위의 그림처럼 카메라를 갖다 댐으로써 캐릭터에게서 친근감을 느끼게 하는 효과가 생겨요. 3분할 구조를 의식하여 리듬도 생기는 동시에, 안정된 일러스트를 완성할 수 있습니다.

※ 3분할 구조란, 화면의 가로세로를 각각 3분할하여, 그 교차점과 선에 피사체를 배치하는 구도입니다.

# 보기 좋은 구도

화면에 움직임을 주기 위해 도형을 의식하거나 시선을 캐릭터에 유도하는 배경 배치를 넣는 등, 보기 좋은 구도를 찾아봅시다. 몇 가지 작법 예시를 소개합니다.

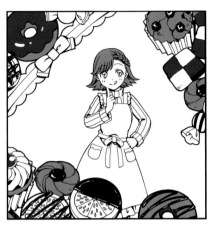 

대상을 오브젝트로 둘러쌈으로써, 들여다보는 듯한 인상을 줍니다. 위의 일러스트에서는 삼각형으로 둘러싸서 화면에 리듬감을 만들어내고 있어요.

대상을 소실점에 둠으로써 집중선처럼 사용할 수 있는데, 이렇게 움직임이 없는 화면에서도 시선을 유도할 수 있습니다.

원을 의식한 구도는 안정되고 보수적인 이미지가 있어요. 움직임이 생기긴 어렵지만, 에너지가 안쪽으로 향하는 일러스트를 그리는 데 효과적이에요.

## 카메라 위치를 생각해 보자

카메라 각도를 응용함으로써 상황 설명이나 캐릭터의 심정을 드러낼 수 있습니다. 몇 가지 작법 예시를 소개하겠습니다.

선물을 받는 사람이 본 각도입니다. 일러스트를 보고 있는 사람이 직접 대면한 듯한 느낌을 주는 효과가 있지요. 대인 관계를 상정한 상황에 효과적입니다.

아래에서 올려다보는 각도로 대상이 큰 존재임을 느끼게 하는 효과가 있습니다.

눈높이를 캐릭터의 시선에 맞춤으로써 일러스트를 보는 사람에게 캐릭터가 보는 세계나 느끼는 분위기를 캐릭터에 가까운 시점에서 전할 수 있습니다.

# 최고의 구도를 찾아보자

같은 일러스트여도 배치에 따라 인상이 달라집니다. 그린 캐릭터의 강조하고 싶은 부분이나 주고 싶은
인상을 의식해서 구도를 찾아봅시다.

캐릭터 전체를 캔버스 중심에 배치하면, 큰 인상이 없어 하나하나의 요소가 옅어지게 되지만, 어떤 인물인
지 설명하는 데는 적절한 구도입니다.

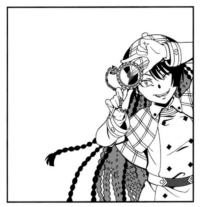 

캔버스의 여백을 크게 함으로써 캐릭터가 캔버스 속으로 들어가려는 도중, 혹은 나가려는 듯한 인상을 줄
수 있어요. 여백의 크기에 따른 위화감과 캐릭터 일부가 보이지 않는 것이 그림을 보는 쪽에게 상상의 여지
를 줘요.

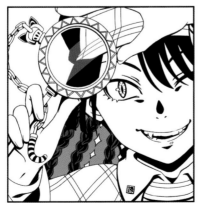 

여백을 거의 없앰으로써 일러스트를 보는 사람에게 압박감을 느끼게 합니다. 표정이나 특정한 부위를 도드
라지게 하고 싶을 때도 효과적입니다.

93

# 캐릭터를 돋보이게 하는 테크닉

Q. 캐릭터의 분위기에 맞는 일러스트를 그리고 싶은데
구도가 정해지지 않아요.

A. 알기 쉽게 하는 것이 중요합니다. 캐릭터를 과장되게 그려보세요.

호시카와 아키라
경력 10년 이상

## 첨삭해 봅시다!

캐릭터의 움직임이 적어 전체적으로 얌전한 인상을 줍니다. 보기 좋은 구도를 그리기 위해 표정과 포즈
를 과장되게 그려보세요.

### ▶ 좋지 않은 작화

표정이 풍부하지 않아서 구도의 방향성을 정하기
어렵습니다. 캐릭터 일러스트이므로 감정 등의 설
정을 정해두고 나서 구도를 생각해 보세요.

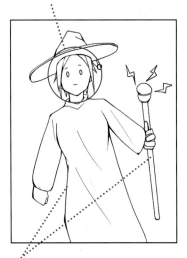

### ▶ 좋은 작화

이처럼 과장된 표정을 넣기만 해도 보는 사람의
일러스트 이해도를 쉽게 높일 수 있어요.

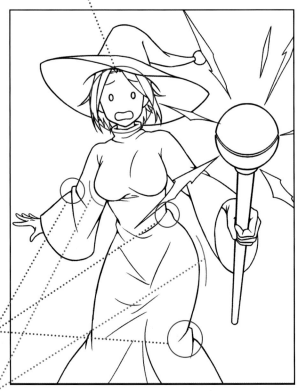

캐릭터도, 지팡이도 바로 정면을 향하고 있어 원
근감이 없어서 평면적인 구도가 되고 있습니다.
움직임이 적은 포즈여서, 막대기가 우뚝 서 있는
것처럼 보입니다.

팔이나 허리, 다리 관절에 움직임을 넣어서
일러스트 전체를 봤을 때도 움직임이 잘 보
이게 됩니다.

여성 캐릭터는 몸의 선을 확실히 그리면
더욱 보기 좋아집니다.

캐릭터와 지팡이에 앞뒤 느낌을 넣어서, 화면 안에 공간이 생겨납니다. 캐
릭터의 어딜 보이게 하고 싶은지도 의도가 잘 드러나기에 돋보이는 작화를
그려낼 수 있어요.

## 성김과 빽빽함을 생각하자

성김과 빽빽함을 고려하여 시선을 유도할 수 있습니다. 우선 성김과 빽빽함을 이용한 시선 유도란 무엇인가를 해설하겠습니다.

### ① 밀도가 일정한 경우
점이 일정하게 있어 특별히 눈길을 끄는 부분이 없습니다.

### ② 중앙의 밀도를 높인 경우
점이 밀집되어 있는 부분에 자연히 시선이 쏠립니다. 이처럼 점이 밀집된 곳을 '빽빽함'이라고 부릅니다.

### ③ 중앙의 밀도를 낮춘 경우
이 경우도 공백 부분으로 시선을 유도할 수 있습니다. 이처럼 점의 묘사를 줄여서 밀도를 낮춘 곳을 '성김'이라고 부릅니다.

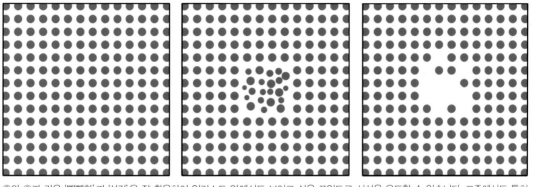

②와 ③과 같은 '빽빽함'과 '성김'을 잘 활용하여 일러스트 안에서도 보이고 싶은 포인트로 시선을 유도할 수 있습니다. 그중에서도 특히 익혀야 할 포인트는 '성김이든, 빽빽함이든 일러스트 전체에 있어 비율이 적은 쪽'으로 시선이 간다는 점입니다.

### ▶ 실제 구도를 보면서 성김과 빽빽함을 생각해 보자

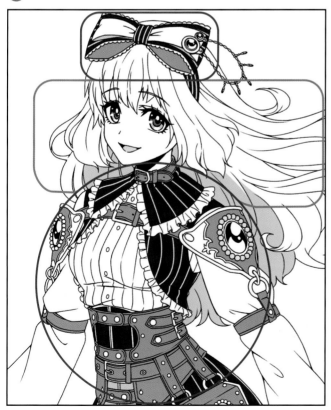

파란색 부분이 빨간색 부분보다 비율이 적어서, 파란색 부분으로 시선이 유도됩니다. 일러스트를 봤을 때 자연히 얼굴로 시선이 가도록, 얼굴 이외의 부분의 묘사량이 많습니다.

또한, 얼굴 부분만 주목해서 보면 눈동자가 세밀하게 묘사된 것을 알 수 있어요. 묘사가 적은 부분에 '빽빽함'이 생겼으므로, 더욱 얼굴을 포인트로 삼는 인상을 줄 수 있답니다.

**빨간색 부분** … 묘사량이 많은 부분
파란색 부분 … 묘사량이 적은 부분

# 보이고 싶은 부분의 우선순위를 정하자

보이고 싶은 부분을 생각하면서 구도를 짜봅시다. 해당 부분에 시선이 모이도록 여러 시선 유도를 활용하는 것이 포인트랍니다. 캐릭터 일러스트를 예시로 시선 유도 요령을 살펴봅시다.

### ▶ 통상적인 일러스트

전체적으로 잘 보이도록 캐릭터를 내려다보는 듯한 구도를 취하고 있습니다. 이 일러스트는 도드라지는 부분이 제각각 배치되어 있어서, 전체적으로 평탄하게 보이고 싶을 때 적합한 구도입니다. 그러나 캐릭터 일러스트라면 얼굴에 시선이 모이는 포즈나 구도를 짜서 알기 쉬운 화면으로 구성할 수도 있어요.

### ▶ 얼굴로 시선 유도한 일러스트

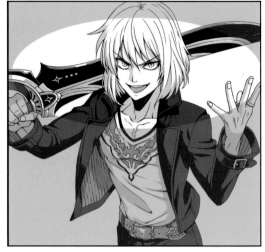

얼굴로 시선을 유도한 일러스트입니다. 시선이 집중되기 쉬운 프레임 중심보다 조금 위쪽 위치로 캐릭터의 얼굴, 무기, 들어 올린 왼손이 있어요. 이렇게 하여 얼굴이 있는 포지션의 정보량이 늘어나고 시선 유도를 하기 쉬워집니다.

### 이치업 POINT

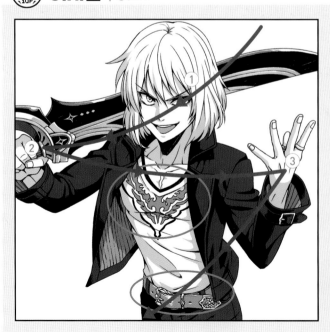

구도를 생각할 때, 고정 시선의 유도만이 아니라 이동하는 시선 유도도 고려해야 합니다. 이 일러스트는 그림 속에서 가장 보이고 싶은 '① 얼굴 → ②무기 → ③들어 올린 왼손'의 순서로 시선이 흐르듯 구성되어 있습니다.

파란색으로 둘러싸인 부분을 세밀히 묘사함으로써 시선 유도의 중계점 역할을 하고 있어요.

# 시선 유도를 활용하자

시선 유도를 활용함으로써 화면의 어느 부분을 보이고 싶은가를 전하기 쉬워집니다. 시선 유도의 예를 소개합니다.

## ▶ 모티브에 순위를 정한다

메인 모티브는 중요성에 따라 사이즈나 배치하는 장소로 순위를 표현하도록 합니다. 아래 일러스트는 원근감과 프레임 내에 삼각형을 활용하고 있습니다.

이 일러스트는 모티브의 크기가 동일해서 어느 모티브를 메인으로 삼고 있는지 알 수가 없습니다.

하지만 이 일러스트는 원근법을 활용함으로써 모티브를 대, 중, 소로 구별하고 있습니다. 그러면 제일 큰 모티브로 시선을 유도할 수 있어요.

## ▶ 대조로 시선 유도

모티브의 크기나 배치 장소 이외에도, 대조를 활용함으로써 메인 모티브를 차별화할 수 있습니다.

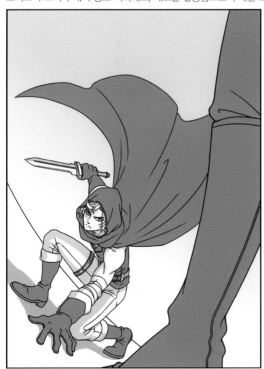

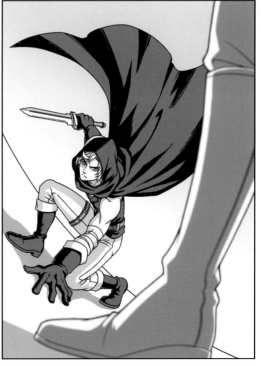

이 일러스트는 색이 대략으로 칠해져 있고, 바로 앞쪽의 모티브와 안쪽의 모티브가 동등하게 그려져 있습니다. 이런 기법은 엑스트라나 배경을 그릴 때 사용되므로 이번 일러스트에는 적절하지 않습니다.

왼쪽 일러스트에 비해, 안쪽 모티브의 대조가 또렷해서 시선이 자연히 안쪽의 모티브로 유도됩니다. 그뿐만 아니라 바로 앞 모티브를 흐릿하게 하여 구별감을 줍니다.

# 일러스트 실력 상승을 위한
# 체크 리스트

일러스트 제작에만 집중하다 보면, 객관적인 시각을 갖기 어려워져서 위화감 있는 그림이 되기 쉽습니다. 따라서 러프화가 그려졌을 때 하루를 비우고 다시 그림을 보는 것을 추천합니다. 객관적으로 보기 쉽게 되고, 작품의 브러시업이 더 쉬워지기 때문이지요. 작품을 보고 브러시업을 할 때 활용하기 좋은 체크 리스트를 준비했습니다. 자신의 부족한 포인트도 포함하여 참고해 주세요.

## ☑ 잘 모르는 부분은 자료를 보고 그렸는가?

모르는 것은 자료를 보고 그리면 설득력이 생깁니다. 캐릭터 일러스트를 그릴 때는 옷의 구조나 주름, 소품 디자인 등은 자료를 보고 그리는 등 신경 쓰도록 하세요. 실물의 구조를 이해하지 않고 상상으로만 그리면 설득력이 떨어지게 됩니다.

## ☑ 입체를 의식해서 그렸는가?

경험이 부족하면 입체의 감각을 잊기 쉽습니다. 기본선 단계에서 인물의 단면과 측면을 의식하면 입체감을 이해하기 쉬워져요. 익숙해질 때까지 여러 물체를 입방체나 원기둥 등으로 바꿔서 생각해 보는 것도 좋습니다.

## ☑ 화면에 명암의 강약 조절이 되었는가?

러프는 색조나 빛이 들어가는 곳까지 마무리 짓는 것을 추천합니다. 러프 단계에서 화면 인상을 잘 잡아내기 위해서지요. 그때 명암에 강약 조절이 되어 있는지를 확인해 보세요. 명암 차이가 약하면 화면이 흐릿한 인상을 주게 됩니다.

## ☑ 화면 속 정보량에 강약 조절이 되었는가?

화면의 어느 부분을 보이고 싶은지 우선순위를 결정합시다. 화면 전체에 정보량이 공평하게 들어가는 것보다, 강약을 조절하여 드러내고 싶은 곳에 시선 유도를 할 수 있습니다.

## ☑ 화면에 앞뒤 느낌이 있는가?

화면에 앞뒤 느낌이 있으면 공간이 생겨나는 인상을 주어 보기 좋은 연출이 가능해집니다.

## ☑ 일러스트를 작게 해서 인상을 확인한다

이제는 스마트폰의 작은 화면으로 일러스트를 볼 기회가 많아졌습니다. 컴퓨터로 그림을 그리면 큰 화면에서 일러스트를 그리게 되므로, 스마트폰으로 봤을 때와 그 인상이 달라질 수 있지요. 일러스트를 작게 해서 인상을 자주 확인하는 것이 좋답니다.

# 돋보이게 하는 테크닉을 익히자!

# 빛

---

## 이 크리에이터가 알려드립니다!

marina          보우시야

# 23 그림자로 만들어내는 입체감

**Q.** 인물에 어떤 형태로 그림자를 드리우면 좋을지 모르겠어요.

**A.** 빛이 들어가는 방향과 인물의 입체감을 확실히 이해하세요.

marina
경력 6년

## 첨삭해 봅시다!

빛을 확실히 생각한 뒤의 그림자의 유무는 캐릭터의 입체감을 크게 달라지게 합니다. 빛 표현을 확실히 익히도록 합시다.

▶ 좋지 않은 작화

▶ 좋은 작화

구도가 확실하게 그려져 있어서, 얼굴 주변과 옷 주름 등 세부적인 그림자가 제대로 들어가 있습니다. 한편 전체적으로 그림자의 양이 적고, 그림자를 넣는 방식이 제각각이어서 일러스트가 평면적으로 보여요.

제각각으로 놀지 않게 하려면 우선 광원을 설정해야 합니다. 광원을 설정함으로써 일정한 방향으로 그림자가 들어가서 통일감이 생깁니다. 세밀한 그림자만이 아니라 부위를 의식한 큰 그림자도 넣어봅시다. 그렇게 하면 입체감을 드러낼 수 있답니다.

# 다양한 빛을 살펴보자

직접적인 빛에 의해 그림자가 생기는 것만이 아니라 장면에 따라 다양한 빛이 존재합니다. 여기서는 광원의 위치를 바꿨을 때 어떤 식으로 그림자가 생기는지 소개합니다.

### ▶ 바로 앞에서 오는 빛

### ▶ 역광

### ▶ 아래에서 오는 빛

### ▶ 위에서 오는 빛

### ▶ 비스듬한 위쪽에서 오는 빛

### ▶ 비스듬한 위쪽에서 오는 빛+반사광

# 그림자를 대략 드리워보자

인물의 어디에 그림자가 생기는지를 이해해 봅시다. 대략 그림자가 드리워지는 곳을 알아보면, 어디에 그림자가 잘 지는지를 알 수 있어요.

## ▶ 피부 그림자

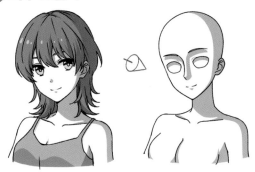

- 특별히 그림자가 지기 쉬운 부분을 참고하세요(눈썹 아래, 콧대, 쌍꺼풀, 아랫입술 등).
- 눈은 구체임을 주의하면서 그림자를 넣습니다.
- 피부 그림자는 가능한 깔끔한 곡선을 의식하면 매끈한 느낌을 살릴 수 있습니다.
- 쇄골이 쏙 들어간 것을 의식하여 그림자를 넣습니다.

## ▶ 머리카락 그림자

【흐름이나 머릿결을 무시한 그림자】　　【흐름이나 머릿결을 의식한 그림자】

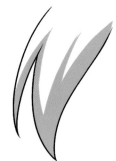

- 머리칼이 난 곳에서 흐름에 맞춰 그림자를 넣습니다. 머릿결을 의식해서 가느다란 그림자를 넣으면 머리털의 느낌이 납니다.

## ▶ 옷 그림자

【부드러운 천의 경우】　　　　　　　　　　　【단단한 천의 경우】

- 주름이 들어가기 쉬워서 세세한 그림자가 많이 생깁니다.
- 천이 떨어지는 방향을 의식해서 그림자를 넣습니다.
- 옷에 중력이 가해지고 있으므로 기본적으로는 천이 똑바로 떨어지지만, 아래쪽에 남은 천이 고이는 이미지입니다.

- 주름 양이 적어서 큼지막한 그림자가 대략 들어간 느낌입니다.
- 특히 슈트는 세세한 주름을 너무 많이 넣으면, 잔뜩 구겨진 느낌이 들게 되므로 천의 두께와 팽팽함 등의 고급스러움을 의식하면서 그림자의 양을 조절하도록 합니다.

# 앞뒤의 느낌을 드러내 보자

빛에 따라 움직임에도 입체감을 드러낼 수 있습니다. 일러스트 전체를 생각했을 때의 빛도 의식하세요.

## ▶ 앞뒤 느낌을 내기 위한 기본

바로 앞쪽에 해당하는 부분은 밝고, 안쪽 부분은 어둡게 하면 일러스트에 앞뒤 느낌을 낼 수 있습니다. 이 일러스트는 안쪽으로 빠진 다리나 팔, 뒷머리 등에 큰 그림자가 드리워져 있어요.

## ▶ 앞뒤 느낌을 내기 위한 응용

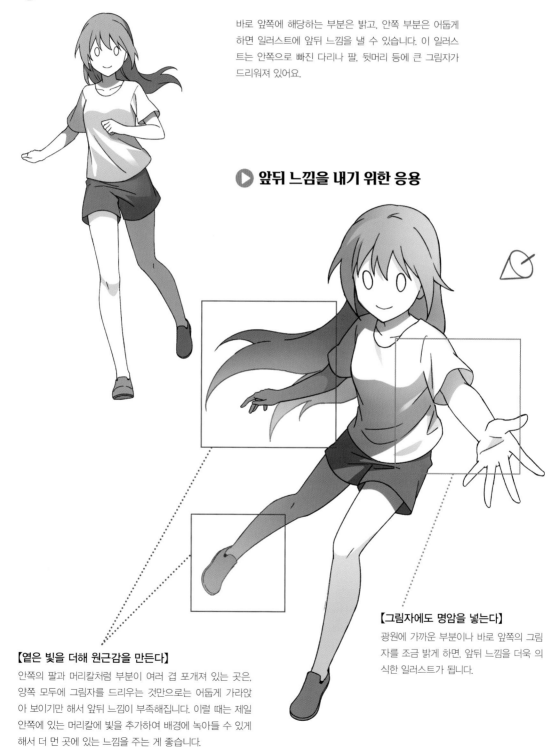

**【그림자에도 명암을 넣는다】**
광원에 가까운 부분이나 바로 앞쪽의 그림자를 조금 밝게 하면, 앞뒤 느낌을 더욱 의식한 일러스트가 됩니다.

**【옅은 빛을 더해 원근감을 만든다】**
안쪽의 팔과 머리칼처럼 부분이 여러 겹 포개져 있는 곳은, 양쪽 모두에 그림자를 드리우는 것만으로는 어둡게 가라앉아 보이기만 해서 앞뒤 느낌이 부족해집니다. 이럴 때는 제일 안쪽에 있는 머리칼에 빛을 추가하여 배경에 녹아들 수 있게 해서 더 먼 곳에 있는 느낌을 주는 게 좋습니다.

# 24 음영으로 드러내는 드라마감

**Q.** 그리고 싶은 분위기에 맞추기 위한 효과적인 빛 처리가 잘 안 돼요.

**A.** 다양한 빛 종류를 이해해서, 그리고 싶은 일러스트에 적합한 빛을 생각해 보는 게 좋아요.

보우시야
경력 4년

## ▶ 첨삭해 봅시다!

현실에서는 자연광이나 실내광, 간접 조명 등 다양한 광원이 존재합니다. 그러나 일러스트에서는 광원의 수를 줄이는 편이 화면에 균형감이 생깁니다. 메인이 되는 광원을 정하도록 합시다.

### ▶ 좋지 않은 작화

캐릭터의 분위기나 포즈는 잘 그려져 있습니다. 그러나 빛이 평탄해서 전체적으로 강약 조절이 안 된 일러스트로 보입니다.

### ▶ 좋은 작화

메인이 되는 광원을 설정하여 공간에 음영을 넣으면 장면에 스토리가 생깁니다. 광원은 적은 편이 더 드라마틱한 인상을 줄 수 있으며, 많을수록 일상적인 인상을 주게 됩니다. 이 일러스트는 캐릭터의 나른한 분위기에 맞춰 광원을 줄임으로써 캐릭터에 박력이 더해지고 있습니다.

# 명암 차이를 만들어 보자

명암 차이가 없으면 전체적으로 흐릿한 화면이 되고 맙니다. 또렷한 명암을 넣으면 일러스트의 분위기가 크게 달라져요. 그리고 싶은 일러스트의 이미지에 맞춰 빛을 조절해 봅시다.

**【대략 그림자만 넣은 상태】**
단순하고 친근한 이미지가 됩니다. 일상적인 일러스트나 눈에 잘 띄지 않는 서브 캐릭터에는 이 정도의 음영이 적절합니다.

**【구체적인 그림자를 추가하여, 광원을 강하게 한 상태】**
리치한 느낌과 드라마틱한 이미지를 넣을 수 있습니다. 더욱 구체적인 장면을 그리고 싶은 경우나 스토리의 일부를 떼어낸 것 같은 일러스트를 그릴 때 효과적이에요.

**【하이라이트와 그라데이션을 추가한 상태】**
더욱 강한 빛이 닿는 것처럼 보여서 더욱 화려한 느낌이 납니다. 광원 자체가 얼마나 강한지에 따라 다르지만, 명암을 또렷이 하면 캐릭터가 살아납니다. 고급스러움을 드러내고 싶은 경우에도 명암을 또렷하게 넣어보세요.

## 역광을 써보자

사진 등에서 흔히 사용되는 기법이지만, 역광을 사용하여 화면을 어둡게 하면 드라마틱한 분위기의 일러스트를 그릴 수 있습니다.

### ▶ 광원의 위치를 확실히 파악하자

광원과 그곳에서 나오는 빛의 방향을 이해합시다. 빛이 닿는 각도나 장소에 따라 그림자가 생기는 면적이나 그림자가 드리워지는 방식이 달라집니다.

【광원이 위쪽에 있을 때】

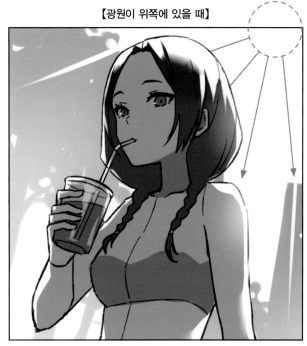

**광원**

머리나 어깨 등에 면적이 큰 하이라이트가 들어갑니다. 빛의 면적이 커지기 때문에 대비가 강하고, 더 확실한 명암 차이가 생기는 화면을 만들게 됩니다.

【광원이 뒤쪽에 있을 때】

광원

캐릭터 경계에 세밀한 하이라이트가 들어갑니다. 위에서 오는 광원보다 대비감이 적으므로 배경과 캐릭터가 잘 녹아들고, 통일감 있는 화면이 됩니다.

좌우 어느 쪽에 광원이 있는가에 따라서 하이라이트가 들어가는 곳과 들어가지 않는 곳도 생깁니다. 왼쪽 일러스트는 광원이 왼편에 있어서 캐릭터 오른편에는 하이라이트가 들어가지 않습니다.

## 실루엣을 강조해 보자

빛을 사용하여 실루엣을 강조함으로써 일러스트에 드라마틱한 연출을 가미하거나 디테일 및 보이고 싶은 부분을 도드라지게 할 수 있습니다.

【드라마틱한 연출】

【강조 표현】

배경이나 그림자 등의 명도를 극단적으로 어둡게 하고, 다른 곳은 밝게 함으로써 드라마틱한 인상을 연출할 수 있습니다. 명암 차가 강할수록 효과적입니다.

어두운 배경 속에 빛을 두고, 대비를 크게 함으로써 화면을 다잡아 모티브를 도드라지게 할 수 있습니다.

## 🪐 이치업 POINT

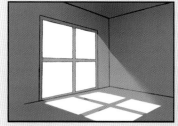  

실내의 빛도 조금만 더 신경 쓰면 드라마감을 크게 부여할 수 있으니, 이런 빛을 꼭 살려봅시다. 위 일러스트 공간 내에 소품이나 인물을 배치하기만 해도 매력적인 그림을 완성할 수 있답니다. 장소나 창문 위치를 바꾸면 빛의 위치도 바뀝니다. 구체적인 이미지가 있는 경우, 비슷한 사진이나 도록 등을 관찰하세요. 들어가는 빛의 세기나 색조에 따라 시간대 표현도 가능합니다.

# 추천하는 일러스트 실력 상승법

## 추천할 만한 일러스트 실력 상승법을 알려주세요!

### 👑 1위 : 「끝까지 제대로 그림 완성하기」

• 끝까지 그림을 완성하지 않으면 내게 부족한 부분을 알 수가 없습니다.
• 자신의 현재 그림 실력을 확인하기 제일 쉬운 방법입니다.
• '끝까지 제대로 완성한 그림을 제삼자에게 보인다'는 긴장감이 달성으로 이어집니다.

### 👑 2위 : 「묘사」

• 자기가 생각하는 작풍에 가까워지고, 기본 이해와 잘 그리는 사람의 기술을 익힐 수 있습니다.
• 목표가 명확해서 부족한 부분을 객관적으로 확인할 수 있습니다.
• '그리고 싶은 그림체'로 그리는 게 제일 즐겁습니다.

### 👑 3위 : 「데생」

• 데생으로 공기감, 질감, 빛과 그림자 등 보이지 않는 것을 보고 '느끼며' 그리기 위한 상상력을 단련시킬 수 있습니다.
• 특히 캐릭터 일러스트는 인체 데생을 꾸준히 하는 것이 좋습니다.

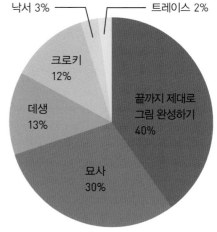

낙서 3%
트레이스 2%
크로키 12%
데생 13%
끝까지 제대로 그림 완성하기 40%
묘사 30%

### 👑 4위 : 「크로키」

• 인체의 흐름이나 움직임을 잘 관찰하는 힘이 캐릭터를 그리는 실력 향상의 지름길이라고 생각합니다.
• 다양한 포즈를 기억하여 상황 설정에 깊이감을 주기 위해서입니다.

## 직접 경험한 특별히 효과적이었던 실력 상승법을 알려주세요!

• 여러 그림을 보고 부분별로 연습한다.
• 목표하는 사람의 그림을 옆에 두고 그린다.
• 잘 그리지 못하고 서툰 것을 중심으로 그려보는 것. 납득될 때까지 자료를 사거나 조사하여 끝까지 파고들어 본다. 잘 표현하지 못하는 부분이 어떤 것인지를 아는 게 중요하다.
• 묘사, 트레이스, 데생, 한 장의 그림에 시간을 들인다.
• 잘 그리는 사람에게 보여주고 거침없는 첨삭을 받는 것이 제일 빠른 실력 상승의 길이다.
• 꼼꼼하게 관찰하며 그리는 것. 별생각 없이 그리는 게 아니라 뭐든 조사하는 버릇을 들이면 생각보다 잘 그릴 수 있게 되고 그림도 즐거워서 여러 도전을 하게 된다.
• 매일 그리기.
• 얼굴을 아는 가까운 경쟁자를 만든다.
• 의학 서적 등으로 골반 운동이나 관절이 움직이는 범위 등에 대해 이론적으로 이해한다.
• 유행하는 일러스트는 항상 체크한다.
• 여러 일러스트레이터의 그림을 보고 지식을 쌓는다.
• 여러 사람의 그림 제작 과정을 본다.
• SNS에서 '훌륭하다'라고 생각한 일러스트레이터의 과거 그림을 보고, '훌륭하다'라고 생각하는 이유를 분석한다.

• 애니메이터의 그림에서는 간략화된 인체 움직임의 기초를 배울 수 있다.
• 한 시간 드로잉 등을 중심으로 연습했다. 한 시간 안에 어떤 것을 그려낼 수 있을지 반복해서 시험해 보았다. 현재의 실력도 파악할 수 있었고, 마무리까지의 시간 분배나 구도 연습도 됐다.
• 무료 잡지 읽기 서비스(라쿠텐 매거진이나 d 매거진 등)를 활용하면, 종이 매체보다 편하다. 여러 기기를 이용해 열람하며 연습하기 쉽다.
• 몸통 그리기 연습을 할 때, 정중선이나 원통 투시도 선을 넣는 편이 이해하기 더 좋다.
• 선을 줄이거나 그림자를 한 가지 색으로만 그리는 등 적은 정보로 입체감을 드러내는 연습을 했다.
• 좋아하는 애니메이션이나 게임의 한 컷을 내 그림체로 그려본다(트레이스가 아님). 효과를 넣는 방식이나 그림 분위기 만들기 공부에 큰 도움이 되었다.
• 인체에서 잘 이해가 안 가는 부분은 3D 데이터를 만들고, 그걸 흉내 내어 그리면서 실력을 키웠다.

# PART 2

인기 크리에이터에게 물었다!

# 고집하는
# 작화 테크닉

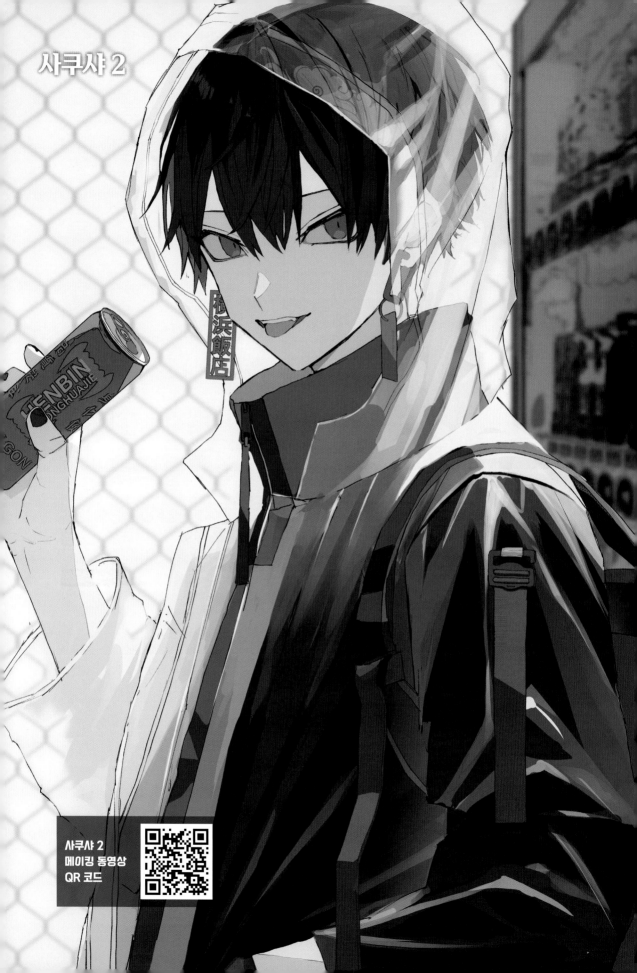

사쿠샤 2

사쿠샤 2
메이킹 동영상
QR 코드

## 01 | 러프화 제작

처음에 일러스트 색이나 모티브를 결정합니다. 결정한 것을 기반으로 캐릭터 디자인, 구도, 러프까지 단번에 그려내지만, 중간에 마음에 들지 않거나 다른 좋은 아이디어가 떠오르게 되면 다시 처음부터 시작하는 과정을 반복하기도 합니다. 취미로 일러스트를 그리는 이상, 마음에 드는 것을 그리는 게 제일이니까요.

### ■ 러프 예시 1

파란색, 빨간색, 흰색을 메인으로 해서 사이버 펑크 분위기로 케이크를 먹는 남자.

**핵심 POINT**

Coolors라는 앱(여타 배색 관련 앱)으로 이미지에 가까운 배색을 만들고, 그걸 기초로 러프를 제작합니다.

### ■ 러프 예시 2

좋아하는 빨간색을 메인으로 해서 레트로한 스마트폰 케이스와 호랑이 문신을 모티브로 한 캐릭터.

이 단계에서는 페인트 버킷으로 채색하고, 짙은 연필(브러시 사이즈 200 전후, 불투명도 80 전후)을 사용하고 있습니다.

### ■ 러프 예시 3

배달원 같은 남자. 에너지바, 고카페인 음료, 젤리 음료 같은 휴대 가능한 음식을 먹는 이미지.

### ■ 러프 결정

러프 예시 3의 색과 모티브를 모아 브러시업 작업을 했습니다.

배달원용 배낭도 메고 있어요.

사실 러프 예시 3도 여기까지 완성되어 있었습니다. 그리고 있던 일러스트가 중간에 마음에 들지 않을 때도 많아요. 아깝다는 생각도 들겠지만, 자신이 납득할 수 있는 일러스트를 그리도록 노력하는 게 좋습니다.

러프와 마찬가지로 선화와 색칠도 동시에 진행합니다. 단번에 그려낸 다음, 수정과 조정을 함께 처리합니다.

### ■ 얼굴

우선 얼굴부터 다듬습니다. 저는 얼굴을 완성한 다음 몸을 그리면 의욕이 더 생기기 때문에 자기가 좋아하는 부분부터 그리는 것도 중요해요. 얼굴 정면의 정보량을 적게 하는 대신, 뒤통수의 묘사를 늘리는 것으로 균형을 잡았습니다. 게다가 일부러 부자연스러울 정도로 수채 경계를 넣었습니다.

### ■ 몸의 러프

러프 단계부터 얼굴 방향 등이 달라졌으므로 다시금 몸과 복장의 러프를 그립니다. 나중에 없애도 되니, 먼저 배낭과 소품 등을 그려두면 완성 이미지를 떠올리기 쉬워요.

# 03 조정

어느 정도 캐릭터가 완성됐기에 이제부터는 조정과 변경을 시작합니다. 이 단계에서도 시행착오를 거쳐 더욱 이상적인 일러스트로 그려나갑니다.

눈가에 진한 붉은색을 넣었습니다. 안구나 속눈썹에 하이라이트를 넣지 않아도 눈에 주목할 수 있도록 이번 일러스트 내에서 최고 채도로 맞췄습니다.

그라데이션 맵을 활용하여 채도와 색을 조정했습니다. 전체적으로 노란빛이 있어서 파랗게 변경했습니다.

머리의 오렌지 색을 약화했습니다. 사용하는 색도 이 단계에서 결정하고 캔도 색칠했습니다.

목이 너무 길어서 짧게 했습니다. 그리고 캔을 든 손도 추가해서 그렸습니다.

■ **소품 작화**

 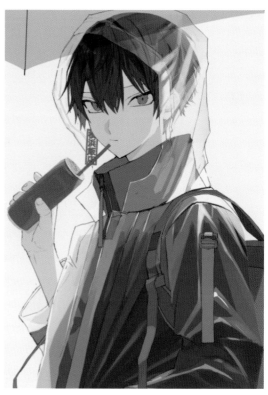

러프 상태로 둔 배낭과 옷 장식 등 소품류를 그립니다.

**핵심 POINT**

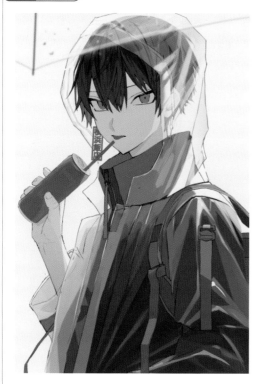

이 단계의 작화에서는 화면 내에 우산이 들어가 있지만, 완성 일러스트에는 없습니다. 사쿠샤 2의 일러스트에는 그 캐릭터 만 존재한다는 특징이 있습니다. 우산이 제삼자를 연상케 한 다는 이유로 우산을 삭제했습니다.

## ■ 공기 원근법

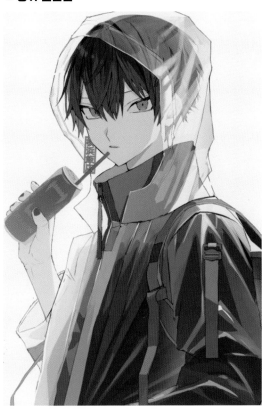

흑백으로 해서 명암비를 확인하며, 소프트 라이트로 회색이 들어간 옅은 파란색을 얹어서 앞뒤 관계를 확실히 했습니다. 메인 컬러의 채도가 일정 선을 넘지 않도록 채색을 진행했습니다.

## ■ 황금 나선

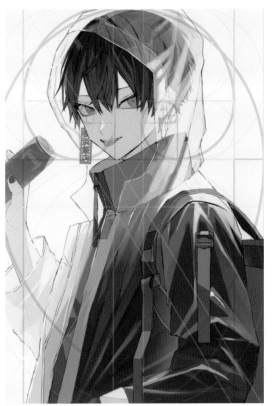

황금 나선을 사용하여 얼굴과 손의 위치를 조정했습니다. 황금 나선을 사용하면 전체 균형이 잡혀 작화가 더 돋보이게 됩니다. 십자 모양과 소용돌이 부근에 눈에 띄게 하고 싶은 모티브를 배치하였습니다.

# 04 배경

이번에는 제가 찍은 사진을 참고로 배경을 그렸습니다. 색조 보정의 그라데이션화에서 필터 효과를 이용해 일러스트로 만든 뒤 그렸습니다.

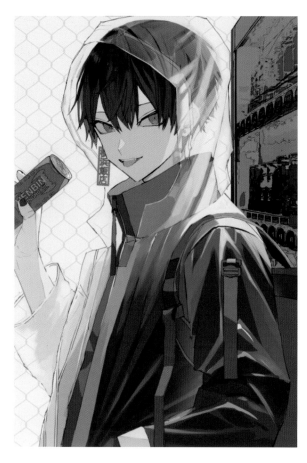

**핵심 POINT**

배경을 그라데이션으로 흐릿하게 하여 인물 주변을 희게 만듦으로써 앞뒤 관계를 확실히 합니다. 최근에는 배경을 뿌옇게 한 일러스트가 인기를 잘 얻는 것 같아요. 유행도 일러스트에 적용해 보세요.

## 05 완성

통합하여 배경과 인물에 동시에 톤 곡선을 적용했습니다. 수채 텍스처를 옅게 넣어 완성합니다.

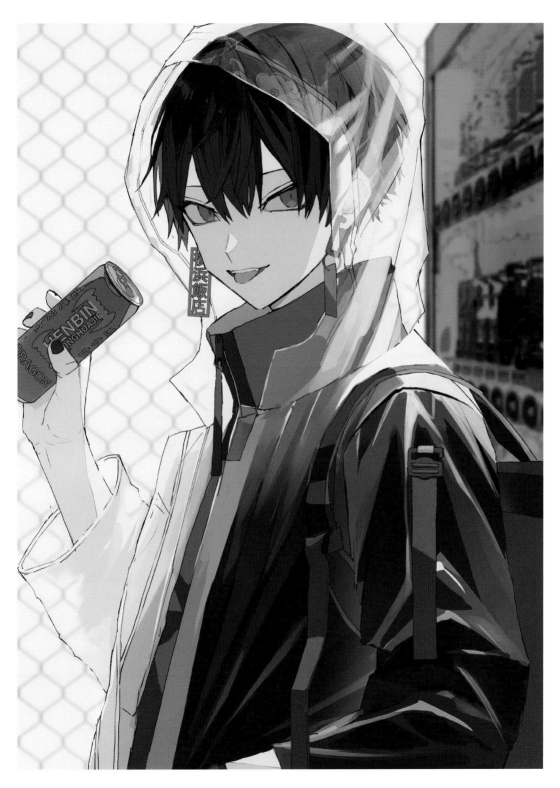

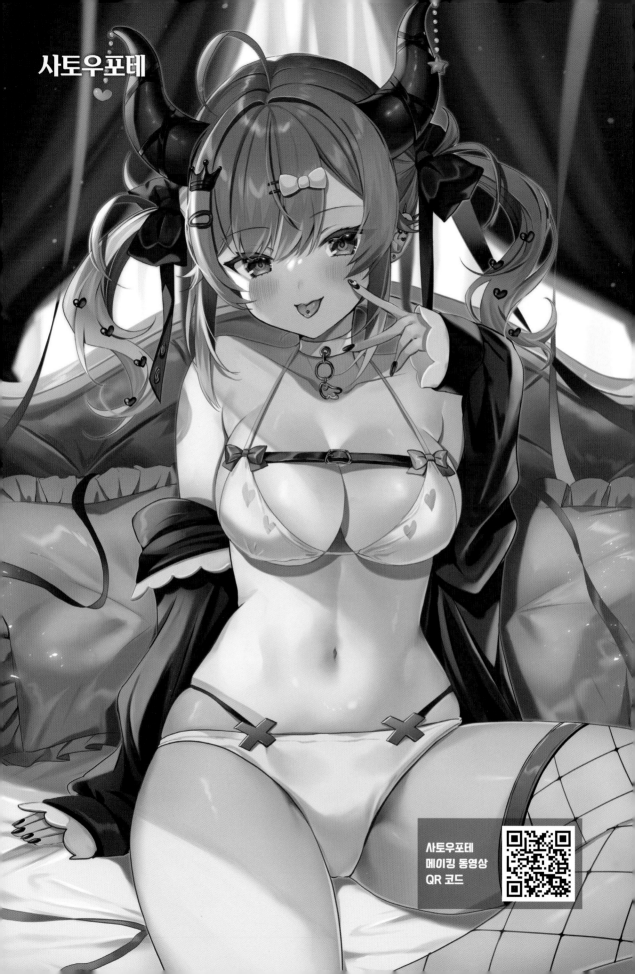

사토우포테

## 01 캐릭터 디자인

캐릭터 디자인에 중요한 요소는 여럿이지만, 어떤 캐릭터로 만들고 싶은지 고려하는 것이 아주 중요합니다. 이번에는 원래 있는 오리지널 캐릭터에 상황을 넣어 캐릭터 디자인을 해봤습니다.

### ■ 원래의 캐릭터 디자인

기존 캐릭터의 원래 의상을 모티브로 삼으면서도 상황이 돋보이는 수영복 의상을 디자인했습니다.

## 02 구도

귀여운 여성을 그린다면, 어디를 가장 매력적으로 보이게 할지 의식하면서 구도를 고려합니다. 이번에는 수영복이니 가슴과 배에 시선이 가는 구도를 잡았습니다.

이 단계에서 몸통을 그리고, 캐릭터가 향한 방향이나 얼굴, 관절 각도, 몸의 균형 등을 조정하면서 확실히 정합니다.

구도 단계에서 그린 몸통 위에 구체적인 캐릭터를 묘사합니다. 대략 머리 모양, 의상, 표정 등을 여기서 결정합니다.

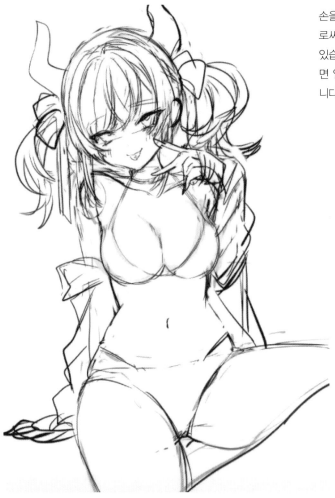

손을 브이 자로 만들어 얼굴 근처로 가져감으로써 얼굴과 가슴 부근으로 시선을 유도하고 있습니다. 보여주고 싶은 부분의 정보량을 늘리면 일러스트의 중심이 되는 곳을 정할 수 있답니다.

**핵심 POINT**

러프를 그릴 때 가슴처럼 앞으로 튀어나온 부분을 있는 그대로 그리면, 뒤쪽에 있는 몸이나 팔 선과 겹쳐져서 보기 어려워집니다. 그렇게 되지 않도록 뒤쪽 선이 투명하게 보일 정도로 칠해서 기본선을 잡으면 그리기 더 쉽습니다.

## 04 컬러 러프화

완성형을 고려하면서 러프화에 대략의 색을 얹고, 배경이나 머리에 달린 액세서리도 그려 넣습니다. 빛이 들어오는 방향도 여기서 정해두면 빛에 의해 생기는 밝은 부분이나 그림자 위치도 생각해 볼 수 있어서 편리해요. 빛에는 시선을 유도하는 효과가 있어서 이번에 눈에 띄게 하고 싶은 가슴과 배에 집중적으로 빛이 들어가도록 설정했습니다.

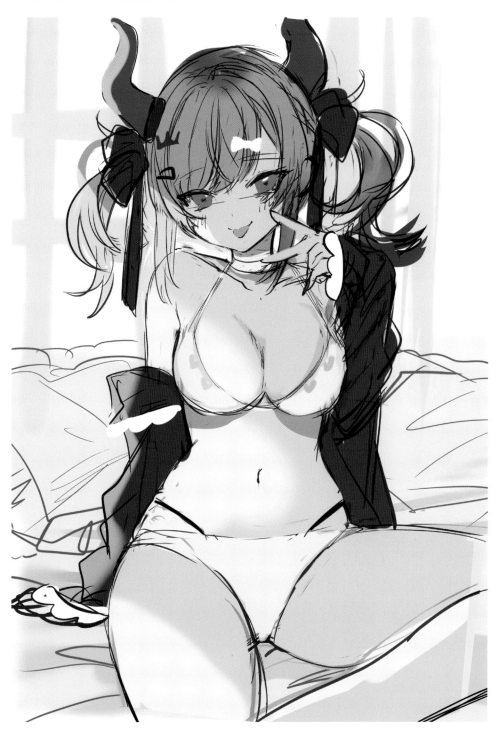

## 05 선화

선화에서 깔끔한 선을 그리는 것에만 고집하지 말고, 몇 번이나 선을 겹치면서 러프에서의 선을 정돈한다는 느낌으로 진행합니다. 러프 단계에서 몸의 균형이나 구도 등을 확실히 잡아두었기 때문에 러프를 아래 레이어로 둔 채로 선화를 작성할 수 있어요. 선화에는 SAI의 브러시를 사용했습니다.

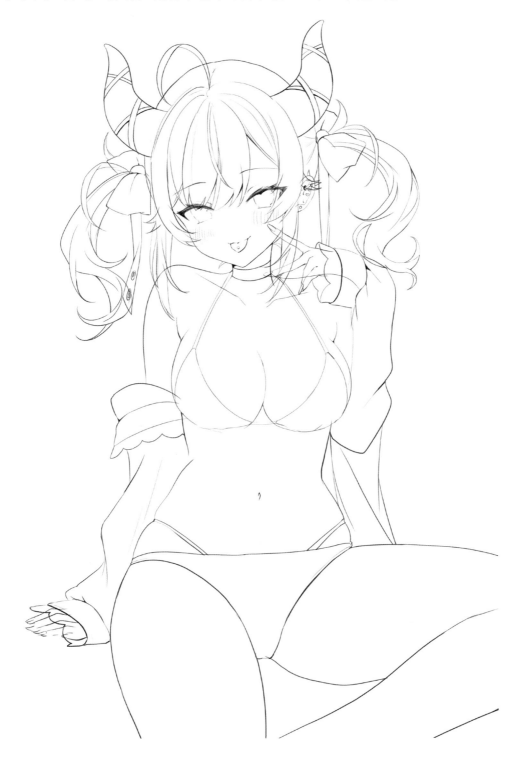

## ■ 선화 구분해서 그리기

물건이나 부위가 겹치는 곳, 그림자가 드리우는 부분의 선화는 굵게 합니다. 이번 일러스트에는 리본의 주름이나 턱 아랫
부분에 해당하는 목선을 굵게 했습니다.

## ■ 겹쳐진 부분은 지운다

우선은 선을 똑바로 그리기 위해 선이 겹치는 것을 신경 쓰지 말고 선화를 그려봅시다. 그 후에 지우개를 쓰거나 추가로
그려서 조정하는 편이 선이 무너지지 않게 그리는 방법입니다.

### 핵심 POINT

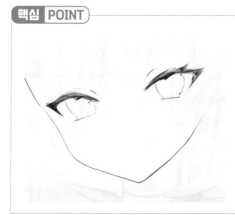

속눈썹 선화는 다발로 된 느낌을 주려고 일부러 붓 터치를 알 수 있
게끔 거칠게 그렸습니다.

선화를 완성한 단계에서 대략 색을 칠합니다. 채색에는 SAI의 연필 브러시를, 그리고 머리와 옷 등의 세부를 칠하는 선화 브러시를 사용하고 있습니다. 대강 색을 얹은 후, 기본적으로 좋아하는 부분부터 칠합니다. 일러스트를 완성하기 위해서는 동기도 중요해요.

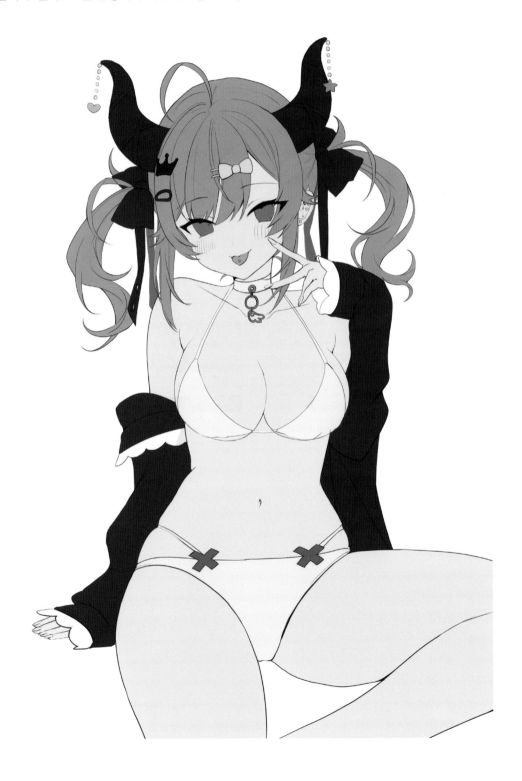

## ■ 얼굴

미소녀 일러스트를 그릴 때 중요한 것은 '표정' 입니다. 이번에는 장난스럽게 유혹 하는 미소를 짓고 있어서, 마무리 과정에 서 살짝 눈을 가늘게 했습니다.

눈을 그릴 때 중시했던 점으로, 마지막에 레이어를 통합하여 가장자리에 가볍게 오 렌지색을 넣은 후 윤곽을 흐렸습니다. 그 렇게 하면 눈매에 힘이 생기면서 촉촉한 눈동자 느낌도 생깁니다.

## ■ 배경

기본적으로 배경은 선화를 만들지 않고 채색 단계에서 마무리합니다. 그러기 위해 배경에 색을 얹을 때는 전체의 균형을 볼 수 있도록 캔버스를 너무 크게 확대하지 않고 작업합니다. 배경의 큰 틀을 칠한 후에 주름 등 세세한 부분을 칠하면, 균형감을 유지하면서 배경을 그릴 수 있어요. 소품 등 참고가 될 자료를 보면서 그리는 것을 추천합니다.

마무리로 세부적인 부분을 조정합니다. 이번 일러스트에서는 역광이어서 마지막에 옅은 오렌지로 곱셈
레이어를 넣어, 빛이 강하게 닿는 부분을 발광 레이어로 더욱 밝게 합니다.

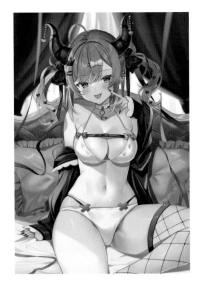

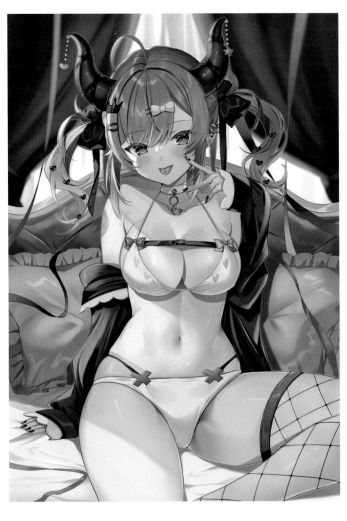

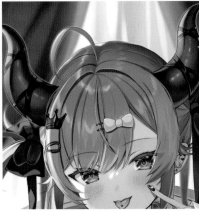

머리의 윤기나 뿔의
광택도 강하게 하면
일러스트가 더욱 화
사해집니다.

## 08  완성

마지막으로 일러스트의 공기감을 연출하기 위해 이펙트를 추가하여 완성합니다. 이펙트는 클립 스튜디오의 소재 브러시를 사용했습니다.

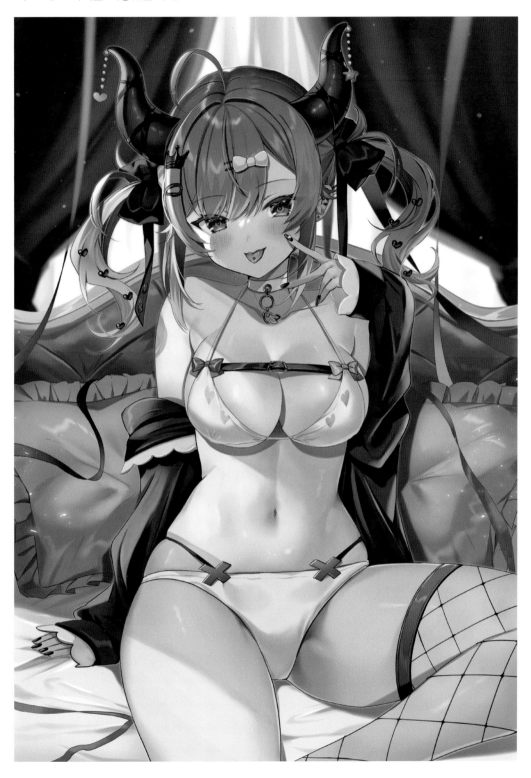

낫쿠

낫쿠
메이킹 동영상
QR 코드

# 01 캐릭터 디자인

돋보이는 일러스트는 한 장의 그림에서 스토리를 느끼게 하는 것이 중요합니다. 그리는 쪽도, 보는 쪽도 즐길 수 있기 때문이지요. 이 스토리성을 가지게 하려면 캐릭터 사이의 관계성을 정하는 것이 중요합니다. 설정을 정하면 캐릭터 비주얼의 방향성이, 관계성을 정하면 구도의 방향성이 보이게 됩니다.

## ■ 완성된 캐릭터 디자인

이번에는 세일러복을 입은 여학생과 교복을 입은 남학생을 그렸습니다. 캐릭터 디자인의 방향성을 그리기 위해 '모범생×불량학생'의 설정을 넣어 디자인을 생각했습니다.

## ■ 캐릭터 설정을 위한 아이디어 짜기

머리에서 이미지를 꺼내는 게 중요합니다. 저는 포스트잇에 볼펜으로 대충 그림을 그려서 이미지를 결정합니다.

■ 캐릭터의 관계성

스토리성을 갖도록 두 사람의 관계성을 생각해 봅니다. 이번에는 '소꿉친구', '어느 날을 기점으로 성인이 될 때까지 화해하지 못했다' 라는 설정을 넣었습니다.

지켜주는 느낌

- 3~5 친함
- 6~12 더 친해짐
- 13~14 다툼
- 15~

# 02 구도

관계성을 기초로 구도를 생각해 봅니다. '화해도 못 하는, 솔직하지 못한 두 사람' 이어서 서로 싸우는 모습을 그리기로 합니다. 거기서 아이디어를 더 확장해서 콘셉트를 '수조 혹은 쇼 케이스 안에서 서로 붙잡고 싸우는 두 사람. 어른이 된 두 사람이 어처구니없이 멍하니 그걸 보고 있다' 로 정합니다. 어른이 된 두 사람을 그림으로써 한 장의 그림 속에 스토리를 느끼게 하는 것을 의도하려 해요.

■ 구도에 대한 아이디어 짜기

## **03** 러프화 제작

아이디어 스케치를 기반으로 러프화를 그립니다. 캐릭터의 표정 등, 세부적인 부분까지 설정과 소재를 생각하면 스토리에 깊이가 생기고, 보는 사람도 즐길 요소가 들어가게 된답니다.

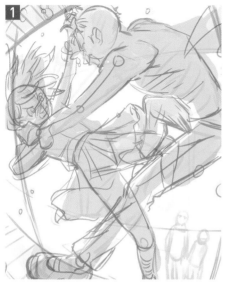

각각의 위치를 고려하는 정도로만 구도를 정합니다.

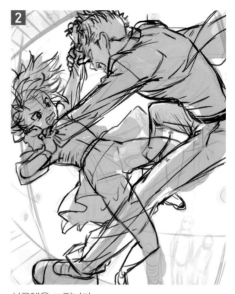

실루엣을 그립니다.

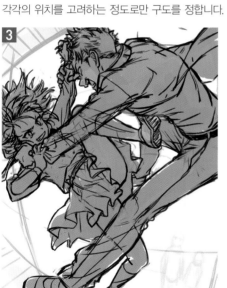

캐릭터의 표정을 구체적으로 그립니다. 여성 쪽은 불쌍한 느낌이 들지 않도록 건방진 느낌의 미소를 짓게 하고, 남성은 필사적으로 보이는 분위기로 표현합니다.

뒤쪽에서 쳐다보는 두 사람의 러프를 그립니다.

---

**핵심 POINT**

인물을 그릴 때는 자신이 잘 그릴 수 있는 얼굴 각도를 의식하는 게 좋습니다. 예를 들어, 다이나믹한 구조로 매료시키고자 해도 위에서 내려다보거나 아래에서 올려다보는 구도를 잘 그리지 못하면 제작 도중에 의욕이 꺾이게 돼요. 저는 옆얼굴 그리기를 잘하는 편이어서 두 사람 이상을 그릴 때는 어느 한쪽을 옆얼굴로 할 때가 많습니다.

# 04 컬러 러프화

완성 이미지를 고려하며 러프에 색을 넣습니다. 전체적으로 푸른 색감이 강하게 도는 일러스트이므로, 하이라이트의 빛을 보색인 난색 계열로 해서 화면에 강약 조절을 넣습니다. 빛도 고려합니다. 이번에는 싸움의 약동감을 드러내야 해서 인물의 표정이나 움직임에 빛을 비춰 도드라지게 했습니다.

러프 위에서 오버레이로 색을 얹습니다.

그리고 오버레이로 색을 추가해, 더하기 레이어로 하이라이트를 얹습니다.

뒤편에 깔린 수조와 인물을 그립니다. 재미를 느끼도록 배경을 마치 물고기의 시각처럼 일그러지게 했는데, 정확성은 별로 염두에 두지 않았습니다. 바로 앞쪽이 메인이 되는 일러스트이기에 보는 사람이 배경까지는 신경 쓰기 어렵기 때문이지요. 또한, 수조 밖의 인물도 거의 보이지 않는 연출이기에 또렷하게 그리지 않았습니다. 오히려 너무 세세히 묘사하면 화면 내에서 눈에 띄는 구도가 되어 제일 보여주고 싶은 '싸우는 두 사람'을 확연히 드러내기 어려우니까요.

### 핵심 POINT

부분별로 채색하면 전체 색이 따로 놀게 되어 그림을 망치게 될 때가 많습니다. 구분해서 칠할 때 채도를 낮게 해서 통일감을 주는 것을 추천합니다. 캔버스를 너무 확대하지 않고 전체를 보면서 색칠하는 것이 포인트랍니다.

## 05 선화

메인이 되는 '싸우는 두 사람'의 선화를 그립니다. 컬러 일러스트이므로 선의 존재감이 강하면 안 되니 선의 강약을 크게 주지 않도록 합니다. 다만 싸우는 기세를 잘 묘사하는 것도 중요하기 때문에 신경 써서 선화를 그렸습니다. 러프를 잘 그렸다는 생각이 들 때는 가능한 러프대로 그리고, 잘 그리지 못했을 때는 선화를 조정할 마음으로 그리는 게 좋답니다.

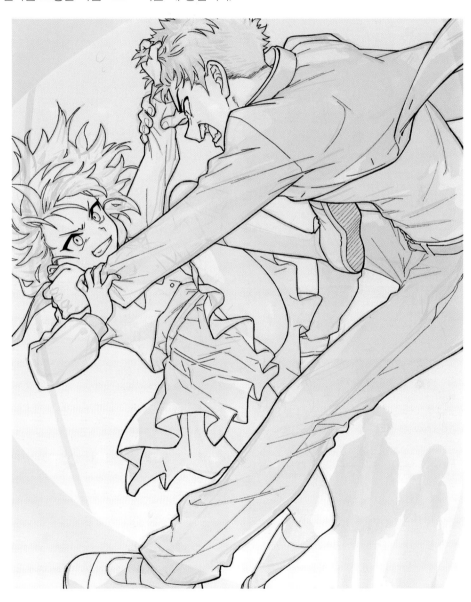

**핵심 POINT**

모든 것이 뛰어난 그림을 그리는 것은 어려우니, 내가 무엇을 잘하는지 생각하는 것이 중요합니다. 제 선화는 만화적인 표현입니다. 여기서 '만화적'이라는 것은 그림이 허구라는 뜻입니다. 옷의 주름을 예로 들면, 천이 두꺼울 때는 주름이 적고 얇을 때는 주름이 많이 들어갑니다. 그래서 교복 스커트가 젖혀져도 플리츠에 주름이 별로 남아 있지 않죠. 하지만 자신이 주름을 그리는 걸 좋아한다면 자유롭게 그려도 좋아요. 좋아하는 것이나 잘하는 것으로 매력적인 그림을 그리는 게 더 재미있을 것이고, 보는 쪽도 분명 즐거울 테니까요.

# 06 색칠

'싸우는 두 사람'에 색과 그림자를 칠하고, 하이라이트를 넣습니다. 완성했을 때의 이미지 컬러가 '파란 색'으로 정해져 있으므로, 색은 부분별 구분이 잘 되어 있다면 괜찮습니다.

낮은 채도로 구분해 칠하고, 부분을 나눕니다.

러프를 다시 활용해 위에서 회색으로 그림자를 넣습니다.

덧바르며 정돈합니다.

머리칼 등 세세한 부분에 그림자를 칠합니다.

오버레이로 흰 하이라이트와 오렌지 색조를 더합니다.

여기에 오버레이로 분홍색이나 노란색 등 난색 계열의 색을 추가합니다.

색 구분을 한 레이어를 곱하기로 위에서 씌우고, 색상 번도 사용해서 진하게 합니다.

## 07 마무리

마무리로 선화 색을 바꿉니다. 그리고 수조 안의 물고기나 거품도 그립니다. 배경으로 깔린 물고기는 에셋에 있는 브러시를 사용했습니다.

흰색 하이라이트와 난색 계열의 오버레이를 다시 한 번 위에 씌웁니다.

선화 색을 바꿉니다. 각 부분의 색을 조절하여 부족한 곳을 칠합니다.

물고기와 거품을 그립니다.

물고기를 발광시켜 흐릿하게 그라데이션을 넣습니다.

# 08 완성

수조 위에서 쏟아지는 빛을 넣습니다. 마지막 조정으로 거품과 빛을 추가하고, 부족한 부분을 더 그려 넣어 색 조절을 해서 완성합니다.

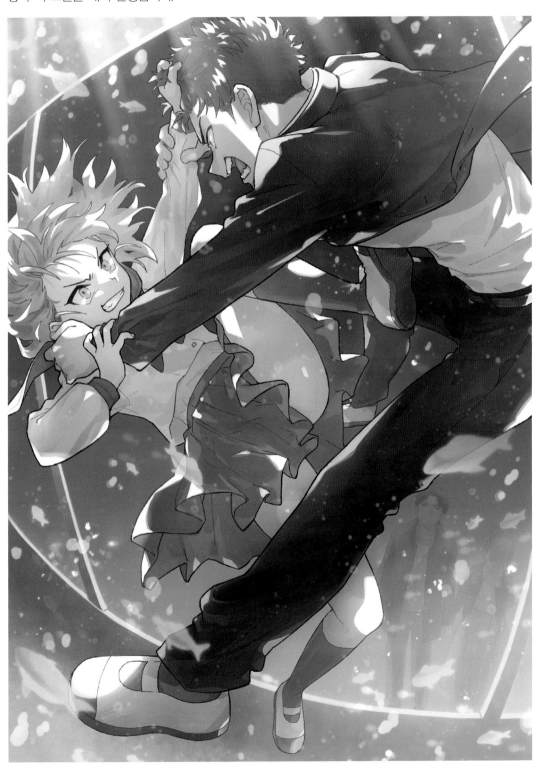

유츠모에
메이킹 동영상
QR 코드

## 01 캐릭터 디자인

캐릭터 디자인은 캐릭터 그 자체만이 아니라 전체와의 조화도 중요합니다. 이번에는 일러스트 분위기에 중점을 두고, 캐릭터 자체는 단순한 귀여움을 중시했습니다. 단순한 만큼 가만히 살폈을 때 보이는 주름이나 질감까지 즐길 수 있도록 그렸어요.

빛의 색이 전해지기 쉽도록 캐릭터의 배색은 모노톤으로 했습니다. 얼굴 주변으로 제일 시선이 잘 모이도록 채도가 강한 색을 얼굴 주변에 얹습니다.

## 02 구도

일러스트에 분위기를 주기 위해서 머리나 옷을 살랑이게 하여 '순간을 포착한 듯한 그림'으로 만들었습니다. 이런 일러스트는 화면 내에 움직임을 줌으로써 찰나를 떼어낸 듯한 분위기를 줄 수 있어요.

화면에 움직임이 생기도록 캐릭터를 조금 기울이고, 바람이 불게 했습니다. 이 단계에서 바람에 의한 머리칼이나 옷의 움직임도 어느 정도 정해둡니다. 꽃잎도 흩날리게 하여 일러스트에 깊이감을 주고 공기감을 연출합니다.

## 03 러프화 제작

구도 단계에서 인상이 크게 변하지 않도록 러프화를 조정합니다. 이때 전체를 보면서 실루엣을 결정해야 해요. 제일 눈길을 끄는 포인트는 얼굴 주변이므로, 앞머리나 옷 상반신 등의 묘사력이 높아지도록 의식합니다.

### ■ 캐릭터 러프

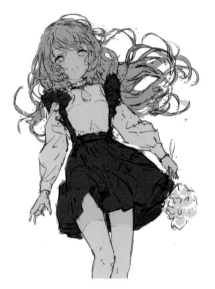 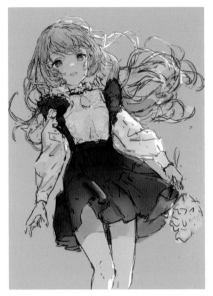

완성된 분위기를 상상하면서 빛과 그림자 등의 색을 얹습니다. 머리칼의 볼륨도 늘립니다. 머리 다발도 완급을 조절해서 바람에 이리저리 흩날리는 것처럼 해서 실루엣이 같은 형상의 연속이 되지 않도록 조정합니다.

### ■ 배경 러프

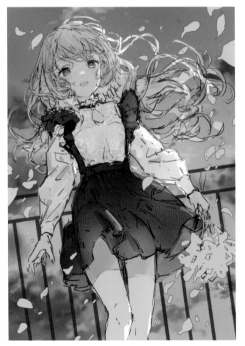

그라데이션으로 해가 지는 풍경입니다. 색상을 크게 변화시켜 색깔의 수를 늘림으로써 단순한 캐릭터를 도드라지게 했습니다.

> **핵심 POINT**
>
> 일러스트 제작은 시간의 소요가 크기 때문에 진행하는 중에도 처음으로 그린 이미지와 완성품의 상태가 달라질 때가 있습니다. 대강이라도 좋으니 러프화 단계에서 그림자 위치 등을 확실히 정해두면 차이가 나지 않게 됩니다.

## 04 선화

부드러운 분위기로 하고 싶어서 펜 자체에 텍스처를 넣어 아날로그한 분위기를 냈습니다. 색칠할 때 선이 뭉개져도 상관은 없지만, 선화가 있으면 페인트 버킷으로 바로 밑바탕을 칠할 수 있어요. 또한, 주름 위치를 그려 넣을 때나 디테일을 칠하는 등 세부적인 작업을 할 때 잊지 않을 수 있어서 선화는 확실히 그리는 게 좋답니다.

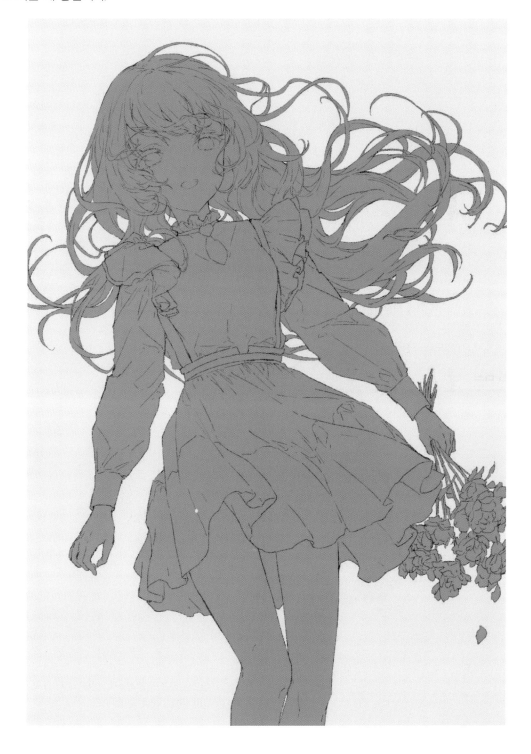

선화를 밑칠하고 전체를 보면서 그림자를 대강 넣습니다. 이 단계에서는 후에 환경광이 들어가는 것을 고려해서 그림자를 너무 강하게 넣지 않도록 합니다. 그림자 색깔은 그림자의 경계색, 짙은 그림자 색 등으로 색상이 다른 몇 가지 색을 준비하여 색의 정보량을 늘려갑니다.

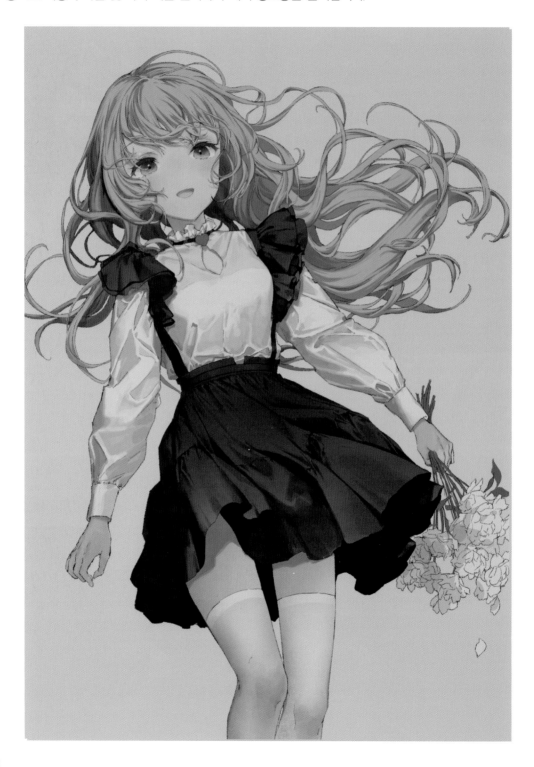

### ■ 머리칼

머리카락은 살랑거리는 느낌을 의식해서 가는 선으로 그림자를 넣습니다. 모든 부위에 균등하게 그림자를 넣으면 딱딱한 인상을 주게 되므로, 묘사가 들어가는 곳과 들어가지 않는 곳을 의식하여 완급을 조절하는 게 좋아요. 특히 큰 그림자가 드리워진 부분이나 얼굴에서 먼 부분은 확실히 구분합니다.

### ■ 옷

옷도 부드러운 질감이 전해지도록 주름을 칠합니다. 천이 모인 부분은 가늘고 날카로운 그림자로, 완만하고 큰 주름의 그림자는 농담(명암 따위의 짙음과 옅음)을 느슨하게 넣습니다.

### ■ 얼굴

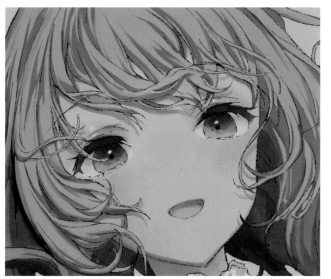

전체적으로 질감이 들어간 브러시로 칠했는데, 피부도 마찬가지로 부드럽게 보이도록 조금 까칠한 브러시를 사용하고 있습니다. 눈동자는 여러 색이 비치는 곳이므로 색상을 세세하게 바꿔서 칠합니다.

구름을 깔끔하게 다시 그립니다. 저녁노을의 빛이 강하게 닿는 구름과 어두운 구름을 조합해서 하늘에 깊이감이 생기도
록 하고 있습니다. 밝은 구름 위의 레이어에 어두운 구름을 얹습니다.

꽃잎도 깨끗하게 다시 그립니다. 그러고 나서 레이어를 통합한 후, 브러시 등으로 뿌옇게 흐립니다. 큼지막한 꽃잎은 강한
그라데이션을 넣고, 캐릭터에 가까운 것은 그라데이션을 조금 약하게 하면 균형감이 좋아져 깊이감이 생깁니다.

■ **환경광**

배경에 맞춰서 환경광을 캐릭터에 넣습니다. 날이 저무는 난색의 빛이 닿도록 합니다. 역광에 의해 생기는 빛과 그림자의 부분을 확실히 판별하는 게 좋습니다.

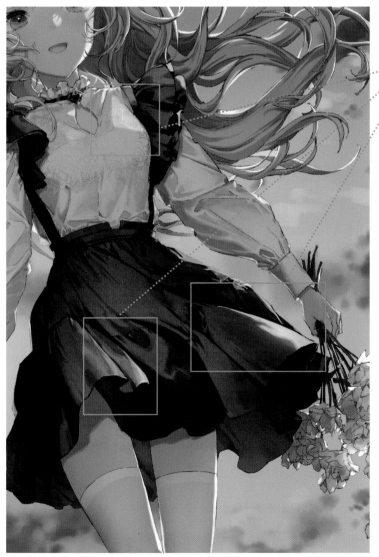

스커트나 블라우스 부분에. 림 라이트 이외의 큰 하이라이트를 넣어 드라마틱한 분위기를 내고 있습니다.

# 06 마무리

화면을 작게 하여 빛과 색조 조정을 합니다.

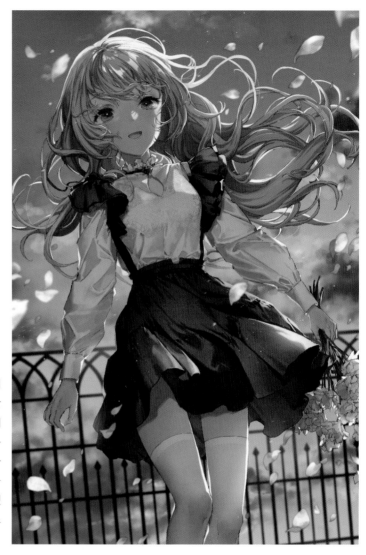

철책에도 빛이 닿게 했습니다. 메인이 되는 캐릭터보다 배경에 대비가 강한 부분이 있으면 배경이 더 눈에 띄게 되므로 부드럽게 처리했습니다. 전체를 봤을 때 좀 더 해가 지는 느낌을 강하게 하고 싶어서 화면 상단부의 하늘을 어둡게 하고, 하단부의 하늘은 밝게 했습니다. 오버레이로 채도나 명도를 조정했어요.

그리고 반사하기 쉬운 부분에 빛을 추가하여, 주변에 반사한 색을 넣습니다.

## 07 완성

스커트의 빛이 닿는 부분을 더욱 발광하게 해서, 화면 전체의 대비가 강해지도록 했습니다. 배경의 빛과 캐릭터에 닿는 빛이 따로 놀지 않도록 최종적으로 화면 배율을 낮추어 전체를 살피면서 미세하게 조정합니다.

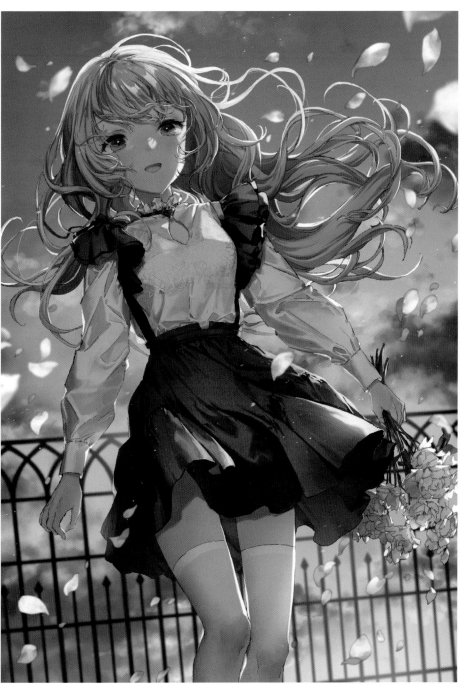

안쪽에 있는 것과 바로 앞에 있는 것에 흐릿한 그라데이션을 넣는 것도 일러스트의 퀄리티를 높이는 간단한 방법입니다. 브러시의 텍스처나 가느다란 흰 입자 등도 가까이에서 봤을 때 성기게 보이지 않도록 정보량을 늘리는 역할로 활용했습니다.

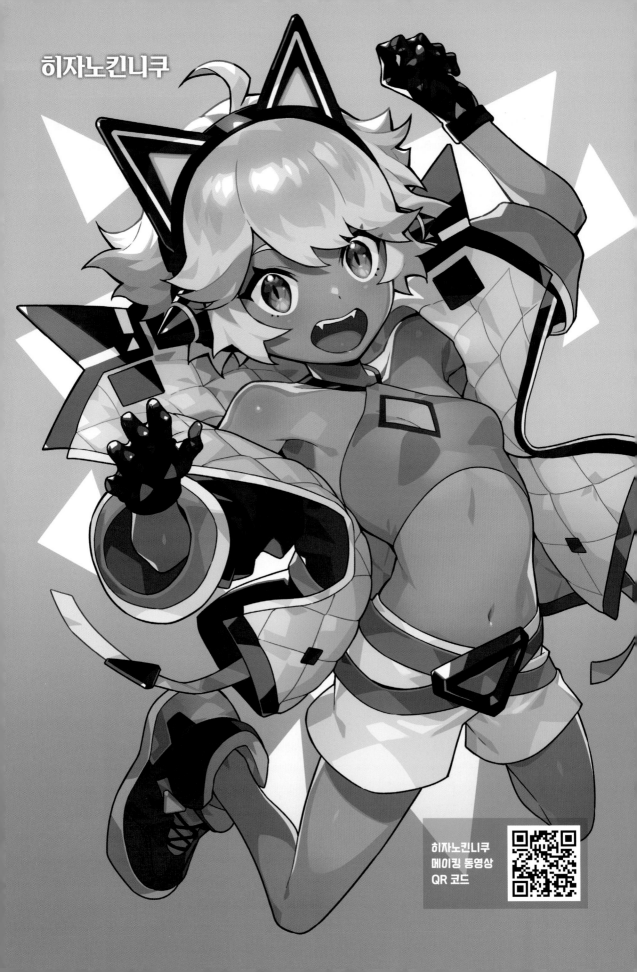

히자노킨니쿠

히자노킨니쿠
메이킹 동영상
QR 코드

# 01 캐릭터 디자인

캐릭터 디자인을 하면서 중점을 두는 것은 '실루엣'입니다. 전체를 검게 칠해도 특징이 사라지지 않는 것이 좋은 캐릭터 디자인이라고 들은 적이 있어서, 그 이후로 가능한 '실루엣'을 의식하고 있습니다.

## ■ 완성된 캐릭터 디자인

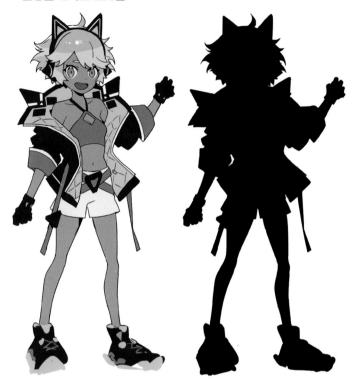

쉽고 빠르게 실루엣 특징을 드러내기 위해서 이번에는 고양이 귀를 넣었습니다. 그렇지만 고양이 귀 자체는 흔한 모티브이므로, 실루엣의 특징을 강하게 드러내기 위해 옷깃에도 고양이 귀 같은 삼각형을 넣었습니다.

## ■ 세부 디자인에 대해서

지금 내가 그리면서도 즐거운 것을 표현할 수 있도록, 겨드랑이와 배 등의 부분이 강조되는 디자인으로 하였습니다. 노슬리브로 완전히 팔을 보이게 하는 것보다도 겉옷을 헐렁하게 입혀, 겨드랑이 부분만을 분리해서 더욱 클로즈업하려는 의도입니다.

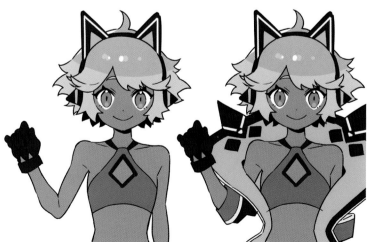

**핵심 POINT**

간략화했을 때 특징이 무너지지 않도록 디자인에 심혈을 기울이고 있습니다!

## 02 구도

캐릭터를 메인으로 그릴 때, 특히 중점을 두고 싶은 것은 '그 캐릭터다운 면'입니다. 그 캐릭터가 취할 만한 포즈, 할 것 같은 표정을 상상하면서 내가 하고 싶은 것, 그리고 싶은 것을 정리합니다. 이번 경우에는 '얼굴은 제대로 보이고 싶다, 발랄한 이미지로 그리고 싶다, 옷깃 실루엣이 묻히지 않게 하고 싶다, 겨드랑이와 배를 그리고 싶다' 등입니다. 우선 도형을 그려서 대략적인 기본선을 잡습니다.

### ■ 구도에 관한 아이디어

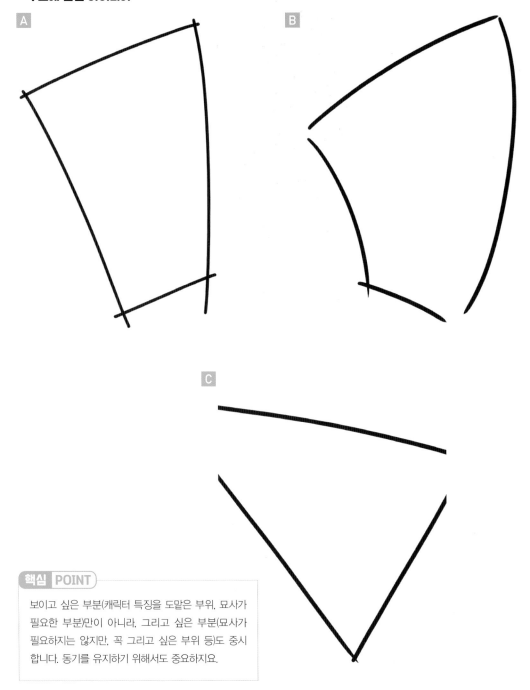

> **핵심 POINT**
>
> 보이고 싶은 부분(캐릭터 특징을 도맡은 부위, 묘사가 필요한 부분)만이 아니라, 그리고 싶은 부분(묘사가 필요하지는 않지만, 꼭 그리고 싶은 부위 등)도 중시합니다. 동기를 유지하기 위해서도 중요하지요.

## 03 러프화 제작

처음에 표현해 보고자 하려는 요소를 충족시킬 생각을 하면서, 도형에 맞춰서 포즈를 취하게 합니다.
조건을 염두에 두면서 감각으로 손을 움직이며 결정합니다.

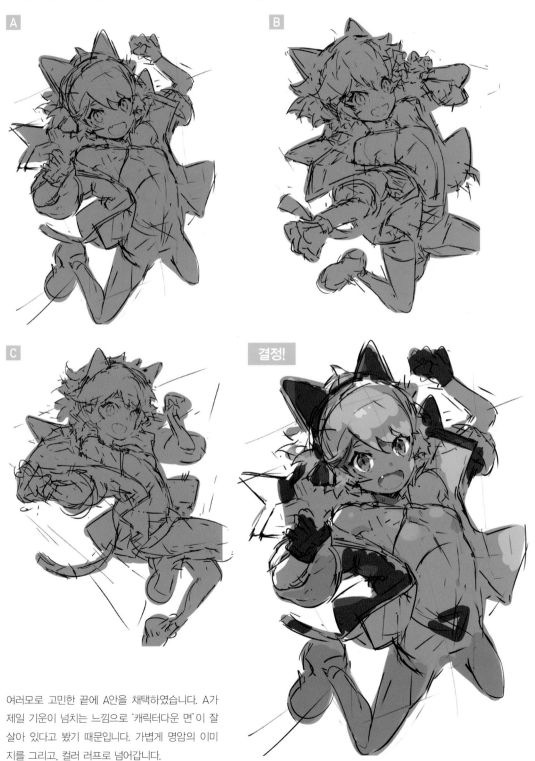

여러모로 고민한 끝에 A안을 채택하였습니다. A가
제일 기운이 넘치는 느낌으로 '캐릭터다운 면'이 잘
살아 있다고 봤기 때문입니다. 가볍게 명암의 이미
지를 그리고, 컬러 러프로 넘어갑니다.

153

## 04 컬러 러프화

선화와 색칠 과정에서 고민하지 않기 위해, 이 단계에서 어느 정도 완성도를 내다볼 수 있도록 가능한 세부적인 부분까지 이미지를 형상화합니다. 스마트폰 사이즈 정도로 축소한 전체 분위기도 잡아둡니다. 막상 색칠하고 나서 뭔가 다르다 싶으면 단번에 의욕이 꺾여 마지막 목표까지 도달하지 못하므로, 여기서 완성된 이미지를 제대로 굳힌 다음에 다음 과정으로 넘어갑니다.

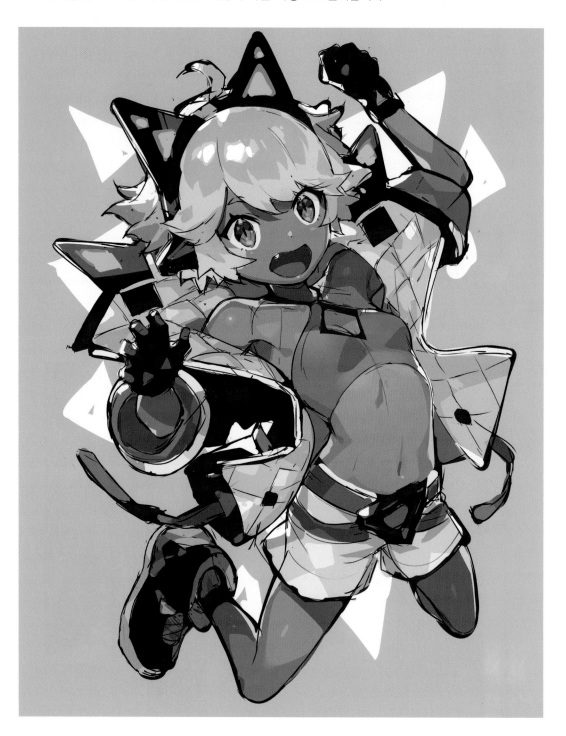

## 05 선화

러프화의 뉘앙스를 무너뜨리지 않도록 꼼꼼하게 진행합니다. 선화만으로도 신체에 있는 미묘한 요철 등의 입체감을 살리는 것이 이상적이지요. 일러스트는 바짝 다가붙어서 보지는 않으니, 솔직히 말하자면 배색이나 레이아웃에 비해 선화를 깔끔하게 마무리하는 것에 대한 중요도는 다소 낮은 것 같습니다. 그러나 선이 예쁘게 잡히면 색칠도 쉬워지고, 이상적인 선을 그으면 기분도 좋으니 기분을 살리기 위해서라도 선 긋기에 신경을 씁니다.

핵심 POINT

선화 단계에서 아주 살짝이지만 먹칠로 악센트를 줍니다.

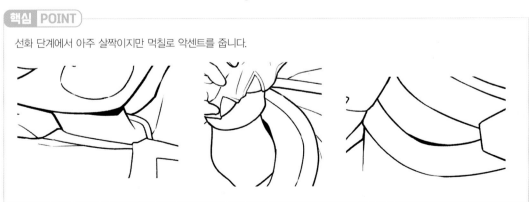

색칠에서 중점을 두는 것은 단순한 묘사로 미묘한 입체감을 표현하는 일입니다. 개인적으로 두꺼운 색칠 및 수채화 기법 등의 붓 터치를 살리거나 경계를 흐릿하게 하여 칠하는 것보다. 애니메이션 색칠처럼 경계가 확실한 채색법이 편해서 브러시는 바꾸지 않고 색의 배치법으로 두께감이 있는 그림을 만드려고 시행착오를 거치는 편입니다.

### ■ 눈

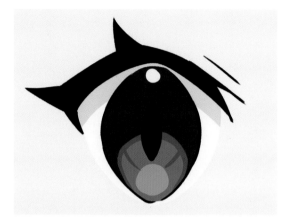

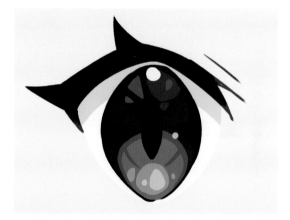

눈은 조금 크고 반짝거리게 합니다. 보석 사진 등을 참고로 삼을 때가 많아요.

속눈썹은 피부나 눈동자 색을 가지고 털의 흐름을 입체적으로 그려 넣어 두께를 느끼게 합니다.

### ■ 머리칼

머리칼도 얼굴 주변과 마찬가지로 매우 중요합니다. 저는 젤리나 양갱을 칠하는 듯한 감각으로 칠합니다. 하이라이트 주변을 그림자 색으로 둘러싸서 윤기 나는 느낌을 더하거나 머리카락 끝을 가필해서 정보량을 늘립니다.

## ■ 배

인간의 섬세한 몸에는 요철이 많아서 그걸 어디까지 색칠에 반영할 것인가는 참 어려운 일입니다. 저는 현실감을 최소화하더라도 꼭 넣고, 묘사하고 싶은 부분을 반영합니다.

이 부분을 묘사할지 마지막까지 고민했습니다.

**【색칠 묘사가 적은 경우】**

**【색칠 묘사가 많은 경우】**

이것만으로도 충분하지만, 좀 더 많은 정보가 있으면 좋을 것 같아요.

조금 더 묘사를 넣었습니다. 채색법을 바꾸면 자연스러울지도 모르지만, 현 상태로는 정보량이 다소 많다고 느껴져요.

## ■ 겨드랑이

근육이 복잡하게 꼬여 있어서 포즈나 보는 각도에 따라 매우 달라지는 어려운 부위입니다. 저도 완전히 이해한 건 아니지만, 사진 등을 관찰하며 반영하고 싶은 부위를 선택합니다.

여기의 흐름은 특히 깔끔하게 넣고 싶은 부분입니다.

이번에 중시하고 싶은 것은 대흉근의 존재감과 그 아래의 움푹 들어간 부위입니다. 팔이 붙은 곳에서 가슴까지 대흉근의 흐름을 가능한 조신한 느낌으로 묘사합니다.

쑥 들어간 곳의 그림자는 과장되게 어둡게 하면 물러나서 봤을 때 존재감이 도드라집니다.

# 07 마무리

마무리는 빛이 닿는 부분이나 밝은 색 주변의 선화를 색 트레이스 하는 등으로 오버레이로 명암을 가볍게 조절합니다.

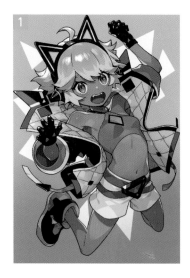

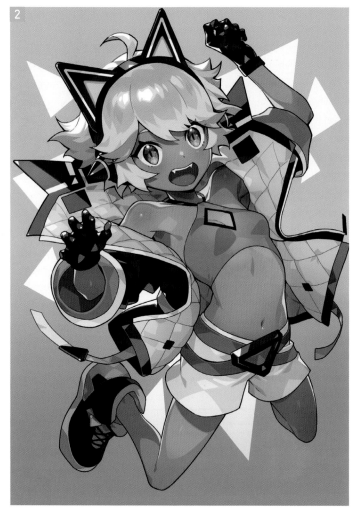

핵심 **POINT**

머리칼의 하이라이트나 눈동자, 얼굴 중심 주변을 가볍게 빛나게 합니다.

## 08 완성

마지막까지 컬러 러프화와 비교합니다. 러프화의 장점이 사라지지 않았다면 완성입니다.

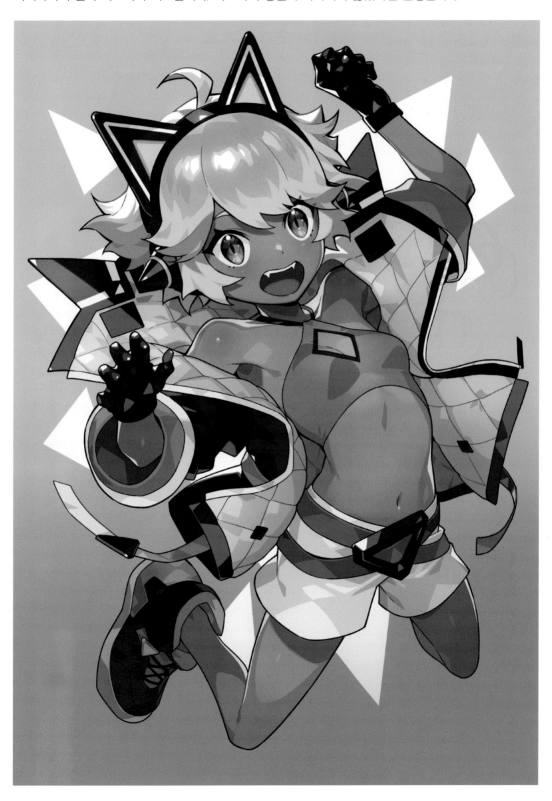

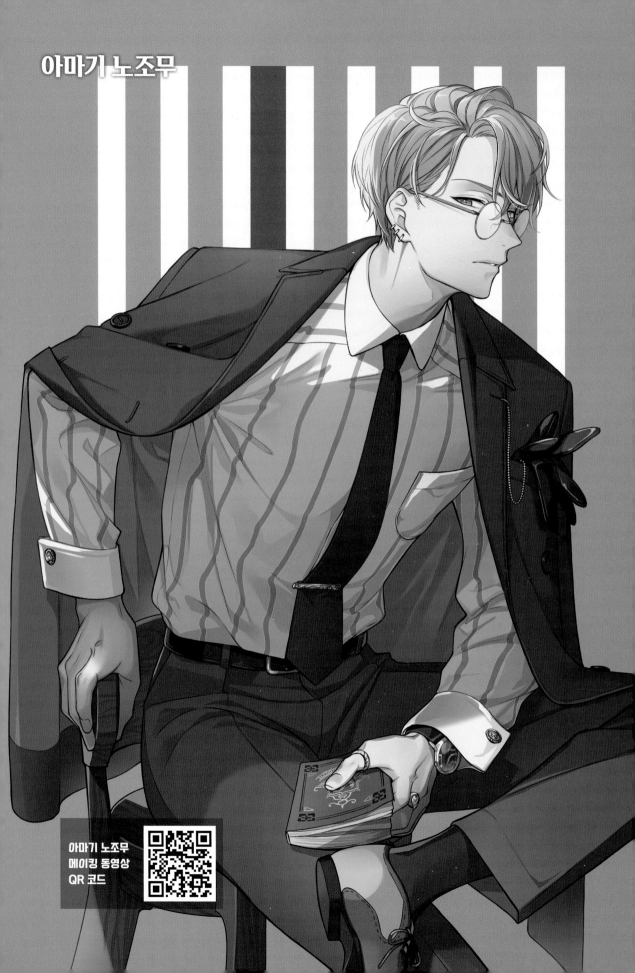

아마기 노조무

아마기 노조무
메이킹 동영상
QR 코드

## 01 캐릭터 디자인

우선 '어떤 일러스트를 그릴 것인가'를 머릿속으로 명확하게 설정합니다. 그리고 싶은 것이 정해지면, 거기서 연상할 수 있는 아이템이나 분위기에 대해 생각해 봅니다. 이때 방향성을 정해두지 않으면, 그리는 사이에 상반된 요소가 들어가서 그림이 흔들리게 되므로 유의하세요.

### ■ 완성된 캐릭터 디자인

이번에는 '슈트를 입은 채 나른한 표정을 짓는 남성'을 그리고 싶어서, 우선 대강의 기본선을 그려 넣었습니다.
이미지를 다음과 같이 정하면…

- 나른함 → 슈트나 머리 모양, 포즈를 조금 무너뜨리는 편이 분위기가 산다.
- 남성 → 소년이 아니라 성인 남성이 더 알맞으므로, 20세 후반~30세 전반 정도의 외모로 하고 싶다.

이 시점에서 복장과 액세서리, 소품 등을 정해두면, 앞으로 러프를 그릴 때 망설이는 일이 없습니다.

### 핵심 POINT

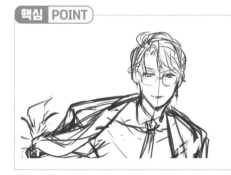

토대가 되는 기본선을 그리고 나면, 잠시 그 그림에서 손을 뗍니다.
몇 시간 후~다음날 정도에 다시 보면 '처음 의도했던 인상'으로 볼 수 있게 되어 수정할 부분이 명확해집니다.
이번에는 머리를 대폭 수정했습니다. 원래 그림은 정면을 향한 채 또렷한 인상이 있었고, 표정도 시원한 느낌이 강해서 얼굴 방향을 옆으로 돌리고 흘기는 눈매로 나른함을 드러냈습니다.

### ■ 시선에 대해서

시선 방향이 정면, 내리깐 눈, 비스듬한 위쪽 등, 어느 쪽이냐에 따라 인상이 크게 달라집니다. 정면은 보는 이에게 큰 인상을 줄 수 있지만, 처음에 떠오른 이미지에 따라 시선 방향을 바꿔보는 것도 좋습니다.

러프 작성은 구도와 시선 유도를 생각하며 그립니다. 선화 시점에서 데생과의 차이를 최소한으로 하고 싶어서 비교적 세세하게 묘사했습니다. 사람에 따라 간단하게, 혹은 색까지 넣는 등 방법은 여러 가지 이므로 자신의 감각에 맞는 방법을 찾을 때까지 다양하게 시도해 보세요. 구도가 자꾸 떠오르는 수단을 찾아내면 더욱 좋습니다!

구도를 정돈하기 위해 보조선을 긋습니다. 겹쳐진 네 점에 시선이 모이기 쉬우므로, 얼굴 위치를 오른쪽 상단에 있는 점에 가까이 가게 했습니다. 점과 보조선에서 멀어질수록 눈에 닿기 어려운 부분이 됩니다.

일반적으로는 오른쪽 상단의 점에서 사선으로 시선이 옮겨가지만, 이번에는 팔이 시선 유도를 도울 수 있을 것으로 보여 '얼굴→팔→책→기타'의 순서가 되도록 앞으로의 배색까지 고려하기로 했습니다.

**러프화 완성!**

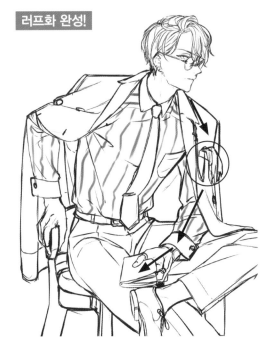

시선 유도와 그림의 밀도를 높일 것을 고려하여, 가슴 주머니에 장갑을 추가해서 러프화를 완성합니다!
책을 쥔 손의 포즈도 자연스럽게 보이도록 변경했습니다.
이 시점에서 배색은 다갈색, 강조색은 빨간색과 패션 핑크 등을 쓰기로 했습니다.

**핵심 POINT**

러프화 시점에서 가장 중점을 두는 것은 실루엣이 어떤 느낌이 될 것인가입니다. 한 번 전부 검은색으로 칠해서 실루엣에 위화감이 없는지, 균형이 나쁘지 않은지 등을 확인해 보시길 추천해요!

## 03 중점을 두는 작화

러프화 시점에서 완성 시의 그림자를 고려합니다. 돋보이는 일러스트란 '캐릭터의 얼굴을 어둡게 하지 않는다. 역광이 들어와도 캐릭터의 얼굴은 밝게 한다' 등의 정석이 아니라, 일러스트 전체나 캐릭터의 분위기를 가장 잘 살리도록 특화하는 것이 중요합니다.

### ■ 완성했을 때의 그림자를 고려한다

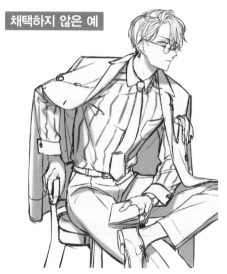

채택하지 않은 예

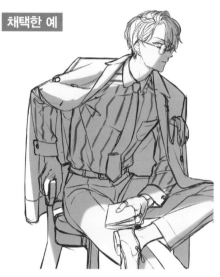

채택한 예

아주 일반적인 그림자입니다. 색칠하면서 이런 장소는 반드시 그림자로 칠하게 되는데, 이것만으로는 자연스러운 인상 정도로 끝나게 됩니다. 캐릭터의 스탠딩 일러스트를 그릴 때는 이런 그림자를 넣지만, 일러스트에서는 다소 부족한 느낌이 들지요.

이번에는 다소 역광을 넣어 캐릭터의 눈가에 시선이 가도록 대담하게 그림자를 넣기로 했습니다.

### ■ 그림자에 대해서

그리고 싶은 일러스트의 이미지를 처음부터 확실히 가지고, 빛과 그림자를 생각하면 좋아요!

캐릭터의 버스트업 일러스트는 그림자를 대담하게 얼굴에 드리우고, 눈 묘사와 하이라이트 등으로 인상적인 분위기를 낼 수 있습니다.

분위기를 중시하는 일러스트는 빛과 그림자의 차이를 확실히 하거나, 그림자 면적을 크게 함으로써 빛이 닿은 부분에 주목하게 할 수 있습니다.

선화에서 중점을 두고 의식하는 포인트는 '옷을 입고 있어도 캐릭터의 체형을 알 수 있는 주름을 무시하지 않는 것, 색칠이 비교적 담백해서 선만으로도 소품의 질감을 표현하고 또한 묘사량을 생각하는 것' 입니다.

**완성한 선화**

- 주름을 무시하지 않는다
- 질감을 의식한다

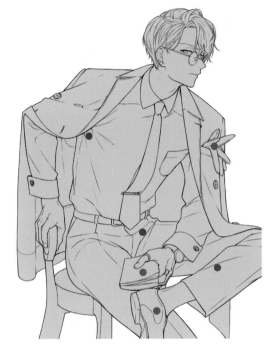

### ■ 주름을 고려한다

**기본 체형**
**(마른 근육질형)**

**셔츠의 경우**

몸의 곡선에 맞춘다

잡아 당겨지는 부분

처진 부분

몸의 곡선과 포즈에 따라서 잡아 당겨지는 부분과 처지는 부분을 제대로 이해합시다. 단추와 지퍼, 스티치 등으로 당겨질 수도 있으니 그런 부분도 의식하세요.

**슈트의 경우**

슈트의 어깨

팽팽하면서도 단단한 주름

가슴판의 곡선에 맞춘다

슈트는 탄탄한 질감이 있는 천이면서, 심지가 붙어 있을 때가 많아서 주름이 잘 지지 않습니다. 주름이 지더라도 다소 딱딱한 느낌이 있지요. 그래서 슈트의 경우는 몸의 라인을 보이지 않도록 그리는 게 좋습니다. 몸에 맞춘 곡선만을 의식하면 된답니다.

**티셔츠의 경우**

곳곳에 드러나는 몸매 선

변칙적인 주름

중력 때문에 천은 아래로 떨어진다

오버 사이즈의 티셔츠는 몸의 곡선이 표면에 잘 드러나지 않지만, 천이 부드러운 경우에는 움직임에 의해 체형이 부각됩니다. 천의 양이 많고 묵직한 주름은 중력에 의해 잘 당겨집니다. 또한, 깔끔한 커브가 아니라 다소 변칙적인 움직임을 보이는 주름이 되지요.

## ■ 몸의 곡선을 고려한다

캐릭터의 체형을 고려하여, 체형에 맞는 주름을 그리도록 의식하는 게 좋습니다. 여성 캐릭터는 몸 전체가 둥그스름하게 되어 있으므로 남성의 주름을 그리는 것보다 더 복잡합니다. 남녀 성별 차이만이 아니라 여러 체형이 있으므로 피부 노출이 아니더라도 '주름만으로 어떤 체형인지 알 수 있도록' 그릴 수 있다면 캐릭터의 존재감을 드러낼 수 있게 될 거예요.

곡선을 고려한 묘사

곡선을 고려하지 않은 묘사

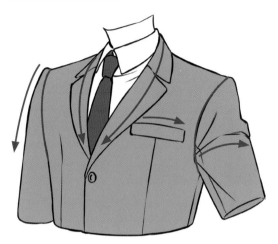

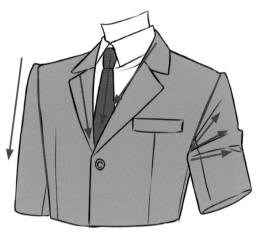

선만 있어도 입체감이 있어서 체형을 알 수 있다.

전체적으로 직선적, 평면적이어서 입체감이 부족하다.

## ■ 소품의 질감이나 묘사에 대해서

시선 유도 선상에 있는 것은 얼굴과 옷만이 아니라, 소품도 세세하게 묘사해야 합니다. 바꿔 말하자면, 선상에 없는 것은 자세히 살필 가능성이 작으므로 그렇게까지 세부적으로 그려 넣지 않아도 됩니다.

【책】

직선만으로 그리면 단조롭게만 보이게 됩니다.

투시감을 잡은 후에 손으로 그릴 수 있는 부분을 그려나갑니다. 사용감 등을 표현할 수 있습니다.

【시계】

시선이 모이지 않는 장소는 시계임을 인지하게만 하면 됩니다.

시선이 모이는 장소는 실제 사진 등을 참고해서 세세히 묘사합니다.

【액세서리】

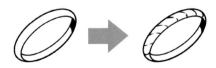

장식품은 개인 취향에 따른 것이지만, 단순한 반지보다 남성용인 것이 확연히 드러나는 디자인으로 하면 그림의 밀도가 올라갑니다.

핵심 POINT

캐릭터가 어떤 성격인지 취미인지 등을 고려해서 소품 디자인이나 느낌을 넣고, 사용감을 더하도록 합니다. 저처럼 캐릭터의 매력을 추구하는 유형이라면, 캐릭터가 어떤 사람인지 생각해서 자연스레 디자인이나 방향성이 정해지고 이를 그림의 존재감이나 설득력으로 이어나갈 수 있을 거예요.

## 05 색칠

색칠에서 중점을 두고 의식하는 포인트는 '캐릭터의 성별과 드러내고 싶은 분위기에 따른 채도를 조절하는 것, 배색과 포인트 컬러를 고려하는 것' 입니다.

### ■ 채도와 음영의 농담에 대해서    *농담: 색깔이나 명암 따위의 짙음과 옅음

우선 예를 들어 설명하겠습니다.

### 【남자】

선화

채도 낮음

이미지에 가까운 분위기입니다. 채도를 낮추고 그림자의 농담을 크게 하면 여성향적인 섬세하고 탐미적인 분위기가 나옵니다. 강조색으로 머리칼에 높은 채도의 하이라이트를 넣었습니다.

채도 높음

이상하지는 않지만, 이미지와는 맞지 않습니다. 밝고 화사한 인상인데, 여성 캐릭터나 남성향 라이트노벨 등에서는 이 정도 채도가 많습니다.

완성된 이미지
- 섬세하고 조금 탐미적인 분위기
- 투명감과 공기감 있는 인상

### 【여자】

선화

채도 낮음

채도를 좀 누르고, 머리칼의 그림자 색을 한색으로 하여 인상적인 분위기로 만들었지만, 화사한 이미지는 아닙니다. 이대로 색을 진하게 하여 채도를 높여 멋스러운 노선으로 가는 것도 가능하지만, 그럴 때는 배색에 세심한 주의가 필요합니다.

채도 높음

밝고 귀여운 인상이 되었습니다. 익숙한 배색이어서 보는 사람도 쉽게 받아들일 수 있을 거예요.

완성된 이미지
- 발랄한 분위기
- 여성스러운 명랑함과 귀여움을 표현
- 애니메이션 채색

166

【채도를 낮췄을 때】

채택!

【채도를 높였을 때】

양쪽 모두 각각 장점이 있지만, 채도가 높은 쪽은 제일 처음에 이미지로 떠올린 '나른한 남성'이라는 점에서 좀 벗어나 있고, 좀 더 발랄하고 세련된 멋이 치우친 인상입니다. 캐릭터가 가진 섹시함 등을 중시하고 싶었기 때문에 이번에는 채도를 낮춘 쪽을 선택하였습니다. 처음에 그리고 싶었던 이미지에 맞는 채도를 선택하면 그리는 일러스트의 폭도 넓어질 거예요.

## ■ 포인트 컬러(강조색)에 대해서

포인트 컬러(강조색)에는 다양한 사용법이 있지만, 개인적으로는 크게 두 가지로 나누고 있습니다.

① 일러스트를 다잡는 역할
② 시선 유도를 보조하는 역할

우선 '일러스트를 다잡는 역할'에 대해서인데, 하이라이트를 채도 높은 색이나 사용한 색의 보색으로 쓰는 것이 제일 자주 볼 수 있는 강조색 사용법이 아닐까요? 하지만 이번에는 채도를 낮추고, 하이라이트를 일부러 회색에 가까운 색 배합을 사용했습니다. 이 일러스트는 '의상 일부에 밝은 색(짙은 색)을 얹고, 화면(캐릭터)을 다잡는' 효과를 노렸거든요.
동시에 '시선 유도를 보조하는 역할'도 하고 있습니다. 짙은 색에 시선이 가기 쉬우니, 얼굴에서 장갑으로 시선이 유도되도록 장갑을 짙은 검은색으로 했고, 그대로 팔을 따라 빨간색과 보색인 녹색으로 이어지게 하고 있습니다(그 후, 넥타이를 따라 얼굴로 다시 돌아옴).

강조색의 사용법은 무한합니다. 강조색을 세 가지 이상 사용하여 화사한 화면으로 만드는 방법도 있고, 짙은 보색을 사용하여 강한 인상을 주는 방법도 있습니다. 또한, 캐릭터의 얼굴만이 아니라 다른 부분에 첫 시선을 모으고 싶은 경우에는 그곳에 채도가 높은 강조색을 사용하여 유도할 수도 있습니다.
여러모로 만들어 보며 취향에 맞는 것을 찾아보세요!

## 06 마무리

마무리 단계에서 중점을 두는 포인트는 '오버레이, 곱하기 등 전체 균형을 보면서 조절하는 것' 과 '채도, 레벨 보정, 톤 곡선 등을 조정하여 취향에 맞는 색을 찾는 것' 입니다.

어깨~머리칼에 걸쳐 오렌지색을 얹습니다(레이어는 오버레이).

은은한 빛으로 머리의 투명도가 올라갑니다.

■1 ■2와 마찬가지로 발밑이나 의자 등 자신의 느낌으로 여기다! 하는 곳에 오버레이나 곱하기로 색을 얹어 전체적으로 단조로운 색감이 나오지 않도록 조절합니다. 꼰 다리의 옷자락은 그 부분만 선택해서 옷자락 끝부분에 오렌지색을 얹습니다. 마찬가지의 방법으로 허벅지와 의자 다리에도 밝기를 추가합니다.

### 핵심 POINT

캐릭터를 클리핑해서 조절하는 폴더입니다. 'chara 카피' 'chara 카피 2'는 각각 '샤프'와 '노이즈 더하기'를 실행해 20~30%까지 불투명도를 낮췄습니다.

오직 자기 자신만 아는 것일지도 모르는 중점 조절 포인트입니다. 슈트의 그림자가 단조로운 색 조합이 되었기 때문에 푸른 기를 더하고 싶어서 '톤 곡선' 레이어를 만들어 시안, 마젠타를 중심으로 색 조절을 실행했습니다.

살짝 푸른 기가 들어가며 색의 단조로움이 해소되었습니다. 그림 전체의 색 밀도나 뻔한 느낌을 해소하려면 '톤 곡선' 레이어로 시안, 마젠타, 옐로 등을 각각 조정합니다.

## 07 완성

전체적으로 살피며 납득할 때까지 가필 및 조절해서 완성합니다.

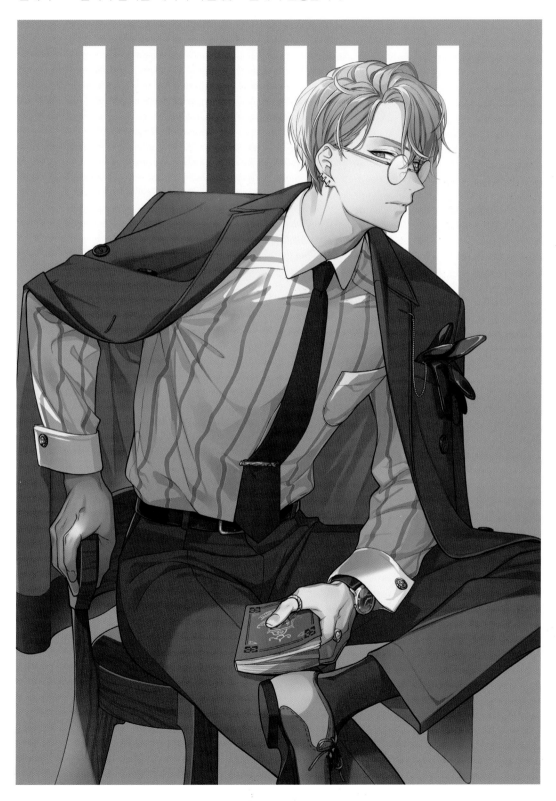

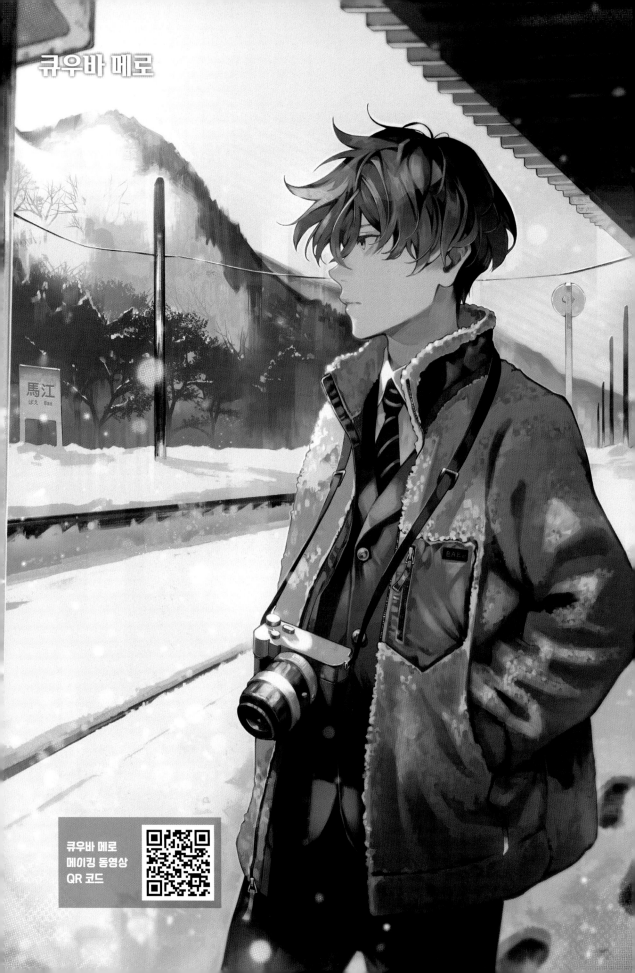

큐우바 메로

큐우바 메로
메이킹 동영상
QR 코드

# 01 캐릭터 디자인

캐릭터 디자인을 고려하기 전에 간단한 테마(겨울)를 가지면 자신의 경험이 도움 될 때가 있습니다. 의식해서 테마를 생각해두면 비교적 그리기 쉬워질 거예요.

## ■ 완성한 캐릭터 디자인

이번 캐릭터는 '배경에 대해 옆으로 몸을 돌리고 서서 먼 곳을 바라보는 소년'을 그리자고 생각했고, 간단한 포즈와 소품(카메라), 유동적인 머리칼로 어느 정도 개성을 잡았습니다.

이 상태로는 캐릭터만 덩그러니 있으니, 이를 커버하기 위해 배경은 깊이감이 있는 구도로 잡으려 합니다. 입은 옷이 방한용이어서 눈과 관련된 일러스트를 그리기로 했습니다.

## ■ 세부 디자인에 대해서

조금이라도 얼굴에 시선이 가도록 머리에 유동적인 흐름을 넣었습니다. 정보량이 너무 많아지지 않도록 얼굴 안은 세세히 묘사하지 않고 적절히 조절했습니다.

소품 요소인 카메라는 형태가 어중간해지지 않도록 자료 등을 준비해서 그립니다. 평소에 자료를 모아두는 것이 중요합니다.

171

## 02 구도

의도한 공백 이외에는 가능한 모티브를 그리도록 신경 쓰고 있습니다. 모티브를 그림으로써 공백 부분에도 의미가 생기게 됩니다.

깊이감이 있는 배경으로 안쪽에 산이 우뚝 솟아 있고, 눈으로 덮인 대지를 의식했습니다.

정보량이 부족한 부분이 다소 있어서 이를 채웁니다. 이 단계에서 눈 내리는 역의 플랫폼에 서 있는 소년의 구도를 확정하였습니다.

정보량과 디테일을 더 추가하였습니다. 배경을 얼마나 그릴지 조절하는 건 어려운 일이지만, 캐릭터 주변에 웬만하면 소품을 놓지 않도록 했습니다. 눈길을 끌게 하고 싶은 건 캐릭터뿐이니까요.

러프한 완성형에 이미지한 눈 이펙트를 묘사합니다. 눈은 흰색을 사용하고 싶고, 눈의 연출도 도드라지게 하려고 배경에는 가능한 흰색을 사용하지 않았습니다.

# 03 | 중점을 두는 작화

캐릭터 디자인과 구도 과정에서 작화는 거의 끝났습니다. 간단히 선을 넣고 빼기만 하면서 채색 전의 기본 준비로 다각형 선택 툴을 이용해 선을 따라 먹칠을 합니다.

## ■ 완성했을 때의 그림자를 고려한다

배경도 선을 정돈합니다.

먹칠의 농도로 미리 원근감을 이미지 합니다.

### 핵심 POINT

어느 정도는 캐릭터와 배경에 정보량을 넣고 싶을 때, 캐릭터 머리칼에 안쪽으로 흐름이 느껴지는 선을 넣습니다. 여러 방향의 흐름을 넣으면 입체감도 연출하기 좋을 거예요.

보어 재킷의 사이즈 느낌을 조절하거나 배경 전선을 묘사해서 구도가 쓸쓸해지지 않도록 공간을 선으로 채워갑니다.

173

채색은 어두운색부터 칠한 다음에 밝은색을 더합니다. 한색과 난색을 잘 조화시키면 깔끔하게 보이니, 두 색이 인접할 수 있게끔 배색을 고려합니다.

앞 단계 선화가 검은색이어서 딱딱한 이미지였습니다. 우선 녹색에 가까운 색으로 트레이스합니다. 이렇게 하면 본격적으로 채색할 때 검은색을 넣고 싶은 곳에 사용할 수 있어요.

전체적으로 캐릭터 채색부터 들어갑니다.

간단한 음영을 대강 구분해 칠하면서 그려갑니다.

배경도 맞추어 대강 색을 얹습니다. 눈을 칠할 때, 그림자는 하늘을 반사한 파란색으로, 햇살이 닿는 곳은 태양의 따뜻한 색이 되므로 실제보다 조금 과장해서 색을 칠합니다.

세부적으로 칠합니다. 머리칼은 복잡하게 입체감을 드러내기로 했으니 여러 색을 얹으면서 칠합니다. 또한, 배경이 한색이므로 보어 재킷의 색은 강약 조절을 위해 난색으로 합니다.

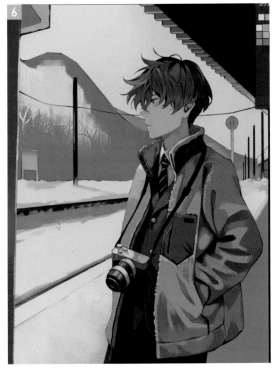

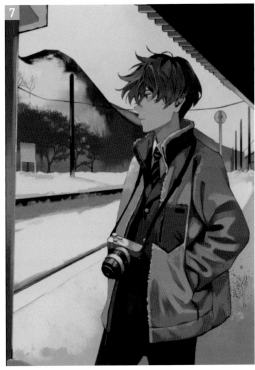

빛이 닿는 부분과 그림자 부분의 대조를 강하게 합니다. 보어 재킷의 질감도 서서히 색을 더합니다.

안쪽의 산이 붕 떠 있는 느낌이어서 대조를 높였습니다. 그다음은 초목 브러시를 사용하여 밀도와 정보량을 추가합니다. 명도가 높은 간판의 뒤편에 어두운색을 얹어, 모티브 하나하나가 도드라지게 조절하였습니다.

시간을 가장 오래 들여서 캐릭터와 배경 퀄리티를 높입니다. 각 소재도 세세히 두껍게 색칠해 나갈 것이라서 자료 등을 참고로 사실적으로 묘사해 나갑니다.

### ■ 색채 마무리

채색 퀄리티를 더 높이기 위해 두껍게 색칠합니다. 색 트레이스, 선화, 채색 레이어를 결합하여 선 위에서 색칠로 형태를 다듬으며 채색합니다.

보어 재킷의 그림자와 질감도 두껍게 색칠하면 까슬까슬하게 표현하기 좋습니다. 오히려 세세하게 색을 칠하면 부자연스러워지는 모티브도 있는 겁니다. 이런 보어 재킷은 필적을 남길 정도로 칠합니다.

2 카메라와 스트랩을 칠합니다.

3 나무에 하이라이트와 잔설을 덧그리고 입체감을 드러냅니다.

4 빛이 닿는 캐릭터와 배경의 경계에 태양빛을 받은 영향인 오렌지색으로 선을 긋습니다. 선을 넣었을 때 정보가 색으로 추가되므로 자주 쓰는 기법입니다.

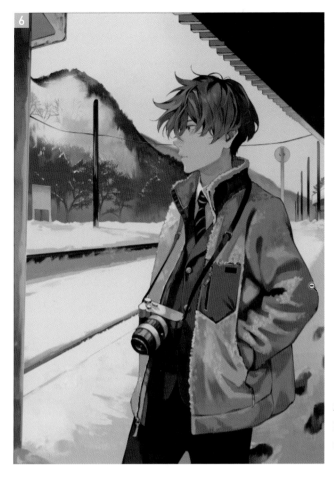

오른쪽 하단에 발자국을 더해 '저 안쪽에서 왔다'라는 스토리를 넣었습니다. 보어 재킷도 꼼꼼히 칠하고, 채색 과정은 이것으로 마칩니다.

## ■ 색조 조정

시간을 투자할수록 더 이상할 때도 많으므로, 너무 시간을 들이지 말고 제일 좋다고 여기는 패턴을 적용합니다.

  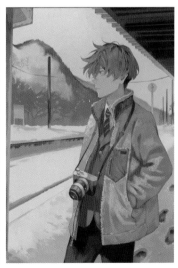

그라데이션 맵을 사용하여 전체적으로 색조를 조절합니다. 마음에 와닿을 때까지 여러 색 패턴을 시험해 봐야 하므로 시간을 들여야 합니다. 문득 뜻하지도 않게 신선한 색조가 나올 때도 있어서 이 과정 단계에서는 여러 소프트 기능을 구사해 봅니다.

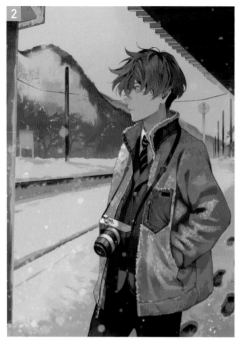

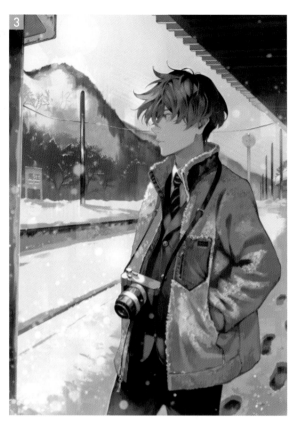

색조가 정해졌으므로 옅은 부분에 어두운색을 배치하여 강약을 조절합니다. 동시에 밝은 부분은 오버레이 등으로 밝게 하여 강약을 넣습니다.

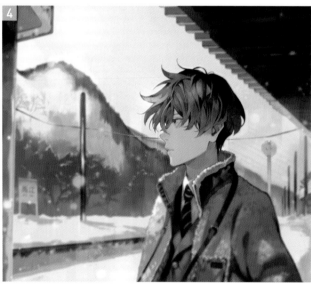

모든 것을 결합하여 전체적으로 그라데이션을 넣은 후, 그라데이션 효과를 넣고 싶지 않은 곳은 마스크로 칠합니다. 지우개로 지우는 것보다 마스크로 지우는 편이 나중에 조절하기 편해요.

컬러 하프 톤을 사용하여, 필요한 부분에만 마스크를 적용합니다. 이는 정보량 추가로도 이어집니다.

## 06 완성

마지막으로 언샤프 마스크. 노이즈 등을 조정하면 완성입니다.

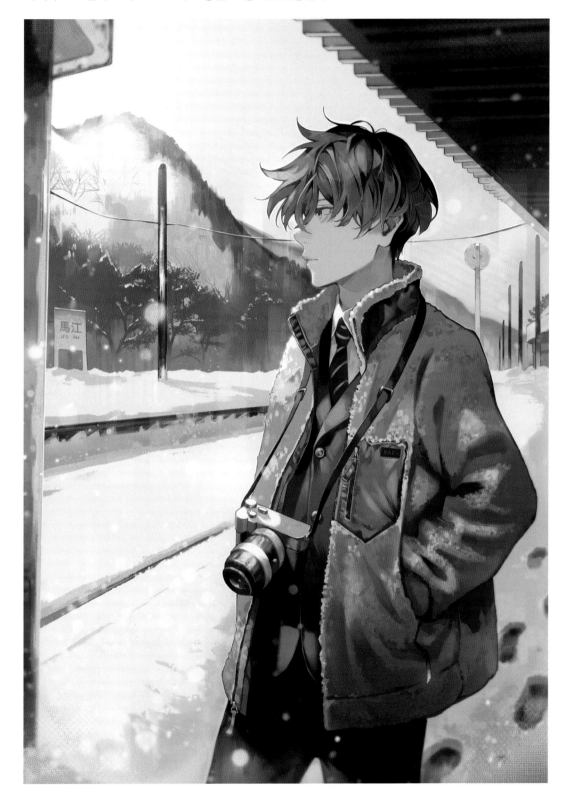

# 일문일답 / 크리에이터 인터뷰

| | **Q1** 일러스트 그리기 실력을 높이는 방법으로 무엇을 추천하나요? | **Q2** 추천하는 일러스트 자료를 알려주세요! | **Q3** 작화의 어떤 부분을 특히 신경 쓰시나요? |
|---|---|---|---|
| **사쿠샤 2 선생님** | 묘사. 묘사만으로 그림 실력이 늘었다고 깨닫는 데까지 독학으로 4년이나 걸렸습니다. 그림을 잘 그리려면 묘사를 잘해야 해요. | 직접 찍은 사진입니다. Pinterest, Google 검색은 당연하죠. | 얼굴. 제일 시간이 많이 소요되는 건 머리카락. |
| **사토우포테 선생님** | 우선 좋아하는 작가의 일러스트를 잘 관찰하고 고민하면서 따라 해보는 게 아닐까요…? | 손과 포즈 등은 제 몸을 사진으로 직접 찍어서 참고할 때가 많습니다. 캐릭터나 복장 디자인 등은 Pinterest에서 자료를 모으죠. | 여성의 표정. 그리고 배나 가슴 등의 육감입니다. |
| **낫쿠 선생님** | 관심이 가는 것의 묘사. 저는 손이나 옷 주름을 열심히 그렸습니다. | 목표로 하는 일러스트레이터의 화집, 그리고 ArtPose Pro와 같은 유료 앱을 추천합니다. | 옷 주름. |
| **유츠모에 선생님** | 옷 주름은 사진을 찍어서 확인 및 묘사해 보는 것을 추천해요. 몇 번이나 반복해서 하다 보면 천의 두께에 따라 생기는 주름 차이나 패턴을 파악할 수 있을 거예요. | 밖을 걸을 때, 땅이나 벽, 나무껍질 등을 사진으로 찍어두면 텍스처로도 사용할 수 있어 편리해요. | 캐릭터에 닿는 빛의 색. 머리카락. |
| **히자노킨니쿠 선생님** | 사진이든 일러스트든 다 좋으니 잘 그리고 싶은 포인트를 강하게 의식하면서, 흉내 내어 그리는 것이 좋은 듯합니다. | Pinterest를 뒤질 때가 많아요. 서적으로는 『석가의 해부학 노트』(석정현 저), 그리고 손을 그릴 때는 'HANDY'라는 애플리케이션이 사용하기 좋아 추천해요. | 머리카락이나 눈동자 등 얼굴 주변에 신경을 씁니다. |
| **아마기 노조무 선생님** | 별로 잘 그리지 못했어도 시작한 그림은 아무튼 완성하는 게 중요합니다. 그 후에 부족한 부분을 따로 연습하는 거죠(자료를 묘사하거나 완성한 후에 다시 리터치 하는 등). | 데생이나 캐릭터의 움직임을 공부할 때는 애니메이터의 화집이나 지침서를 추천해요. | 얼굴과 체격입니다. 이번에는 슈트나 슈트다운 느낌을 의식했죠. |
| **큐우바 메로 선생님** | 실력 좋은 일러스트레이터의 메이킹 동영상을 보고 그리는 법을 배웠습니다. 그다음에 제가 고집하는 포인트를 찾아 그걸 파고들면서 수없이 연습했던 게 실력으로 이어진 것 같아요. | 소지하는 자료집 중에서 학창 시절부터 애용한 책이 있는데 『컬러 앤 라이트』(제임스 거니 저)를 추천합니다. | 옷 주름이나 현실감의 밸런스, 조명 등에 신경을 써서 그립니다. |

자신의 고집하는 테크닉을 가르쳐준 일곱 명의 크리에이터에게 일곱 가지 질문을 해보았습니다!
여러 분야에서 활약 중인 그들. 그들의 일러스트의 이면을 엿볼 수 있을지도?!

| Q4 독자가 작품에 관심을 갖게 하려면 무엇이 필요한가요? | Q5 제작 과정이 막막할 때 어떻게 하나요? | Q6 제작과 함께하는 것은 무엇인가요? | Q7 요즘 트렌드라고 생각하는 표현 방법이 있나요? |
|---|---|---|---|
| 일정한 주기의 갱신 빈도와 장기 지속입니다. | 산책. 잠자기. Pinterest 구경하기. | 아이스 커피와 자일리톨 껌. | 비교적 채도가 낮고, 역광이 들어간 표현. 특정 일러스트레이터 몇 명의 화풍이 트렌드를 이끌고 있다는 인상입니다. |
| 스스로 간단한 과제를 정해서 그리면, 그걸 보는 사람에게도 그 의도가 전해지기 쉬운 것 같습니다. Twitter 등에서는 명료한 일러스트의 조회 수가 더 높아서 그 점을 유념하고 있지요. | 징징거리면서 계속 그립니다…. | 너무 술을 많이 마시는 건 좋지 않다는 생각에. 에너지 드링크를 마시며 힘을 내고 있습니다. 그리고 좋아하는 Vtuber 방송을 작업용 BGM으로 틀어놔요. | 두꺼운 칠과 함께 부드러운 질감이 느껴지는 일러스트가 트렌드(라기보다 최근 동경하는 표현임)입니다. |
| 갱신 빈도와 시각적으로 전해지는 작품에 대한 애정이라고 봅니다. | 음악 감상을 합니다. | 하리보 젤리. | 극단적으로 채도가 낮거나 혹은 어두운 배경(밤)으로 채도를 높이는 방법이랄까요. 캐릭터 디자인으로는 진하게 치켜 올라간 눈. |
| 딱 봤을 때 눈에 들어오는 정보로는 색깔이 가장 큰 요소이어서, 시선을 잡아끄는 배색이라고 생각해요. 선명함으로 이목을 끌거나 컬러풀하게 폭넓은 색상을 사용하는 등으로요. | 음악을 들으며 공원을 걸어요. 도서관에서 책도 빌립니다. | 디지털카메라. 언제 어디서든 고해상도 자료를 찍을 수 있게 작고 가벼운 게 좋아요. | 역광을 아름답게 표현한 그림은 순광보다 고유색이 더 아름답게 표현되고. 분위기가 더 사는 것 같아요. 한 곳만을 과감하게 그려서 시선 유도를 잘 이끄는 그림도 매력적이라고 생각해요. |
| SNS 등에서 유명한 일러스트 중 직감적으로 '좋다'라고 느낀 것을 비교하고, 그 장점을 생각해 보거나 공통점을 찾아서 도입할 만한 요소를 채택하고 있어요. | 잠을 자거나 청소기를 돌려요. | 라디오입니다. 작업 중에는 꼭 들어요. | 림 라이트를 대담하게 넣으면. 요즘 트렌드 같은 그림이 나오는 것 같아요. |
| 너무 유행에 좌우되지 않고 좋아하는 것을 표출하는 게 좋은 것 같습니다. 너무 흔들리면 자신의 그림도 잃게 되니까. 좋아하는 것을 마음껏 그리는 게 제일 좋지 않을까요? | 좌선을 합니다. 그것 말고는 산책이나 청소를 해요. | 메모장. 작업 중에 갑자기 구도나 스토리가 떠오르기도 하고, 제 약점이나 고치고 싶은 버릇 등을 찾아낼 때가 있어서 그걸 잊지 않도록 바로 메모합니다. | 극채색 같은 컬러풀함이나 반대로 채도가 낮은 배색입니다. 최근에는 필름 카메라처럼 깊은 색 표현도 늘어난 것 같아요. 캐릭터 디자인으로는 포스트 아포칼립스, 사이버 펑크가 유행해요. |
| 좋아하는 특정 캐릭터 및 작품을 계속 그리거나(2차 창작), 딱 봤을 때 알 수 있는 나만의 세계관이나 그림 기법을 가지는 것(1차 창작)으로 적절한 균형을 유지하면서 그림을 꾸준히 선보이는 게 필요하다고 생각합니다. | 영화를 보거나 게임을 하는 등 잠시 책상과 거리를 둡니다. 그래도 안 되면 샤워를 해요. | 과자를 곁에 둡니다. 초콜릿과 레모네이드가 참 맛있어요. | 딱 봤을 때 정보량이 많은 일러스트(실내, 실외, 디자인)나 캐릭터에 진하게 그림자를 드리운 분위기 있는 일러스트가 주류인 듯합니다. |

# 크리에이터 소개

## 사쿠샤 2

일러스트레이터. 라이트 노벨이나 소설 게임, Vtuber 등 여러 캐릭터 디자인을 맡고 있다. 개인전이나 콜라보 카페 등 활동의 폭을 넓히고 있다.

X(Twitter) @sakusya2honda
pixiv 6387113

## 사토우포테

일러스트레이터이자 Vtuber. 라이트노벨『추방 마술 교관의 후궁 하렘 생활追放魔術教官の後宮ハーレム生活』, 『원격 수업이 되고 나서 반 제일의 미소녀와 동거하게 됐다リモート授業になったらクラス1の美少女と同居することになった』 등의 일러스트를 담당.

X(Twitter) @mrcosmoov
pixiv 1800854

## 낫쿠

만화가이자 일러스트레이터. 만화『KIRIMI짱. 의인화 아쿠아리움 ～생선 토막들의 레전드～KIRIMIちゃん. ぎじんかアクアリウム ～切り身たちのレジェンド～』, 『우리가 여기 있는 이유 ～냥코로리 미라클 사이드～僕らがここにいる理由 ～にゃんころりミラクルさいど～』

X(Twitter) @knuck07
pixiv 909944

## 유츠모에

일러스트레이터. 『역전 오셀로니아逆転オセロニア』 캐릭터 디자인, Vtuber 디자인 등 Live 2D 등을 맡고 있다.

X(Twitter) @yutsumoe
pixiv 707590

## 히자노킨니쿠

일러스트레이터. 『암호 서바이벌 학원暗号サバイバル学園』 시리즈의 일러스트 담당. 『몬스터 스트라이크モンスターストライク』 캐릭터 일러스트 등 다수에서 활약 중.

X(Twitter) @hizano_kinniku
pixiv 36216

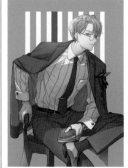

## 아마기 노조무

일러스트레이터이자 캐릭터 디자이너이며 만화가. 『남은 하루 만에 파멸 플래그를 전부 꺾겠습니다 악역 영애 리얼타임어택 24시残り一日で破滅フラグ全部へし折ります ざまぁRTA記録24Hr』 코미컬라이즈 연재 중.

X(Twitter) @amg_mczk
pixiv 1666256

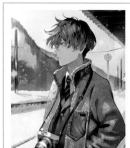

## 큐우바 메로

일러스트레이터. 대표작으로 니지산지 보이스 드라마 CD『흑철의 포크로어黒鉄のフォークロア』 메인 비주얼. 『양조장 미남蔵人美男児』과 『꽃미남 막말지사 프로젝트幕末志士イケメンプロジェクト』 캐릭터 디자인 등.

X(Twitter) @9baMelo
pixiv 14983777

100명의 일러스트레이터가 알려주는 돋보이는 작화의 비결

# 인물부터 연출까지
# 레벨 업 캐릭터 작화

## 조사에 응해주신 펜네임 게재 가능한 크리에이터 소개

나가에조우킨 | 치요마루 | U-min | 타다요이 | 아시지로 | UNI | 하랏파 | 네코이에 아네고 | 쿠코 :彡 | 카와바타 로우 | 오쿠지라 | 카바네노라 | Toome | 츠바키 | 리오 | 하자마 | 사와와 | 바바 | 미야 | 이와나카 | 호시카와 아키라 | marina | 보우시야 | Shino | 아사리 오사무 | 카나코무시 | 나이토 아키라 | Y's | DBM | 후지샤와 | 세키 | 모치와후 | 아오미도리 | 노라 | 야마모토 아사미 | 사라다 | 하마모토 요시히사 | 카야나기 | 큐우 | 이시즈키 아야카 | 미야치카 | 무시아키 | 야오이타 | 오카멘 | 오가타

## 원서 STAFF

**일러스트**

아시지로 | 아마기 노조무 | 이와나카 | UNI | U-min | 오쿠지라 | 카바네노라 | 카와바타 로우 | 큐우바 메로 | 사쿠샤 2 | 사토우포테 | 사와와 | 타다요이 | 치요마루 | 츠바키 | Toome | 나가에조우킨 | 낫쿠 | 네코이에 아네고 | 하자마 | 바바 | 하랏파 | 히자노킨니쿠 | 보우시야 | 호시카와 아키라 | marina | 미야 | 유츠모에 | 리오 | 쿠코 :彡

**커버 디자인** : spoon design(테시가와라 카츠노리)
**본문 디자인·DTP** : 쿠니미디어
**편집** : 우라카미 유우 | 오바나 유우키 | 나카노 칸타
**편집 협력** : 이시자키 료지 | 시바타 에리카

映え作画 プロ100人が教える魅力的なキャラ作り
BAESAKUGA PRO 100-NIN GA OSHIERU MIRYOKUTEKINA CHARAZUKURI
Copyright © ichi-up/MUGENUP
First published in Japan in 2022 by MUGENUP
Korean translation rights arranged with MUGENUP
through Shinwon Agency Co.
Korean edition copyright © 2023 by YoungJin.com

**이메일** : support@youngjin.com
**주   소** : (우)08507 서울특별시 금천구 가산디지털1로 128 STX-V타워 4층 401호
**등   록** : 2007. 4. 27. 제16-4189호

**ISBN** 978-89-314-6758-1

## STAFF
**저자** 이치업 편집부 | **역자** 김진아 | **책임** 김태경 | **진행** 차바울 | **디자인·편집** 김소연
**영업** 박준용, 임용수, 김도현, 임윤철 | **마케팅** 이승희, 김근주, 조민영, 김도연, 김민지, 김진희, 이현아
**제작** 황장협 | **인쇄** 제이엠

100명의 일러스트레이터가 알려주는 돋보이는 작화의 비결

# 인물부터 연출까지
# 레벨 업 캐릭터 작화

**1판 1쇄 발행**  2023년 12월 20일

저　　자 | 이치업 편집부

역　　자 | 김진아

발 행 인 | 김길수

발 행 처 | (주)영진닷컴

주　　소 | (우)08507 서울특별시 금천구 가산디지털 1로 128
　　　　　 STX-V 타워 4층 401호

등　　록 | 2007. 4. 27. 제 16-4189호

©2023. (주)영진닷컴

**ISBN** | 978-89-314-6758-1

YoungJin.com **Y.**
영진닷컴